LES SAISONS DE LA
BALEINE

LES SAISONS DE LA
BALEINE

Chevauchée à travers l'Atlantique Nord

ERICH HOYT

Traduit par Geneviève Boutry

ÉDITIONS
BROQUET INC

C.P. 310, LA PRAIRIE, Qc, J5R 3Y3, Tél.: (514)-659-4819

Données de catalogage avant publication (Canada)

Hoyt, Erich, 1950

Les saisons de la baleine : chevauchée à travers
 l'Atlantique Nord

Traduction de : Seasons of the whale.
Comprend des réf. bibliogr. et un index.

ISBN 2-89000-330-2

1. Baleines - Atlantique Nord. 2. Baleines - Atlantique
 Nord - Ouvrages illustrés. I. Titre.

QL737.C4H6814 1993 599.5 C93-096161-7

Titre original:
Seasons of the Whale
Publié par Nimbus Publishing Limited

Pour l'édition en langue française:

Copyright © 1993
Éditions Broquet Inc.
Dépôt légal — Bibliothèque nationale du Québec
1er trimestre 1993

ISBN 2-89000-330-2

La traduction de cet ouvrage a été rendue possible grâce à une subvention du Conseil des Arts du Canada.

REMERCIEMENTS

J'aimerais remercier Don Anderson, Lisa Baraff, Pierre Béland, Martine Bérubé, Carole Carlson, Phil Clapham, Charles Doucet, Dave Gaskin, Laurie Goldman, Jonathan Gordon, Amy Knowlton, Scott Kraus, Dotte Larsen, Jon Lien, Ken Mann, Daniel Martineau, Bruce McKay, Nancy Miller, Andrew Read, Bill Rossiter, Bob Schoelkopf, Mason Weinrich, Fred Wenzel, Alan White, Hal Whitehead, Sean Whyte, Mike Williamson, et particulièrement Richard Sears, qui a été l'un des instigateurs de ce projet. Plusieurs d'entre eux m'ont fourni photographies, articles, journaux personnels, journaux de bord, et répertoires informatisés décrivant les apparitions des baleines. Ils m'ont également accordé des entrevues.

 J'aimerais également exprimer ma reconnaissance à l'éditrice, Dorothy Blythe, à la rédactrice, Nancy Robb, au concepteur, Steven Slipp, aux assistants à la production, Leona Hachey et Dereck Day et à l'auteur de l'index, Robbie Rudnicki. Un certain nombre d'idées dans cet ouvrage m'ont été suscitées par des conversations que j'ai eues avec Jane Holtz Kay, Murray Melbin, Judith Tick et Cheryl Bentson dans le cadre d'ateliers d'écriture mis sur pied par Janice Harayda à Boston, entre 1987 et 1989. Merci aussi à John Oliphant, Peter Vatcher, Mary Trokenberg, Sarah Wedden et Robert Hoyt qui m'ont également apporté leurs précieux commentaires, leurs conseils et qui ont été pour moi sources d'inspiration.

E.H.

À SARAH ET MOSE,

tendrement, en toutes saisons

TABLE DES MATIÈRES

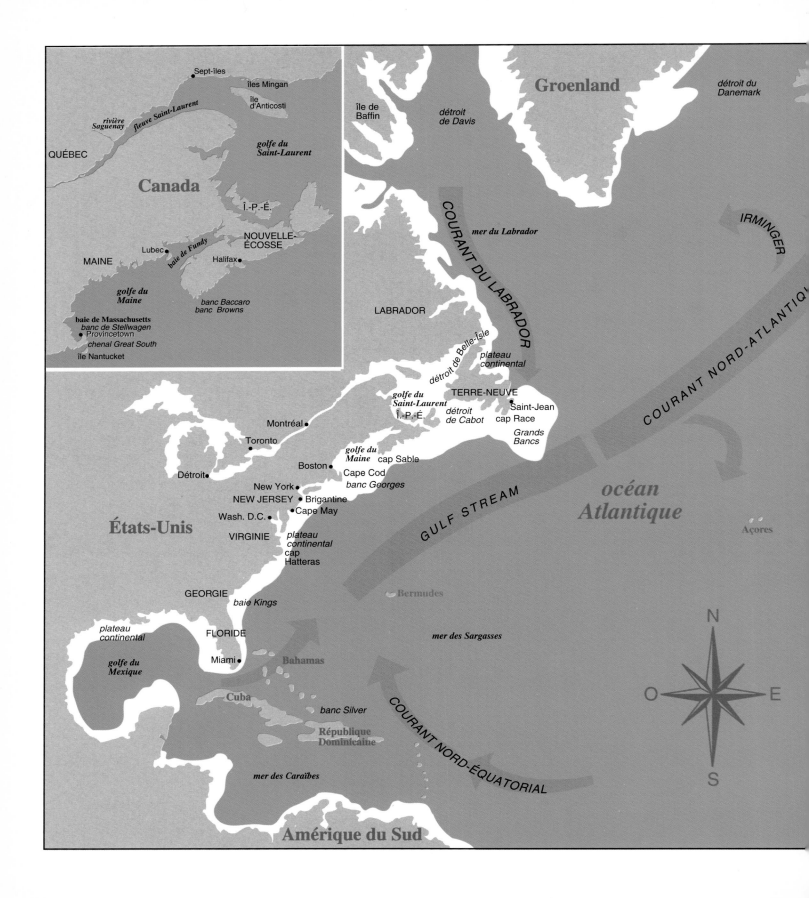

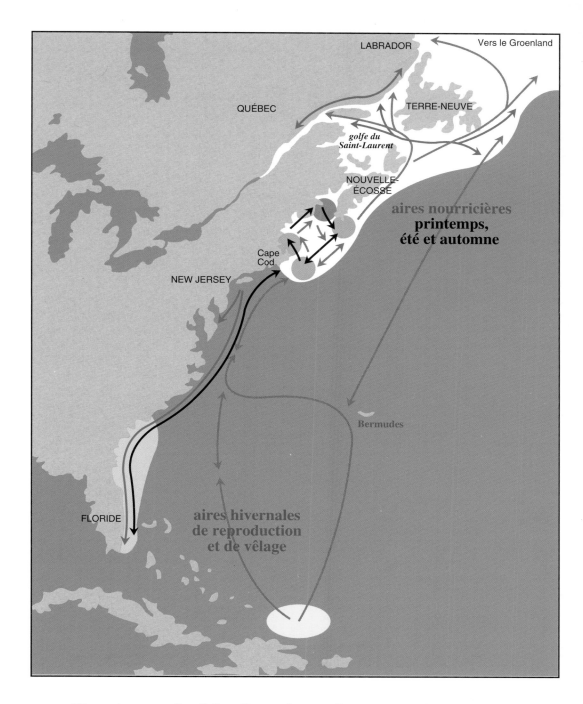

Route probable de migration

— Rorquals à bosse	Aires de reproduction/vêlage	Aires d'alimentation	
— Baleines franches	Aires de vêlage	Aires d'alimentation	Aires d'alim./pouponnières
— Rorquals bleus	Aires d'alimentation		
— Dauphins à gros nez			

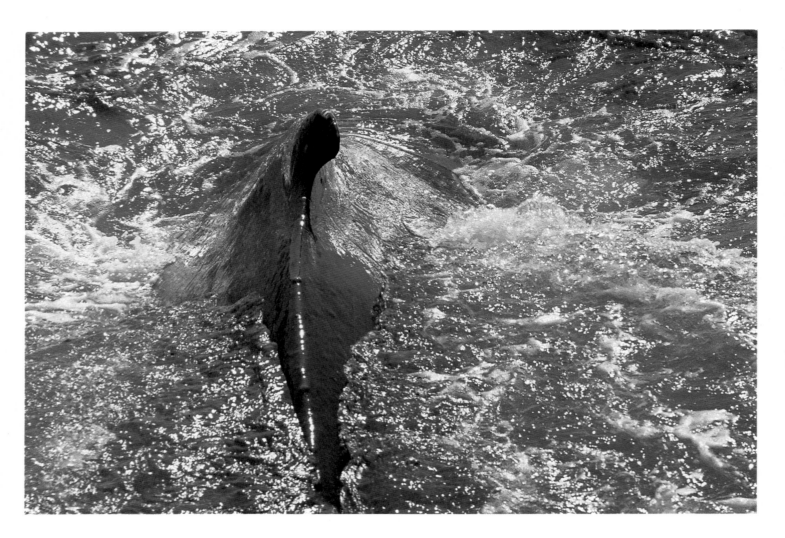

Photographie : Jane Gibbs

PRÉFACE

LES BALEINES sont les héros tragiques de cette épopée à travers l'Atlantique Nord. Il y a cinq cents ans, lorsque Christophe Colomb mit le cap sur le Nouveau Monde, les phoques, les oiseaux marins, les tortues de mer, les poissons, les dauphins, les marsouins et les baleines abondaient dans l'Atlantique Nord. Ce premier voyage allait donner naissance à une ère de découvertes extraordinaires. Afin d'assurer leur subsistance lors des voyages subséquents, les marins se mirent à tuer les animaux des mers pour leur chair, leur cuir, leur peau et autres produits. Mais plus les grands armateurs s'enrichissaient, plus l'avidité de l'homme s'intensifiait. La baleine, plus que tout autre animal exploitable, offrait d'innombrables ressources. Une seule baleine franche de 50 tonnes pouvait produire 80 barils d'huile. En dépit de la fluctuation des prix, les revenus provenant d'une seule baleine adulte suffisaient souvent à financer une campagne de pêche pendant une année entière; tout le reste était pur bénéfice.

À mesure que les explorateurs découvraient de nouvelles régions et en dressaient la carte, la pêche à la baleine, d'abord confinée aux côtes de l'Europe occidentale, s'est propagée jusqu'au Groenland pour atteindre bientôt les côtes du Massachusetts, de Terre-Neuve, de la Nouvelle-Écosse ainsi que le littoral nord-américain. Durant cinq siècles, les baleiniers dominèrent l'Atlantique Nord et amenèrent les baleines, espèce après espèce, au seuil de l'extinction, avant d'aller poursuivre ailleurs leur carnage. Plus de 90 pour cent des rorquals à bosse, des baleines franches et des rorquals bleus, qui pullulaient dans toutes les mers du globe, ont à présent disparu. Mais heureusement, plusieurs réussirent à échapper à leurs prédateurs. Maintenant que l'activité baleinière s'est considérablement ralentie, on note même une recrudescence chez certaines espèces.

Aujourd'hui dans l'Atlantique Nord, il n'y a plus que des populations restreintes de 15 espèces de baleines ainsi que 15 espèces de dauphins et de marsouins. J'ai choisi de suivre les rorquals à bosse, les rorquals bleus et les baleines franches en raison de la recherche intensive dont elles font l'objet dans l'Atlantique Nord. En effet, à part le rorqual bleu, qui disparaît pendant la majeure partie de l'hiver et du printemps, ces baleines sont étudiées tout au long de l'année. Ces trois espèces de baleine sont devenues les vedettes de ce drame des temps modernes qui se déroule en ce moment même dans l'Atlantique Nord. Dans la plupart des cas, les espèces présentent des différences de comportement, de caractère, sédentaire ou aventureux, mais toutes affrontent des obstacles, presque toujours reliés à l'activité humaine. Certaines espèces de baleines et de dauphins jouent un rôle de soutien écologique fondamental, à l'instar des poissons, des crustacés et du plancton. Tous ces organismes, du plancton microscopique jusqu'à la baleine, forment les différents maillons de la chaîne alimentaire des océans et constituent le lien crucial qui unit le prédateur à sa proie, sans laquelle la vie marine ne pourrait exister.

Même si ce récit n'est pas de la fiction, j'ai essayé de me faire l'interprète des baleines que j'ai côtoyées. Les humains et les baleines vivent des expériences analogues en tant que mammifères : tous deux comptent sur leur mère pour leur nourriture, leur confort et leur sécurité; tous deux ont besoin d'oxygène et tous deux forment des groupes à structure sociale complexe et dynamique. Les humains, en tant que mammifères, ressentent très exactement ce que peuvent éprouver les baleines en pareilles circonstances. J'ai toutefois évité, en relatant cette histoire, d'attribuer des intentions ou des traits humains aux baleines. J'ai préféré me servir

des études à long terme dont les baleines font l'objet à l'état sauvage plutôt que d'avoir recours à une liberté intempestive. Cela a permis d'obtenir l'image la plus vraie qui soit.

L'ère moderne de la recherche sur les baleines s'est instaurée au début des années 1970, alors que se déroulaient les dernières expéditions de chasse au large de l'Amérique du Nord. Les troupeaux de baleines avaient tant diminué que le commerce n'était plus rentable. En restait-il même assez pour les étudier ? Beaucoup de chercheurs étaient des idéalistes qui, dans les années 60, s'étaient ralliés au mouvement de sauvegarde des baleines et qui, par la suite, avaient voulu en savoir plus long sur ces animaux au cerveau de taille impressionnante.

Dès qu'ils observèrent leurs premières baleines et qu'ils découvrirent qu'elles étaient capables de chanter et d'effectuer des bonds gracieux et prodigieux, défiant la gravité, les chercheurs furent subjugués. Depuis vingt ans, ces chercheurs accomplissent une recherche minutieuse sur les baleines identifiables par les marques naturelles qu'elles portent sur le dos, la tête ou la queue. Ils ont baptisé chaque animal et ont retracé leurs migrations saisonnières à travers les océans du globe; ils ont même observé leurs comportements les plus intimes. C'est en partant des journaux de bord et des notes de ces chercheurs, ainsi que de différents articles, que j'ai pu tenter de reconstruire une année dans la vie d'une douzaine de ces baleines.

J'ai moi-même observé la plupart des baleines et des dauphins présentés dans cet ouvrage. J'ai passé des centaines d'heures dans l'Atlantique Nord; j'ai goûté à la nourriture des baleines — sous forme de sandwiches au krill et aux copépodes, dont le goût tire sur celui du pâté de crevettes; j'ai dormi chez les chercheurs, dans leur bureau ou leur maison, sous une mâchoire de baleine de 3 m de long, un gilet de sauvetage en guise d'oreiller. J'ai rencontré bon nombre de cétologues avec qui je me suis lié d'amitié. Cette communauté d'hommes simples compte plusieurs centaines de scientifiques, en majorité des Canadiens, des Américains et des Britanniques. Beaucoup d'entre eux ne possèdent aucun diplôme officiel, la cétologie étant une science très récente. Mais rien ne les arrête ! Les cétologues sont continuellement en activité, car une baleine peut parcourir 100 milles par jour et couvrir des milliers de milles en une saison. Beaucoup d'entre eux essaient d'observer chaque espèce au début et à la fin des migrations, ce qui les amène dans le golfe du Saint-Laurent, la baie de Fundy et le golfe du Maine en été, et en Floride ou aux Caraïbes en hiver. Quand ils ne sont pas en mer, les chercheurs assistent à des conférences ou à des ateliers, se rendent sur les sites d'échouage et au «baptême des nouvelles baleines», cérémonie qui a lieu chaque année au printemps à Provincetown, dans le Massachusetts.

J'ai choisi l'année 1987 en partie parce qu'elle fut une année mémorable pour les baleines et les cétologues : leur rapprochement n'avait jamais été si évident. C'est également en 1987 que les conditions qui régnaient dans l'Atlantique Nord commencèrent à influencer de façon déterminante la vie des humains et des baleines. En effet, durant l'été de 1987, l'Atlantique Nord, à bout de souffle, se mit à rejeter sur les plages des villes côtières et des stations balnéaires, de la Nouvelle-Angleterre jusqu'en Floride, tout ce qu'il avait avalé sans broncher pendant des années. Toutes sortes d'objets, des seringues, des déchets biomédicaux, échouaient sur les plages. Mais à cela venait s'ajouter un nombre inouï de cadavres de baleines et de dauphins. Entourés par les carcasses de leurs vieux amis, les chercheurs se trouvaient face à une sinistre réalité. Ils avaient contribué à sauver les baleines des ravages de la chasse, mais n'avaient pas protégé leur environnement.

Les baleines vivent à l'intérieur des couloirs de migration et leur habitat s'étend généralement des tropiques jusqu'aux zones froides, tempérées et polaires.

Elles devraient pouvoir se déplacer sans avoir à affronter les dangers des filets de pêche et les lignes de casiers à homards. Elles ont besoin de calme et de tranquillité, particulièrement dans les aires de reproduction ou d'élevage. Elles requièrent une nourriture saine, c'est-à-dire un environnement sain pour elles-mêmes ainsi que pour les plantes et les animaux avec lesquels se nourrissent leurs proies.

Les baleines sont des animaux qui vivent très vieux. Dans leur jeunesse, autour des années 50, les plus âgées, les rescapées des tueries, ont probablement vu leurs congénères tomber sous les harpons dans les océans du globe. C'était une mort cruelle — les crocs d'acier glacé pénétraient dans la couche de graisse en faisant éclater les os — et de nombreux effectifs furent ainsi décimés. Les baleines que nous observons aujourd'hui sont de vieilles baleines qui ont survécu aux carnages et, avec leur progéniture, elles pourraient nous dire avec quelle absurdité on s'acharne à présent à polluer les mers.

Aujourd'hui, il faut payer pour observer les baleines. Certains vieux mâles restent encore sur leurs gardes et demeurent craintifs, attitude qui, par le passé, a sûrement contribué à leur sauver la vie. Toutefois, la plupart des jeunes mères et leurs baleineaux viennent saluer les humains et tissent rapidement avec eux des liens d'amitié. C'est en fait dans ces rapprochements et dans ces tête-à-tête que réside la survie des baleines. Ce n'est qu'en protégeant l'habitat des baleines dans l'Atlantique Nord, hier, théâtre d'un harponnage meurtrier et, aujourd'hui, dépotoir des plus grandes villes industrialisées du monde, qu'on pourra un jour faire de cet océan un lieu privilégié, «un berceau aquatique où les humains voisineront avec les baleines».

Erich Hoyt
Édimbourg (Écosse)

DISTRIBUTION

Emplacement : L'océan Atlantique Nord

Année : 1987 (ou autre année semblable)

COMET, rorqual à bosse (*Megaptera novæangliæ*), mâle
TORCH, rorqual à bosse, mâle
TALON, rorqual à bosse, femelle
RUSH, petit de Talon, petit-fils de Sinestra
BELTANE, rorqual à bosse, femelle
CAT EYES, petit de Beltane, petit-fils de Silver
SILVER, mère de Beltane
SINESTRA, mère de Talon
POINT, rorqual à bosse, femelle
CROW'S NEST, SHARK, NEW MOON, SCYLLA, PUMP, TATTERS, BISLASH, TUNING FORK et autres rorquals à bosse du golfe du Maine
JIGSAW, rorqual à bosse, mâle, qui vit dans le golfe du Saint-Laurent

STRIPE, baleine franche (*Eubalæna glacialis*), femelle
CINQUIÈME PETIT DE STRIPE, femelle
STARS, troisième petit de Stripe, femelle
PETIT DE STARS, petit-fils de Stripe
FOREVER, quatrième petit de Stripe

JUNE, rorqual bleu (*Balænoptera musculus*), femelle
JUNIOR, petit de June
COSMO, rorqual bleu en visite dans le golfe du Maine
BACKBAR, KITS, PITA, PATCHES, HAGAR, BULLETA et quelques-uns de nos rorquals bleus préférés

CURLEY, rorqual commun (*Balænoptera physalus*), mâle

Rorquals boréaux (*Balænoptera borealis*)
Petits rorquals (*Balænoptera acutorostrata*)
Cachalots macrocéphales (*Physeter macrocephalus*)
Globicéphales noirs (*Globicephala melæna*)
Bélugas ou marsouins (*Delphinapterus leucas*)
Dauphins à gros nez (*Tursiops truncatus*)

Dauphins à long bec (*Stenella longirostris*)
Dauphins tachetés de l'Atlantique (*Stenella plagiodon*)
Dauphins à flancs blancs (*Lagenorhynchus acutus*)
Marsouins communs (*Phocœna phocœna*)
Phoques du Groenland (*Phoca grœnlandica*)
Phoques communs (*Phoca vitulina concolor*)
Tortues luth (*Dermochelys coriacea*)
Caouanes ou Caret (*Caretta caretta*)
Requins pèlerins (*Cetorhinus maximus*)
Lançons d'Amérique (*Ammodytes americanus*)
Harengs atlantique (*Clupea harengus*)
Plies canadiennes (*Hippoglossoides platessoides*)
Capelans (*Mallotus villosus*)
Morues franches (*Gadus morhua*)
Maquereaux bleus (*Scomber scombrus*)
Aloses tyrans (espèce *Brevoortia*)
Calmars (les espèces *Illex illecebrosus* et *Loligo*)
Balanes (les espèces *Coronula* et *Conchoderma*)
Cyamidés (espèce *Cyamus*)
Krill ou euphausiacés (*Meganyctiphanes norvegica* et *Thysanœssa raschii*)
Copépodes (en particulier *Calanus finmarchicus*)
Diatomées
Des millions d'éléments de zooplancton et de phytoplancton

CHERCHEURS :

SCOTT KRAUS (baleine franche)
AMY KNOWLTON (baleine franche)
PHIL CLAPHAM (rorqual à bosse)
CAROLE CARLSON (rorqual à bosse))
LISA BARAFF (rorqual à bosse
JEFF GOODYEAR (rorqual à bosse)
MASON WEINRICH (rorqual à bosse)
MARTINE BÉRUBÉ (rorqual bleu)
DIANE GENDRON (rorqual bleu)
RICHARD SEARS (rorqual bleu)
JON LIEN (mammifères marins)
BOB SCHOELKOPF (mammifères marins)
PIERRE BÉLAND (béluga)
DANIEL MARTINEAU (béluga)

SOUS LE COUVERT DES VAGUES ET DES VENTS,
sous l'étendue des flots, se propage un bourdonnement constant,
ponctué de cris, de mugissements et de sifflements.
C'est un univers étrange, peuplé de sons.

HIVER

À MESURE QUE L'HÉMISPHÈRE NORD s'éloigne du soleil, les jours raccourcissent et les nuits s'allongent, glaciales et sombres, plus obscures que les ténèbres. Des vents arctiques coiffent le Bouclier canadien et soufflent sur le Québec et le Labrador jusqu'à l'extrémité de la banquise. Après avoir balayé le golfe du Saint-Laurent, presque entièrement pris dans les glaces, ils atteignent l'île rocheuse de Terre-Neuve. Descendant plus au sud, ils apportent la blancheur d'un hiver glacial à la Nouvelle-Écosse, au Nouveau-Brunswick et au Maine. Dans l'Atlantique Nord, l'hiver est humide, brumeux, balayé par les vents, marqué par des alternances de pluie ou de neige et par un froid qui vous pénètre jusqu'à la moelle. Le marin ou pêcheur qui, par gros temps, tombe par-dessus bord, meurt d'hypothermie en quelques minutes.

Cependant, à 200 milles seulement au large des côtes, le climat est plus clément. Même en hiver, sous l'influence des alizés, le Gulf Stream entraîne des courants d'eau chaude de la mer tropicale des Caraïbes jusqu'aux côtes de la Floride, de la Georgie et des Carolines. Sous l'influence combinée de la rotation de la Terre et de l'avancé du littoral en Caroline du Nord, le Gulf Stream est repoussé en mer, et le glacis continental au sud des Grands Bancs, au

Les icebergs, au large du Groenland, sont poussés vers le sud par les vents de l'Arctique et les courants de surface.

PHOTOGRAPHIE : NORBERT WU

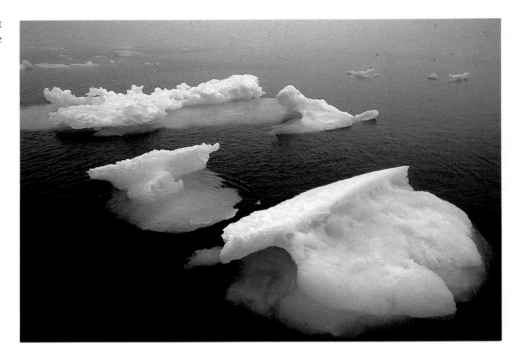

Page 1 :

Glace en crêpe se détachant de la lisière des glaces du Groenland.

PHOTOGRAPHIE : ERICH HOYT

large de Terre-Neuve, le propulse encore plus loin. Là, sous le nom de courant Nord-Atlantique, il se dirige vers la Grande-Bretagne. Il tempère les hivers de l'Europe septentrionale et permet une navigation libre de glace aussi loin que dans les fjords norvégiens, près du cercle Arctique.

La Nouvelle-Angleterre et l'est du Canada bénéficient à peine du réchauffement du Gulf Stream. En effet, des eaux glaciales de surface arrivent de l'océan Arctique, pénètrent dans le détroit de Davis le long de la côte ouest du Groenland, et se déversent dans la mer du Labrador et dans l'Atlantique Nord. Sous le courant du Labrador, dans les profondeurs moyennes et pélagiques, circule une eau dense et glaciale.

Il n'existe au monde que quatre régions, dont la mer du Labrador, où se forme de l'eau froide en profondeur. Ce phénomène est provoqué par les eaux qui, à l'extrême pointe du Gulf Stream, se mélangent aux eaux plus salées et plus chaudes de la Méditerranée, qui remontent en hiver jusqu'à la lisière des glaces du Labrador. Quand les vents secs et froids de l'Arctique balayent les glaces, l'eau se refroidit rapidement et devient très dense — beaucoup plus dense que l'eau en profondeur — et coule au fond. Un spécialiste en océanographie, R. Allyn Clarke, de l'Institut d'océanographie de Bedford, à Dartmouth (Nouvelle-Écosse), a été témoin de ce phénomène rare : la «formation d'eau profonde». Il le décrit comme étant un courant vertical, une rivière qui frappe le fond de l'océan à une vitesse voisine de 5,5 mètres par seconde. Une fois rendue au fond, l'eau profonde de la mer du Labrador réalisera pendant 1 000 ans un périple autour de la Terre, en se faufilant au sud par le chenal médio-océanique de l'Atlantique Nord. Ces eaux, auxquelles se joignent d'autres eaux pélagiques venues des mers Arctique et Antarctique, circulent au cœur de ce système et représentent 70 pour cent des océans du globe. Une partie des eaux emportées au nord par le Gulf Stream retournent, parfois des mois ou des années plus tard, considérablement plus froides, plus denses, et à des profondeurs abyssales. Au cours des années suivantes, elles se dirigeront lentement vers le sud, traverseront l'Atlantique Nord, se mélangeront avec d'autres eaux profondes et dépasseront l'Équateur avant de

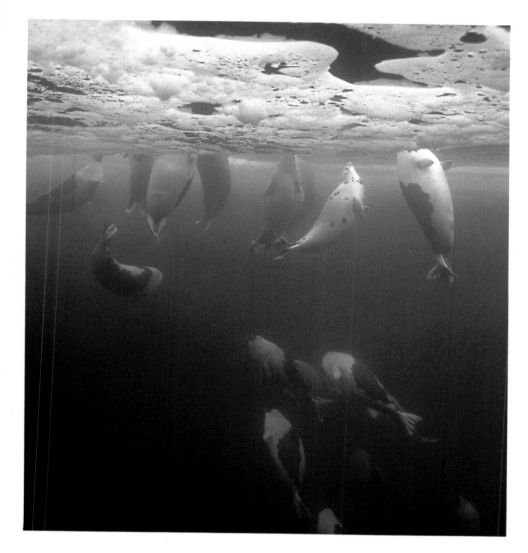

Sous le littoral glacé de l'Atlantique Nord, même en plein cœur de l'hiver, la vie est présente. Des phoques du Groenland, mesurant jusqu'à 1,80 mètre et pesant 180 kg, exécutent un ballet sous la glace avant de repartir vers les profondeurs pour attraper du poisson. Ils refont souvent surface pour garder ouverts les trous qui leur permettent de venir respirer à l'air libre.
PHOTOGRAPHIE : TOM MCCOLLUM,
FONDS INTERNATIONAL POUR LA DÉFENSE DES ANIMAUX

contourner la pointe méridionale de l'Amérique du Sud. Cette eau, dense et froide, circulant au milieu de la masse océanique, aboutira — après l'an 3000 — dans le Pacifique Nord, où une partie réintégrera les eaux de surface.

MALGRÉ LE FROID QUI SÉVIT À LA LISIÈRE DES GLACES DE TERRE-NEUVE, LA VIE est présente, même en plein hiver. Le plancton continue à pousser et des bancs de krill et de poissons se rassemblent pour se nourrir, ce qui incite certaines baleines à demeurer dans les parages plus longtemps qu'elles ne le devraient. Les poissons n'ont pas à faire surface, et les phoques sont capables, le cas échéant, de se hisser sur la glace. Mais les baleines, elles, peuvent rester bloquées. Il y en a tous les ans qui attendent trop longtemps et qui restent prises quand la glace durcit et que les trous pour respirer se referment. Certaines meurent lorsqu'elles sont incapables de briser la couche de glace. Il arrive même aux immenses rorquals bleus qui, avec leur trentaine de mètres, sont les plus gros animaux de la Terre, de prendre des risques et de se retrouver bloqués; les cicatrices qu'ils portent témoignent de leurs luttes pour se dégager. Bien sûr, les baleines plus «sages», les dauphins et les marsouins partent pour la pleine mer ou migrent vers le sud. Les cétologues,

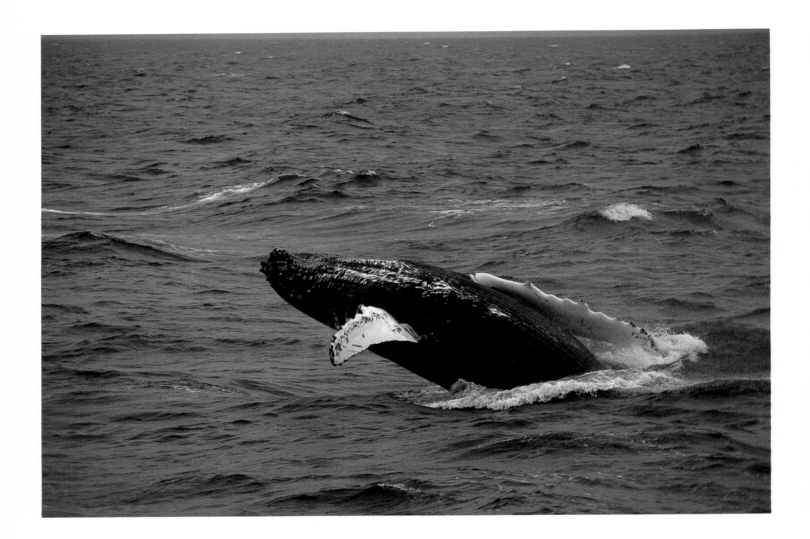

Un rorqual à bosse surgit – 34 tonnes de
muscles et de graisse en plein élan – et atterrit
sur le dos. Les rorquals à bosse ont un profil
nettement reptilien et transportent d'énormes
colonies de balanes pouvant peser jusqu'à
450 kg.

hommes de bon sens, partent étudier les baleines dans le sud ou se réfugient dans leur laboratoire, à Boston, à Halifax ou à Montréal, pour passer l'hiver au chaud à écrire des articles sur leur recherche estivale.

Parmi toutes les baleines migratrices, ce sont les rorquals à bosse qui choisissent les plus beaux endroits de villégiature hivernale. Dans le Pacifique Nord, ils passent l'hiver autour de Hawaï et le long du littoral mexicain. Dans l'Atlantique Nord, après avoir passé la majeure partie du printemps, de l'été et de l'automne au large de la Nouvelle-Angleterre, de la Nouvelle-Écosse, de Terre-Neuve et du Groenland, ils se retrouvent à 2 000 milles plus au sud où ils s'ébattent joyeusement dans les eaux des Caraïbes (25°C). Le banc Silver, un récif soulevé, situé à 60 milles de la République dominicaine, constitue pour eux un endroit privilégié.

Le nom scientifique du rorqual à bosse (*Megaptera novæangliæ*) signifie «créature aux grandes ailes de Nouvelle-Angleterre». Les baleiniers américains repéraient parfois les rorquals à bosse grâce à leurs longs ailerons blancs. Atteignant jusqu'à près de 5 mètres de longueur, ces ailerons constituent les plus longs appendices du règne animal. Lorsqu'un rorqual à bosse fend l'eau avec ses ailerons déployés, on dirait un avion au décollage et, quand il se retourne sur le flanc, un aileron au vent, il évoque un voilier en partance, poussé inlassablement par les alizés sur la mer des Caraïbes.

Quelle magnifique saison pour voyager ! Les eaux du banc Silver chatoient et étincellent au soleil. Le nom de «banc Silver» (banc d'argent) n'a pourtant rien à voir avec le scintillement de l'argent. Son origine est liée aux nombreux navires chargés de trésors en argent qui venaient se briser contre ce récif-barrière. Les premiers marins ont souvent tout perdu, trop occupés à compter les pièces d'argenterie entassées dans leurs navires, enfoncés jusqu'aux plats-bords. Mais, pour les rorquals à bosse, ce récif offre un havre de protection contre les alizés, parfois violents, où ils peuvent se réfugier pour se reproduire, mettre bas et élever leur progéniture. Ils y reviennent hiver après hiver.

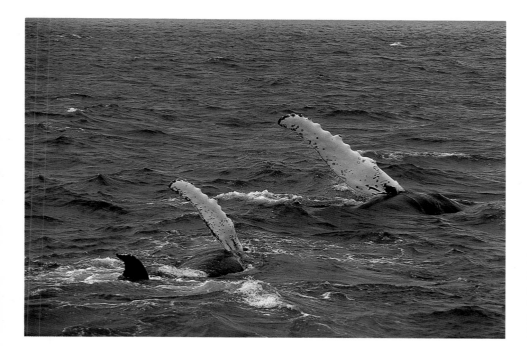

Imité par son petit, un rorqual à bosse se tourne sur le côté et agite son aileron. Avec ses ailerons blancs pouvant atteindre 5 mètres de long, le rorqual à bosse possède le plus long appendice du règne animal.

Photographie : William Rossiter

Les chercheurs se sont liés d'amitié avec un grand nombre de ces rorquals. Ils leur ont même donné un nom : Silver, Beltane, Bislash, Sinestra, Point, Cat Eyes, Talon, Rush, Comet et Torch. D'où viennent ces noms ? Les rorquals à bosse donnent un coup de queue juste avant de plonger en profondeur et chacun se distingue par un motif noir et blanc, sous le dessous de la queue. Il peut aller du tout noir jusqu'au tout blanc. Cet agencement, aussi unique que celui d'un flocon de neige, permet aux chercheurs de reconnaître les rorquals à bosse. Les noms font donc référence à l'agencement de couleurs qui recouvrent le dessous des nageoires caudales ou à certaines caractéristiques physiques. Comet, par exemple, se distingue par une raie blanche sur le dessous de sa queue noire. Talon possède sur les nageoires caudales un grand L, évoquant une serre ou une griffe d'oiseau. Parfois, le nom de l'animal est relié à son comportement ou est simplement le fruit de l'imagination du chercheur. On observe souvent les mêmes rorquals, mais on en découvre aussi de nouveaux. On leur assigne un nom ou un numéro provisoire jusqu'à leur baptême officiel par les cétologues lors de leur réunion annuelle au printemps. Cet événement, organisé par un important conseil de recherche, le Center for Coastal Studies (Centre d'études côtières) de Provincetown, au Massachusetts, regroupe la grande majorité des chercheurs de la côte est des États-Unis et du Canada. Après avoir voté pour attribuer un nom à chaque rorqual, les chercheurs portent un toast à la santé des nouvelles recrues.

Chaque année, en janvier, après un mois de navigation vers le sud, quelque 3 000 rorquals à bosse, soit un quart de la population globale selon les estimations, se rassemblent dans les parages du banc Silver. C'est une incroyable réunion de famille composée de milliers de mammifères marins reptiliens aussi gros que des

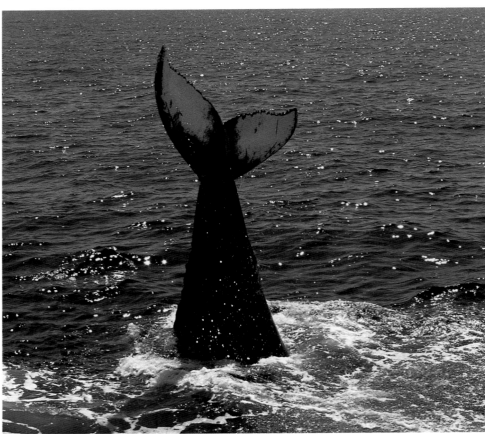

Un rorqual à bosse femelle agite ses nageoires caudales. Les motifs noir et blanc, visibles sur le dessous la queue, varient d'un individu à l'autre, allant du tout noir jusqu'au presque entièrement blanc et permettent aux cétologues d'identifier chacun des rorquals.
PHOTOGRAPHIE : JANE GIBBS

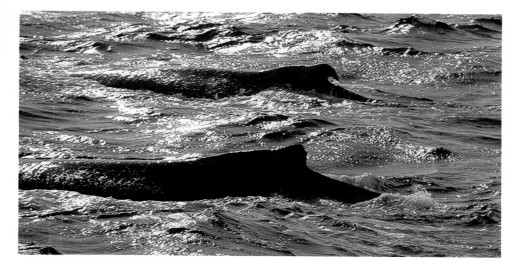

Rorquals à bosse émergeant à la surface. Leur minuscule nageoire dorsale, parfois réduite à un simple renflement, est située sur une protubérance, sorte de bosse qui fait saillie sur le dos du rorqual à bosse.
PHOTOGRAPHIE : WILLIAM ROSSITER

wagons de marchandises. Parmi eux, on retrouve des chanteurs, des lutteurs, des mères accompagnées de leurs petits et des célibataires, vaquant chacun à leurs affaires. Sous le couvert des vagues et des vents, sous l'étendue des flots, un bourdonnement constant se propage, ponctué de cris, de mugissements et de sifflements. C'est un univers étrange, peuplé de sons.

Comet, un adulte mâle mesurant plus de 14 mètres de long se tient immobile à environ 30 mètres de profondeur, la tête baissée dans la pose classique du chanteur. Il pousse des émissions sonores par les orifices situés sur le dessus de la tête. Il débute par une série de grondements sourds puis, redoublant d'efforts, émet plusieurs séries de notes aiguës, comme celles produites par une trompette. Ce chant, Comet l'a entendu maintes et maintes fois car tous les autres mâles possèdent le même répertoire. Pendant 10 à 11 minutes, il continue à produire une séquence de six thèmes qui va se répéter ensuite identique à elle-même. Au cours d'un de ces thèmes, il refait surface pour prendre rapidement trois inspirations. Mais à aucun moment, il ne s'arrêtera de chanter. Seuls les mâles chantent, et leurs chants peuvent durer une demi-heure ou toute une matinée. Certaines baleines chantent nuit et jour.

Les chercheurs appellent ces vocalises des «chants» en raison de leur structure fixe et des éléments musicaux qu'elles contiennent. Connaissant individuellement un grand nombre de rorquals à bosse, les chercheurs attribuent une certaine poésie à cet arrangement systématique de grognements, de grincements, de beuglements et autres bruits bizarres, bien que le chant de ces mâles fasse plutôt penser au meuglement du bœuf qu'au chant du troubadour. Musicales ou pas, ces émissions sonores sont produites par les rorquals à bosse mâles pendant plusieurs mois de l'hiver, et les chants varient graduellement d'une saison à l'autre et d'année en année. Toutefois, au cours d'une même saison, tous les rorquals à bosse mâles de l'Atlantique Nord s'expriment avec la même mélodie.

Comet et ses congénères sont les seuls à connaître l'origine de ces chants, et c'est un secret bien gardé. Pour tenter de trouver une explication plausible à ces chants, un zoologiste marin à l'imagination fertile, s'est penché sur le comportement d'autres mammifères. Jim Darling, qui a étudié les rorquals à bosse au large de Hawaï et de la Colombie-Britannique, s'intéresse aux chèvres de montagne et aux mouflons. Selon lui : «C'est tout simplement une question de cornes. Les ongulés mâles se mesurent à la longueur de leurs cornes et, seuls ceux qui sont dotés des cornes les plus longues ont le droit de s'approcher des femelles. Ce n'est que lorsque leurs ramures sont de même longueur que les mâles ont recours au combat.» Bien entendu, de tels indices visuels n'existent pas sous l'eau. M. Darling

croit que les rorquals à bosse mâles utilisent les ultrasons car ils se propagent facilement dans l'eau. «Le meilleur chanteur a peut-être les meilleures chances de se reproduire. Et, si le chant ne suffit pas à régler la question de suprématie, ils se battent.» Ces troupeaux de rorquals pugilistes, appelés «groupes actifs de surface», se composent de mâles de tous âges et parfois de femelles dépariées.

Après avoir passé la matinée à chanter, Comet a hâte de faire ses preuves. Parvenu à l'âge adulte, il aura le droit de s'accoupler cette année. Il nage vigoureusement en direction de plusieurs mâles et, de ses évents, s'exhale un rideau de bulles. Le défi est de taille ! Torch, un jeune mâle plus petit, se détourne et s'éloigne en levant la queue vers Comet. Sentant le moment propice, Comet passe à l'offensive pour tenter de porter le coup décisif. Lors des toutes dernières secondes de son attaque, il darde son museau reptilien pour bloquer son adversaire et percute le jeune mâle. Mais celui-ci l'attendait. Avec toute la vigueur de sa jeunesse, Torch soulève la queue hors de l'eau. Les balanes acérées, adhérant aux côtés de sa nageoire caudale, s'avèrent l'arme la plus redoutable de ce mammifère aussi grand qu'un wagon de marchandises. Splatch ! Comet recule... Les balanes ont entaillé le cartilage de sa nageoire dorsale; du sang suinte de la plaie et coule sur son dos. Mais le sang se coagule au contact de l'eau salée. Ce n'est qu'une blessure superficielle. Torch arque la queue hors de l'eau, prêt à porter un second coup. Lui aussi saigne. C'est alors que Comet l'éperonne de côté. Torch en a assez. Il s'éloigne de quelques mètres et aperçoit six ou sept mâles qui, ayant exhalé des torrents de bulles menaçantes en profondeur, folâtrent à la surface. Beaucoup d'efforts pour pas grand-chose ! Après avoir vu Comet en action, ils se tiennent sur leurs gardes. Comet a gagné la partie.

Les sons qu'émettent les mâles quand ils chantent et se battent se propagent très loin au large du banc Silver. À plusieurs milles de là, Talon, qui n'a que six ans, allaite son premier baleineau (Rush), né en janvier dernier. Talon entend les chants des mâles, mais elle n'a aucun désir de s'accoupler. Elle allaite son petit, qui fait l'objet de toute son attention. Toutefois, plus tard dans la journée, elle permettra à Comet de les accompagner. Et voilà celui-ci redevenu tout à coup un soupirant débonnaire, qui devra se plier à la volonté de Talon.

Il y a deux ans, Beltane, a quitté les grands troupeaux pour mettre bas. À présent, elle voyage seule, en compagnie de son petit, Cat Eyes, en attendant son heure. Peut-être l'année prochaine, décidera-t-elle de devenir mère à nouveau.

Un rorqual à bosse, dans les zones de reproduction au large des Îles Vierges britanniques dans la mer des Caraïbes, donne un coup de queue. De tels coups de queue peuvent faire partie des jeux ou des combats. Les mâles qui désirent se rapprocher d'une femelle en rut se servent de leur formidable queue pour frapper leurs adversaires.
PHOTOGRAPHIE : DAVID MATTILA, AVEC LA PERMISSION DE HARRIET CORBETT

De tous les rorquals que les cétologues ont baptisés dans l'Atlantique Nord, Beltane et Talon sont leurs favoris. Phil Clapham, du Center for Coastal Studies, a choisi ces deux rorquals pour étudier le comportement reproductif chez cet animal. Beltane, née en 1980, est la fille de Silver. Observée pour la première fois en 1979, il lui manquait une moitié de la queue, sectionnée probablement par l'hélice d'un bateau. Talon, née en 1981, est la fille de Sinestra. Quand Beltane donna naissance à Cat Eyes en 1985 et Talon à Rush en 1987, elles donnèrent à leurs mères les premiers "petits-enfants" rorquals à bosse répertoriés. Ces naissances ont permis de prouver à Phil Clapham et au monde scientifique que les rorquals à bosse atteignent leur maturité sexuelle dès leur quatrième ou cinquième année. Par la suite, ils se reproduisent à des intervalles de un à trois ans.

Avec leur empressement à jouer et à se donner en spectacle, Beltane et Talon ont réussi à conquérir le cœur de tous les cétologues et observateurs. Au cours de l'été l985, quand Beltane fit son apparition en compagnie de son petit, Cat Eyes, ils furent, comme le dit Phil Clapham, les deux rorquals «les plus spectaculaires et les plus amusants de la saison». Après 31 apparitions, Cat Eyes fut baptisé «baleineau de l'année». Talon, elle-même, avait été le baleineau de l'année en 1981, et elle avait suscité un intérêt analogue chez les cétologues. Maintenant, avec la naissance de Rush, son deuxième baleineau, sa popularité a doublé.

L'observation des baleines constitue une occupation captivante pour les chercheurs; elle permet aussi de faire avancer la science, mais quel plaisir apporte-t-elle aux baleines, si ce n'est qu'une distraction passagère ?

Depuis dix ans, le rapprochement — disons la collaboration — entre les rorquals à bosse et les scientifiques a eu d'heureuses et importantes conséquences pour la défense de l'environnement. En 1986, les efforts entrepris par le Center for Coastal Studies et divers groupes voués à la défense de l'environnement — sans oublier l'attrait des rorquals eux-mêmes — ont conduit le président de la République dominicaine, M. Joaquin Balagaer, à faire du banc Silver une réserve naturelle pour les baleines, la première dans l'Atlantique Nord. Cette décision vitale protège l'habitat des baleines en eaux tièdes ainsi que leur site d'hivernage. Chaque hiver, les mâles chantent et combattent; les femelles succombent à leurs charmes et donnent naissance à d'autres baleineaux. Ainsi va la vie.

DANS LA TIÉDEUR DE LA MER DES CARAÏBES, DES LARVES MINUSCULES flottent à la dérive à la recherche d'un endroit où se fixer pour atteindre les régions nordiques. Les balanes appartiennent à la famille des crustacés, qui comprend également les crevettes, les homards et les crabes. Il y a plus d'un siècle, Louis Agassiz, naturaliste de Harvard, disait de la balane : «Ce n'est rien de plus qu'un minuscule animal semblable à une crevette, fiché la tête en bas dans un écrin calcaire et gobant sans arrêt de la nourriture.» Même si la plupart des 800 espèces de balanes qui existent dans le monde se contentent de passer leur vie sur un seul rocher, plusieurs espèces, particulièrement les glands de mer, préfèrent «se la couler douce en avalant des kilomètres accrochées au dos des baleines».

Un rorqual à bosse comme Comet est considéré par les balanes comme un rocher en zone intertidale vu qu'il remonte à la surface à intervalles réguliers. Il s'en distingue pourtant de façon singulière puisqu'il se déplace. Il emmènera les balanes jusque dans les zones riches en éléments nutritifs et, surtout, les protégera contre les prédateurs, notamment les étoiles de mer. À certains moments, les rorquals à bosse et les autres baleines incrustées de balanes se déplacent lentement, sans toutefois ralentir assez pour permettre à une étoile de mer de s'y accrocher et de ravir quelques balanes. Malgré le caractère unilatéral du rapport qui unit Comet aux balanes, il ne semble pas qu'elles constituent un danger pour le rorqual. En revanche, la présence des balanes transforme toute manifestation d'affection, à

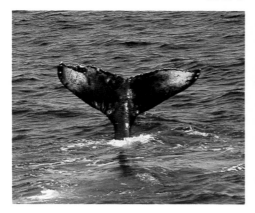

Bien que n'ayant pas encore atteint l'âge adulte, Talon, un rorqual à bosse femelle, exhibe la «griffe» qui orne sa queue. En 1981, Talon fut décrétée « baleineau de l'année ».
PHOTOGRAPHIE : CENTER FOR COASTAL STUDIES

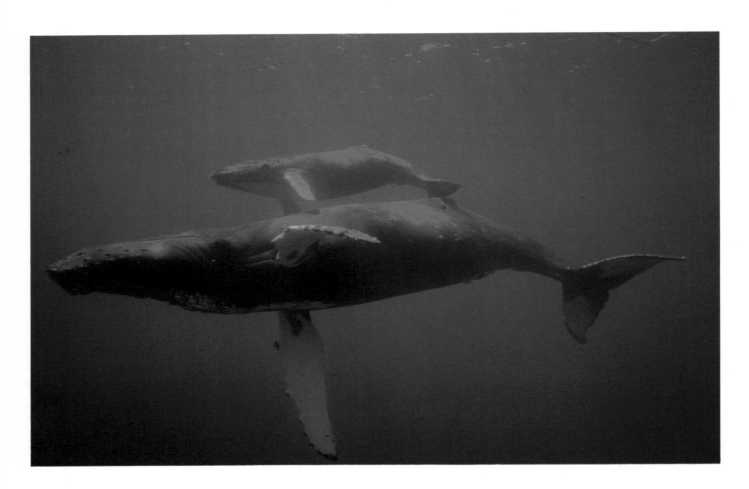

Un rorqual à bosse et son baleineau navi-
guent dans les eaux tropicales. Les balei-
neaux naissent sous les tropiques pendant
l'hiver et demeurent avec leur mère pendant
presque toute la première année de leur vie
et, parfois même, pendant une partie de la
seconde.

PHOTOGRAPHIE : FLIP NICKLIN

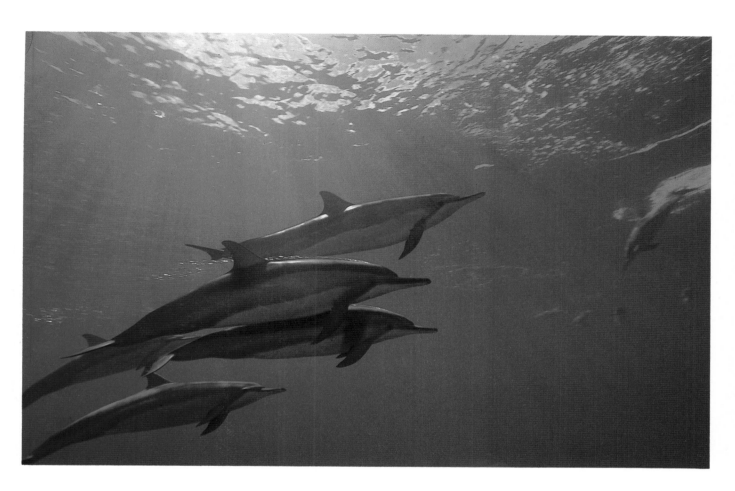

Des dauphins à long bec nagent en hiver dans les eaux limpides de l'Atlantique tropical. On retrouve ces dauphins dans toutes les mers tropicales. Se nourrissant de poissons et de calmars, ils suivent parfois les tourbillons d'eau chaude du Gulf Stream qui remontent vers le nord au printemps.

PHOTOGRAPHIE : RUSSELL WID COFFIN

Balanes ayant élu domicile sur le menton d'un rorqual à bosse. La même espèce de balane que l'on trouve sur les rochers se développe très bien sur les baleines, qui nagent lentement. Les cicatrices rondes révèlent que des balanes ont été délogées ou arrachées, peut-être au cours d'un combat.
PHOTOGRAPHIE : CENTER FOR
COASTAL STUDIES

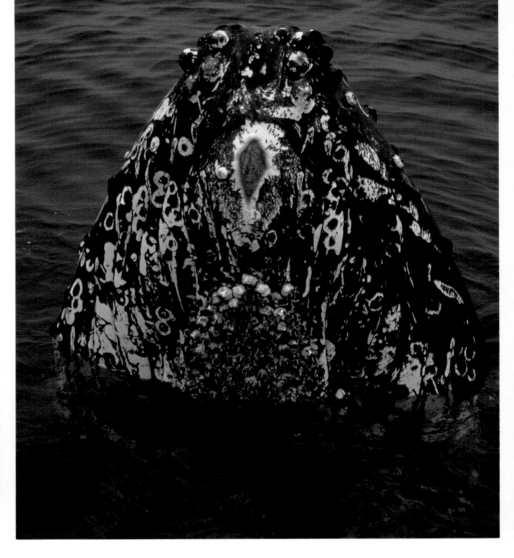

Les balanes que l'on retrouve le plus souvent sur les rorquals à bosse sont les glands de mer. Les balanes affectionnent particulièrement les lèvres, le menton, la gorge, les ailerons, la queue, le ventre de la baleine et surtout les régions entourant les organes génitaux. Une fois fixées sur la baleine, elles aspirent la peau à l'intérieur de leur coquille, formant ainsi un sceau hermétique.
PHOTOGRAPHIE : SCOTT KRAUS,
NEW ENGLAND AQUARIUM

l'intérieur d'une famille ou d'un couple, en une manœuvre délicate et périlleuse. En effet, la région ventrale de la baleine, autour des organes génitaux, est le territoire de prédilection des balanes, ce qui rend parfois l'accouplement ou l'allaitement douloureux. Heureusement que, lors de ces rencontres, les baleines sont protégées par leur cuir épais. Ainsi, en faisant peut-être en sorte que seuls les mâles les plus enthousiastes et les plus vigoureux puissent se reproduire, les balanes pourraient jouer un rôle important pour la survie de l'espèce.

C'est tout à fait par hasard qu'une nauplie, larve libre de la balane faisant partie du monde planctonique de l'océan, rencontre un rorqual à bosse sur lequel elle va élire domicile. Au cours de leurs déplacements, les poissons consomment la majorité des larves lorsqu'ils se nourrissent de plancton. Mais, pendant une période cruciale de deux à quatre semaines, quelques-unes d'entre elles rencontreront un

rorqual à bosse, comme Comet, en train de sommeiller ou de flâner et, profitant de cette chance, elles monteront immédiatement à bord. Les nauplies peuvent aussi être attirées par les puissants extraits chimiques que leurs parents hermaphrodites semblent laisser sur la peau des rorquals à bosse. Quand les récepteurs situés sur leurs antennes reconnaîtront cette substance odoriférante, les jeunes balanes se fixeront sur le dos de Comet à l'aide de minuscules tentacules. Leur croissance sera rapide, et elles aspireront la peau de Comet dans la cavité extérieure de leur coquille. Avec le temps, la peau finira par former un bourrelet hermétique autour de la coquille.

Les balanes rivalisent pour s'approprier les meilleures places sur le corps de Comet : les lèvres, le menton, la gorge, les nageoires pectorales, la queue et le ventre. Parfois, elles s'entassent les unes sur les autres. Mais une fois installées, elles s'incrustent. Elles grandissent très rapidement et attendent avec impatience leur première odyssée. Les balanes fixées sur Talon et sur son petit, dénommé Rush, seront les premières à voyager vers le nord : en règle générale, chez les rorquals, les nouvelles mères ressentent la faim avant les mâles. Talon et Rush abandonneront peut-être Comet, mais si Torch ou un autre mâle décidait de se joindre à elles, il faudrait qu'il garde ses distances — car telle est la volonté de la femelle. Les attroupements d'hiver, qui rallient des chanteurs, des groupes actifs en surface, des mères et leur progéniture, accompagnées ou non, ont tendance à se dissocier au cours des migrations et dans les aires d'alimentation septentrionales. Une seule exception : les mères et leurs petits, qui demeurent inséparables. Les migrations débutent en mars et, en avril, tous les chanteurs seront partis. Pendant huit à neuf mois, la mer des Caraïbes restera silencieuse.

DANS LES EAUX CÔTIÈRES DE LA GEORGIE, FRAÎCHES ET TRANQUILLES, à environ 1 000 milles au nord-ouest de la retraite hivernale des rorquals à bosse, Stripe, une baleine franche de 40 tonnes et de 12 mètres de long, va et vient en eau peu profonde, en proie aux premières contractions. C'est le début de janvier. Elle a porté en elle cet embryon de vie depuis environ un an. Elle est seule, mais ce n'est pas sa première naissance. Selon les cétologues, elle aurait plus de trente ans; c'est une mère expérimentée. Pourtant, le travail, que connaissent toutes les femelles des mammifères, progresse; les contractions, intenses et déchirantes, déferlent comme des vagues et la monopolisent toute entière. Les baleineaux semblent toujours trop gros. Après plusieurs heures de douleurs, Stripe expulse son nouveau-né à la peau lisse dans une explosion de bulles. C'est une femelle d'un peu plus de 4 mètres de long et d'environ une tonne. Contrairement à la silhouette massive de sa mère, celle de son petit est élancée. À la naissance, le baleineau paraît sans vie. Stripe le pousse de son museau et, malgré son épuisement, elle l'aiguillonne jusqu'à la surface. Le baleineau prend sa première respiration à travers ses évents situés sur le dessus de la tête, et le voilà propulsé dans le monde. Pour le restant de sa vie, ce baleineau, à l'instar de toutes les baleines et des dauphins, devra remonter à la surface à intervalles réguliers pour respirer.

Pendant plusieurs jours, Stripe et son petit se reposent à quelque 300 mètres de la plage. Elles demeurent en surface ou juste en dessous. La baleine la plus proche nage au moins à un mille de là, avec son petit. Stripe et sa progéniture évoluent côte à côte, entièrement absorbées l'une par l'autre, ne faisant guère que téter, allaiter et se reposer. Dans 9 ou 10 semaines, la mère, poussée par la faim, emmènera son petit pour sa première migration vers les eaux nordiques où, à la fin du printemps, fleurit une abondance de plancton. Pour l'instant, cependant, les eaux fraîches au large de la Georgie et au nord de la Floride sont parfaites pour «le bain» du baleineau. La température n'est ni trop chaude ni trop froide, ce qui permet à la mère et à son petit de préserver leur énergie.

Nous sommes le 15 février 1987. Une baleine franche et son petit se reposent au large du nord de la Floride. En général, un nouveau-né de baleine franche mesure à peu près 4,20 mètres de long et pèse environ une tonne. Un baleineau grandit auprès de sa mère dans les eaux côtières peu profondes.
PHOTOGRAPHIE : MOIRA BROWN,
NEW ENGLAND AQUARIUM

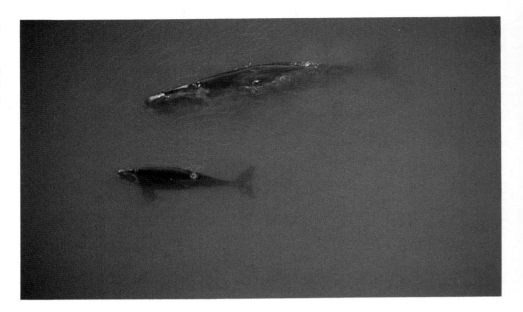

Quelle scène touchante que cette mère géante au repos en train d'allaiter son nourrisson de taille démesurée ! Hormis le bourdonnement occasionnel des Poseidon, ces sous-marins nucléaires qui entrent et sortent de Kings Bay, en Georgie, tout est calme.

Au cours des dix dernières années, au moins cinq baleines franches ont été tuées dans l'Atlantique Nord, happées par des navires, la queue parfois déchiquetée par l'hélice. En fait, cinq pour cent des baleines franches répertoriées portent des traces de blessures occasionnées par des bateaux. Toutes les espèces de baleines, courent le risque d'être accidentellement blessées ou tuées par des bateaux, mais les baleines franches semblent les plus vulnérables. Elles évoluent principalement en surface ou juste en dessous (pour se nourrir, jouer et se reproduire) ainsi qu'en zones côtières. Elles sont plus lentes que la majorité des autres baleines. On craint que dans les environs de Kings Bay, aire d'élevage très prisée par les baleines, les mères soient si occupées à allaiter leur petit ou à se reposer qu'elles ne remarqueraient pas les sous-marins qui s'approchent ou font surface. Ces cerniers mesurent plus de 120 mètres de long ont une manœuvrabilité réduite lors des remontées. Lorsque les Trident, longs de 150 mètres, feront leur apparition, il faudra procéder à un dragage important pour approfondir le chenal. Ce nouveau trafic augmentera les risques de collision entre les bateaux ou les sous-marins et les baleines franches.

Les baleines franches peuvent également se heurter à un dauphin à gros nez, un de ces dauphins «combattants» dressés par la marine américaine pour patrouiller le port. À l'état sauvage, les dauphins à gros nez sont des animaux sympathiques qui fréquentent paisiblement les mêmes zones que les baleines franches. Cependant, une fois dressés pour le combat, ils sont capables de refouler une baleine franche qui approche trop près d'un sous-marin. Ils ne peuvent probablement pas blesser les baleines, mais ils peuvent néanmoins les harceler.

Aucune espèce de baleine n'a autant souffert de la main de l'homme que la baleine franche et sa population a pratiquement été réduite à néant. Si l'industrie baleinière a réduit à 12 000 la population mondiale de rorquals à bosse, estimée à l'origine à plus de 125 000, le nombre de baleines franches, de son côté, a baissé de 50 000 à 3 000 individus dont la plupart sont des baleines de l'Atlantique Sud. Les baleines franches du sud ressemblent aux baleines boréales, mais elles occupent une

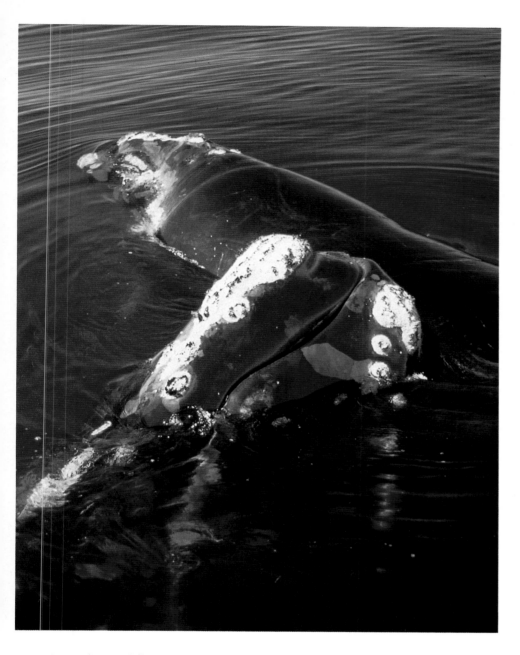

Une baleine franche flaire son baleineau. Les callosités blanches sur la tête – épaississements rugueux de l'épiderme – sont l'apanage des baleines franches. Ces plaques sont couvertes de cyamidés, ou poux de baleine.
Photographie : Gregory Stone,
New England Aquarium

aire géographique différente et sont considérées comme une espèce distincte. Dans l'Atlantique Nord, il ne reste que quelque 300 à 350 baleines franches.

Dénommées *Eubalæna glacialis* par les scientifiques, le nom de baleine franche lui vient de l'époque de la chasse à la baleine. Pour les baleiniers, elles étaient de bonnes proies, faciles à chasser et pouvant fournir d'importantes ressources et ce, avec relativement peu d'efforts. Son diamètre correspond à environ 60 pour cent de sa longueur et, la plupart du temps, elle flotte une fois tuée. Une baleine franche de grande taille fournit 80 barils d'huile et près de 500 kg de fanons. Dès le XVIIe siècle, les chasseurs basques, anglais et danois harponnèrent des milliers de baleines franches au large des côtes d'Europe. En 1530, en Europe, les baleines franches étaient devenues si rares que les chasseurs basques quittèrent les côtes de

l'Angleterre pour l'Islande, Terre-Neuve et le Labrador, tuant les baleines sur leur passage. Les premiers colons installés sur la côte est du Canada et des États-Unis avaient, eux aussi, besoin d'huile pour s'éclairer et de graisse pour fabriquer du savon. À la fin du XVIIIe siècle, peu de baleines franches avaient survécu aux massacres. Plus tard, la demande pour certains accessoires féminins tels le rouge à lèvres (fabriqué à partir de la graisse de baleine), et pour les corsets et les parapluies (dont les baleines provenaient des longs fanons flexibles) réduisirent les effectifs à quelques spécimens isolés. Au début des années 1900, il n'en restait plus que quelques douzaines dans l'Atlantique Nord.

En Amérique du Nord, vers les années 70, on commença à étudier et identifier les rorquals à bosse à l'aide de photographies. À l'époque, peu de cétologues croyaient qu'il existait encore assez de baleines franches pour pouvoir préserver l'espèce et encore moins pour établir des études dans l'Atlantique Nord. Les quelques spécialistes qui voulurent les étudier partirent pour la côte sauvage de la Patagonie, en Argentine, et concentrèrent leurs études sur la baleine franche de l'Atlantique Sud. Mais en 1980, lors d'un relevé aérien dans la baie de Fundy, les chercheurs remarquèrent 19 baleines franches en une seule journée; cela suffit à relancer l'intérêt des cétologues dans le monde.

LE 7 JANVIER, SCOTT KRAUS, UN CHERCHEUR DU NEW ENGLAND AQUARIUM, à Boston, au Massachusetts, survole la côte nord-ouest de la Floride, près de Jacksonville. Il aperçoit Stripe accompagnée de son petit; cette découverte, bien sûr, l'enthousiasme. Depuis qu'en 1985 il avait découvert des aires d'élevage au large de la Floride et de la Georgie, Scott Kraus, son associée Amy Knowlton et d'autres chercheurs se sont mis à observer les baleines franches dans cette région. Il demande au pilote du Cessna 152, un avion biplace, de survoler encore une fois l'endroit. M. Kraus veut faire une «photo d'identité» de Stripe et de son petit. C'est une des premières observations de l'année. À leur connaissance, le baleineau est le cinquième petit de Stripe, l'une des baleines franches le plus souvent observées et parmi les premières à avoir été identifiées.

Stripe n'avait aucune marque lorsqu'on la photographia pour la première fois en février 1967 au large des côtes de la Floride. Ce nom lui fut donné quand on remarqua une importante cicatrice sur son rostre — blessure qui se serait produite vers la fin de 1980 ou au début de 1981, en heurtant un bateau ou peut-être le fond de l'océan. En 1967, et de nouveau en 1974, on l'a vue accompagnée d'un petit. En 1981, immédiatement après l'établissement du projet de recherche du New England Aquarium, Stripe apparut avec un troisième petit (Stars), qui a grandi en parallèle avec le projet de recherche. Par le biais de la procréation, Stripe contribue donc à la survie de l'espèce. En 1986, à l'âge de cinq ans, Stars a eu son premier baleineau et, d'après les recensements, cette naissance fit d'elle la plus jeune mère de son espèce.

Même sans sa cicatrice, il est facile d'identifier Stripe et il en va de même pour Stars. On peut en effet reconnaître les baleines franches à leurs callosités qui forment des motifs distinctifs sur le dessus de la tête. Ces callosités, ressemblant à des durillons, sont des épaississements de peau, légèrement saillants, qui se forment sur toutes les baleines franches aux endroits où poussent des poils chez les humains : le dessus de la tête, le pourtour des lèvres et le menton. Le chercheur Roger Payne, dont le point d'attache est au Massachusetts, mais qui possède également un laboratoire en Argentine pour étudier les baleines franches de l'Atlantique Sud, a mis au point, avec plusieurs associés, un système permettant d'identifier les différents motifs de callosités. Même si ces motifs sont plus discrets que les taches colorées qui ornent la queue des rorquals à bosse, on peut facilement les distinguer sur une bonne photographie. Depuis 1981, les chercheurs du

New England Aquarium, du Center for Coastal Studies, de l'Université du Rhode Island et ceux de la Woods Hole Oceanographic Institution photographient les baleines franches. Ils en ont identifié 288 dans l'Atlantique Nord, essentiellement grâce à leurs callosités.

Les callosités sont grises, mais, sur la peau noire de la baleine, elles paraissent blanches. En regardant de plus près, on voit que cette «blancheur» se teinte parfois de jaune, d'orangé ou de rose. Ces couleurs proviennent des cyamidés, ou poux de baleine, qui s'attachent à la peau des baleines franches comme le font les balanes sur les rorquals à bosse.

Les balanes et les cyamidés sont tous deux des crustacés. La balane se fixe à un endroit précis, mais le cyamidé, lui, se déplace. Les cyamidés pullulent dans les callosités des baleines franches, mais ces poux ne vont jamais très loin.

Il existe 22 espèces de poux de baleine (*Cyamus*), qui n'ont aucun lien avec les poux qu'on retrouve chez les humains. Les poux de baleine ont moins de 3 cm de long et ressemblent à de minuscules crabes. On les trouve sur presque toutes les baleines à fanons, en particulier sur le rorqual à bosse, sur la baleine grise et sur quelques baleines à dents. La majorité des poux de mer ont leur préférence pour un type de baleine, mais certains, moins difficiles, élisent domicile sur n'importe laquelle de ces baleines.

Cinq espèces de *Cyamus* vivent sur les baleines franches. Le cyamidé type s'accroche à la baleine hôte avec ses dix pattes robustes, chacune d'elles étant terminée par un crochet fortement recourbé. Un cyamidé qui naît sur une baleine, comme Stripe par exemple, doit se cramponner avec ses faibles pattes, dès qu'il émerge de la poche marsupiale de sa mère. Il va grandir, s'accoupler et muer toujours en s'agrippant avec au moins quelques-unes de ses pattes. Sa vie de marin, de la naissance à la mort, il la passera accroché de toutes ses forces à Stripe pendant qu'elle fend les flots, donne des coups de queue, se frôle contre son petit et sillonne les mers. C'est la raison pour laquelle le cyamidé a tendance à choisir des endroits où la résistance de l'eau est moindre, comme sur les callosités. Un cyamidé doit avoir de la force. Un faux pas, et ce sont ses funérailles en mer. Les

Trois espèces de *Cyamus* se déplaçant sur une baleine franche. Les cyamidés sont des crustacés de moins de 2,5 cm de long. En 1985, cette baleine franche fut tuée par un navire près de Provincetown, au Massachusetts.
PHOTOGRAPHIE : SCOTT KRAUS,
NEW ENGLAND AQUARIUM

Une baleine franche émerge à la surface et montre son «bonnet», nom donné par les baleiniers aux callosités situées sur le sommet de la tête. Au cours de la croissance des baleines, la forme et le motif des callosités varient très peu, ce qui en facilite l'identification.
PHOTOGRAPHIE : SCOTT KRAUS,
NEW ENGLAND AQUARIUM

poux de mer passent les trois quarts de leur temps sous l'eau, ancrés à une baleine; pourtant, ils ne savent pas nager.

Victoria Rowntree, qui travaille avec Roger Payne au laboratoire du Massachusetts, a élevé des cyamidés dans le New England Aquarium pendant plusieurs mois afin de déterminer ce qu'ils mangeaient et s'ils étaient des parasites ou de simples passagers. Elle les a vu plaquer leur bouche contre un morceau de peau de baleine et agiter des excroissances, sortes de minuscules antennes, de chaque côté de la bouche. Encore incapable de prouver que les cyamidés mangeaient la peau des baleines, elle découvrit que les intestins des cyamidés prenaient une couleur noire, probablement à cause du pigment contenu dans les couches superficielles de l'épiderme. Cette découverte se confirma par la suite : les cyamidés prélevés sur la queue où la peau était blanche possédaient des intestins blancs, alors que ceux prélevés sur un morceau de peau noire avaient des intestins noirs. Les cyamidés peuvent-ils nuire aux baleines ? À cela, Mme Rowntree répond : «La peau des baleines pèle continuellement; les cyamidés profitent peut-être de ce phénomène.» Même si une partie de la peau est constituée de tissus vivants, il est quand même peu probable qu'elle serve de nourriture. Les baleines sont *grosses* !

D'une certaine façon, les poux de mer sont utiles. Sans les cyamidés hautement colorés, les cétologues auraient du mal à distinguer les motifs des callosités utilisés pour identifier les baleines franches. Dans les premiers mois de sa vie, le baleineau est littéralement couvert de cyamidés, mais les motifs sont encore flous, et les chercheurs doivent attendre. Cependant, dès que le baleineau atteint son sixième mois, les callosités et les cyamidés commencent à se fixer. L'identification individuelle des baleines permet aux chercheurs de les dénombrer, d'en déterminer la longévité, les taux de natalité et de mortalité, leurs migrations et leur comportement social. L'avenir si précaire des baleines franches, plus encore que celui des autres baleines, dépend du travail d'identification des chercheurs.

DURANT TOUT LE MOIS DE JANVIER ET DE FÉVRIER, STRIPE ALLAITE SON petit. Sur son ventre d'un blanc nacré, une paire de mamelles, masquées par un repli cutané juste au-dessus des organes génitaux, injectent un lait extrêmement riche directement dans la bouche du jeune. Le baleineau se nourrit presque sans arrêt et il gagne au moins une tonne par mois. Il faut qu'il engraisse le plus possible avant le début des migrations.

Pendant ce temps, à l'instar des rorquals à bosse, des groupes de baleines franches s'activent en surface, et certaines d'entre elles finiront par s'accoupler. Cependant, contrairement aux rorquals à bosse, les baleines franches continueront leurs ébats amoureux pendant toute l'année — même après avoir atteint les aires d'alimentation dans le nord. Une autre caractéristique les différencie : avec leurs gémissements et leurs éructations, les baleines franches sont bruyantes, mais elles ne chantent pas.

Un soir au début de mars, un orage en mer, loin à l'est, fait naître d'énormes rouleaux. À minuit, le vent fait rage au large du nord de la Floride. Une telle force de houle est anormale si tard dans la journée. Pour se mettre à l'abri, Stripe conduit son petit à cinq milles au large des côtes. Au cours de la nuit, dérivant au large, elle remarque la toute nouvelle tiédeur de l'eau. Le printemps sera bientôt là ! Il est temps de faire route vers le nord ! Avant l'aube, Stripe et son petit contournent la plate-forme continentale et pénètrent dans l'intensité bleue du Gulf Stream. Leur monde se résume en trois mots : faim, nourriture et migration.

Le Gulf Stream ouvre une voie immense dans l'Atlantique Nord. Son volume est égal à cinq fois celui de toutes les rivières du globe mises ensemble. Sa vitesse de déplacement en surface atteint cinq nœuds, c'est-à-dire environ 2,50 mètres à la seconde, ce qui en fait l'un des courants les plus rapides de l'Atlantique. Stripe et

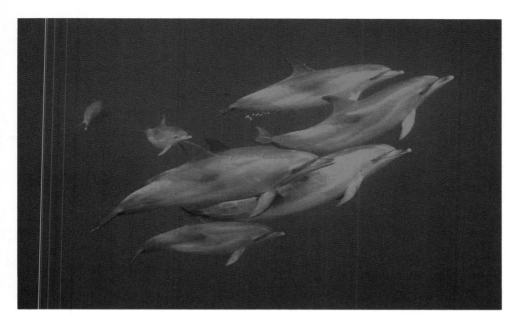

Les dauphins tachetés de l'Atlantique voyagent en groupes de 20 à 50 individus, et parfois, plus de 100. Se nourrissant de poissons et de calmars, ils affectionnent les eaux tièdes de l'Atlantique Nord. À l'instar des dauphins à gros nez et des dauphins rayés, ils croisent parfois des troupeaux migratoires de rorquals à bosse et de baleines franches avec lesquels ils font alors un bout de chemin.

son petit — les baleines franches n'étant pas des baleines véloces — sont heureuses d'avoir de la compagnie. Les rorquals à bosse, bien que plus rapides et plus agiles, affectionnent aussi ce courant. Nageant sans arrêt depuis déjà 10 jours, les rorquals à bosse Beltane, Talon et Rush, sont suivis à distance par Comet et quelques autres rorquals. Ils voyagent au grand large. Après avoir dépassé les Bermudes, ils rejoindront le couloir de migration des baleines franches, quelque part au large de la Caroline du Nord. Chaque espèce devra nager de façon ininterrompue pendant un mois pour atteindre les aires d'alimentation au large de la Nouvelle-Angleterre et de la côte est du Canada. Sur leur parcours, des dauphins tachetés, rayés et à gros nez viennent les saluer et, simplement pour s'amuser, décrivent des cercles autour des lourdes baleines migratrices.

En avril, quelques rorquals à bosse fréquentent les parages des Bermudes pendant trois ou quatre semaines. Après avoir atteint les aires hivernales de reproduction dans la mer des Caraïbes et avant de poursuivre leur route vers les aires d'alimentation estivales dans l'Atlantique Nord, elles s'arrêtent pour se nourrir. Avant l'ère baleinière, elles auraient fait escale dans les eaux des Bermudes pour se reproduire. Selon les cétologues américains Greg Stone et Steve Katona et selon Edward Tucker, un spécialiste des Bermudes, si les rorquals à bosse reviennent à leur nombre d'autrefois, les eaux des Bermudes seront vraisemblablement repeuplées en hiver. Pour l'instant, cette région ne sert que de point de ravitaillement; Beltane, Talon, Rush et Comet ont hâte de poursuivre leur route.

Les rorquals à bosse prennent la direction ouest-nord-ouest, vers le continent. Ils nagent sans interruption. Arrivés aux Carolines, ils ne sont qu'à quelques milles du couloir de migration des baleines franches. Les deux espèces ont vite fait de se rencontrer. Ce lieu de rendez-vous au large du cap Hatteras, en Caroline du Nord, là où le Gulf Stream bifurque brusquement pour se jeter dans la mer, est un site de migration dont l'envergure est comparable au grand rassemblement d'animaux sauvages du parc national de Serengeti, en Afrique. Au lieu de gnous, de girafes et de gazelles, les côtes du cap Hatteras pullulent de baleines franches, lentes, massives, énormes, et de rorquals à bosse, plus agiles, mais au cuir plus dur. De nombreux dauphins à gros nez les accompagnent, parfois sur plusieurs milles. Les dauphins exécutent des cabrioles ou glissent près de la surface. Souvent, ils

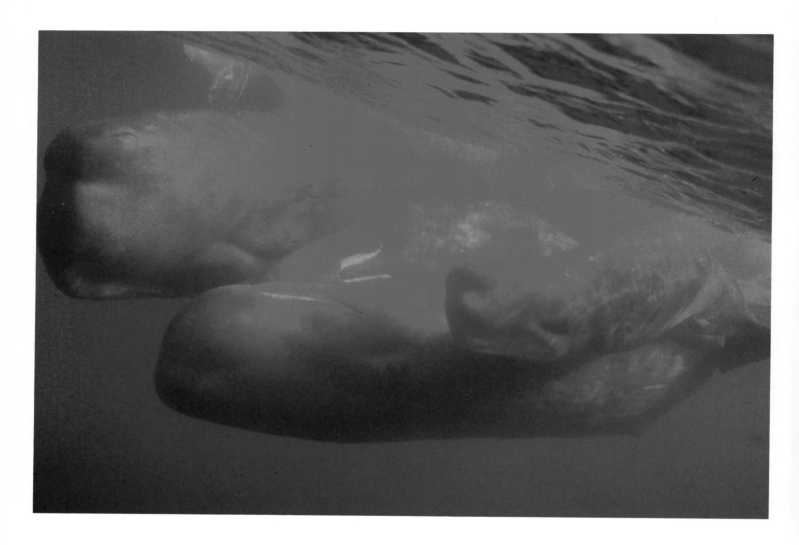

Grands cachalots nageant dans un jardin
d'enfants composé de mères, de jeunes et de
baleineaux. Les mâles adultes voyagent
séparément. Ils peuvent atteindre 18 mètres
de long et les femelles, 12 mètres. À la
naissance, les baleineaux mesurent entre
3,30 et 4,20 mètres et pèsent près d'une
tonne. L'énorme tête carrée du cachalot,
occupe au moins un quart ou un tiers de la
longueur du corps, et contient une réserve
de « spermaceti », matière blanche et cireuse
autrefois très recherchée par les baleiniers
qui en faisaient une huile de haute qualité.

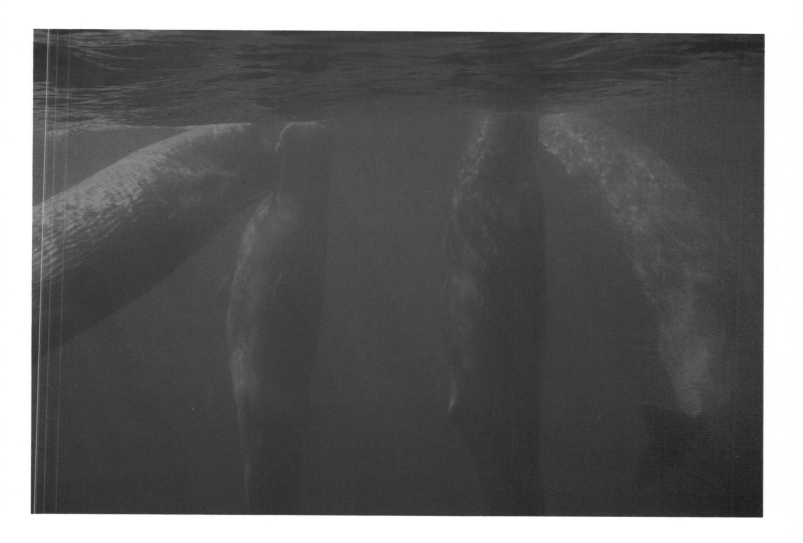

Une fois par jour, après le repas et entre deux plongées, les grands cachalots se réunissent pour fraterniser. Ils aiment se toucher et échanger des messages sonores, des séries de cliquetis appellées «codas». De nature timide, les cachalots se laissent plus facilement approcher lorsqu'ils sont en groupes serrés.

PHOTOGRAPHIE : FONDS INTERNATIONAL POUR LA DÉFENSE DES ANIMAUX.

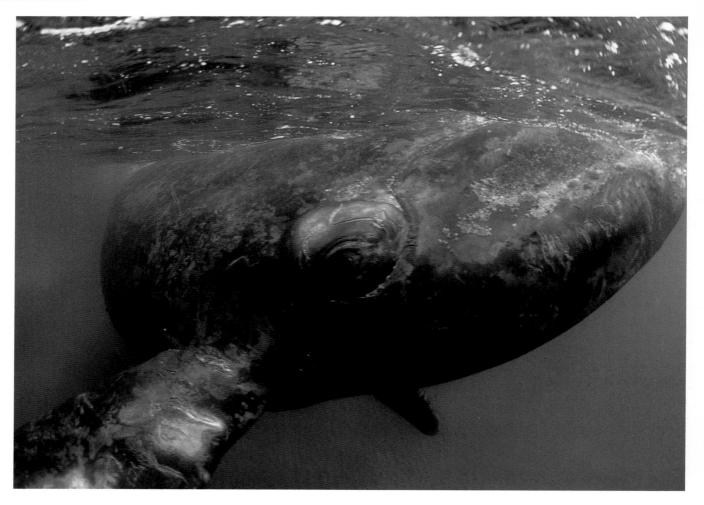

Une jeune baleine franche dévisage un animal d'une autre espèce, un regard de curiosité qui pourrait passer pour un signe de reconnaissance.

PHOTOGRAPHIE : FLIP NICKLIN

donnent la chasse à des bancs de poissons, comme l'alose tyran, et les dévorent en route. En général, lorsque les baleines parviennent au nord du New Jersey, les dauphins à gros nez les ont quittées pour suivre les bancs de poissons dans les eaux côtières plus au sud.

Jour après jour, Beltane, Talon, Rush, Comet et d'autres rorquals à bosse, ainsi que Stripe, son petit et plusieurs autres baleines franches, continuent leur voyage. Très sensibles aux courants et aux températures, chaque espèce retrouve bientôt son couloir de migration particulier. Les rorquals à bosse croisent des tortues luth et des caouanes (carets). Un après-midi, des dauphins à long bec, qui aiment les eaux chaudes, s'approchent des migratrices et leur offrent un spectacle de figures libres, leur barrant presque la route avec leurs exhibitions de sauts vrillés. Le lendemain matin, les rorquals à bosse rencontrent une harde de cachalots, un «jardin d'enfants mixte» composé de mères et de baleineaux faisant entre 6 et 10 mètres de long. Les baleines à dents, semblables à des billots roussis roulant dans la houle, nagent près de la surface, en quête d'une rencontre avec une autre espèce.

Le regard de Comet se fixe sur un grand cachalot femelle. C'est un regard qui transcende les espèces — deux espèces dénuées d'hostilité, vouées simplement à une curiosité mutuelle. La baleine à fanons et la baleine à dents se regardent de près. Deux baleines parmi les plus évoluées, profondément divisées par leur façon de se nourrir, s'observent à travers dix millions d'années d'évolution divergente.

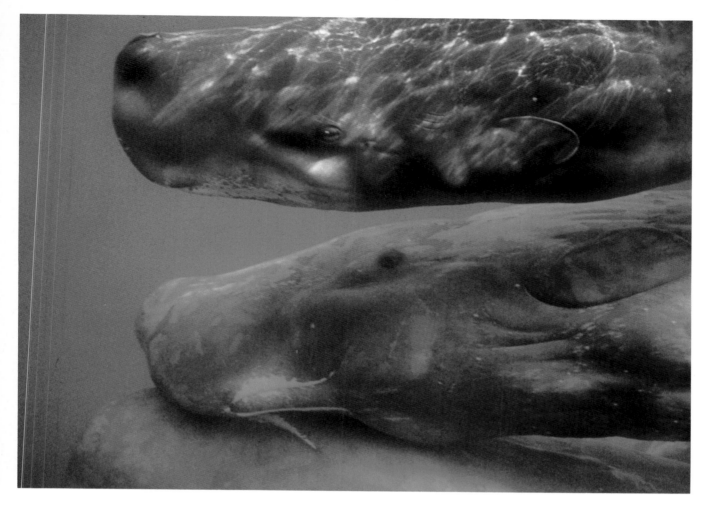

Mais les cachalots macrocéphales, extrêmement timides, reculent. Ils émettent des séries de longs cliquetis qui sonnent comme de la monnaie dans le tambour d'un séchoir. Comet, le chanteur reptilien, chante rarement au cours de ses déplacements ou en présence d'étrangers. Il émet un long grognement et s'arrête, le regard fixé sur les cachalots à la peau plissée, à la livrée brune et à la silhouette anguleuse. Finalement, les cachalots s'en vont. La plupart des femelles plongent dans la profondeur des canyons au large de la plate-forme continentale pour attraper des calmars géants. Quelques-unes demeurent près de la surface pour s'occuper de leur petit.

Le Gulf Stream est un lieu de rencontre incroyable. Cette année, repoussé par des vents de nord-est inhabituels, le courant longe le littoral. Des requins des mers chaudes se ruent un peu partout mais, quelques jours plus tard, ils cèdent la place aux espèces qui fréquentent habituellement les eaux froides. La route des rorquals à bosse, qui s'étend sur une grande partie du Gulf Stream, passe du bleu profond au vert bouteille. Les rorquals se livrent avec délices à la fraîcheur de l'eau. Ils la laissent ruisseler sur leur museau et sur leurs nageoires pectorales, comme un vent frais au dernier kilomètre d'un marathon. Ils remarquent l'abondance de plancton dont se gaveront les poissons, le krill et nombre d'autres organismes. Il y aura bientôt assez de nourriture pour tout le monde.

À la recherche principalement de calmars, les grands cachalots plongent au large du plateau continental jusqu'à 900 mètres de profondeur et dans certains cas à 3 200 mètres. Leur aire de distribution couvre tous les océans du monde, mais ils se tiennent habituellement loin des côtes, en haute mer, là où ils peuvent accéder facilement à leurs terrains de chasse dans les canyons sous-marins.

PHOTOGRAPHIE : FONDS INTERNATIONAL POUR LA DÉFENSE DES ANIMAUX

C'EST CETTE PYRAMIDE DE VIE COMPLEXE
— où chaque espèce dépend de la prochaine —
qui assure la subsistance des baleines,
les plus grosses de toutes les créatures .

PRINTEMPS

LE GULF STREAM, qui trace une voie immense jusqu'en Angleterre, répand ses eaux chaudes à la surface de l'océan Atlantique Nord. Dans la zone tropicale et dans la zone tempérée chaude, il coule au-dessus des eaux froides intermédiaires et profondes. La différence de température crée une barrière, la thermocline. Les eaux ne se mêlent pas mais, dans les eaux arctiques et dans les eaux tempérées froides, le Gulf Stream se dissipe en devenant plus froid. L'est du Canada et le nord-est des États-Unis bénéficient à peine de son réchauffement. Au large de ces côtes, les eaux en surface demeurent presque aussi froides qu'en profondeur, sauf pour une période au cœur de l'été. Dans certaines régions nordiques, de puissants courants sous-marins se déversent dans les cols sous-marins, inondant de larges vallées rocailleuses. Lorsque les eaux profondes rencontrent les immenses fosses verticales, elles remontent avec force à la surface. Cette «remontée d'eau profonde» est le secret de la fertilité de l'Atlantique Nord et la raison pour laquelle les baleines viennent s'y alimenter. En revanche, dans les eaux tropicales, l'absence de remontées d'eau profonde explique la pauvreté des éléments nutritifs dans ces régions. Les remontées d'eau

profonde ont donné naissance aux zones de pêche les plus importantes du monde, comme les Grands Bancs de Terre-Neuve.

Les remontées d'eau profonde ramènent dans les couches ensoleillées près de la surface des éléments nutritifs sous forme d'azote et de phosphore, provenant en grande partie de matières fécales et de squelettes de millions d'animaux marins microscopiques. Ces éléments nutritifs sont nécessaires à la croissance des plantes marines qui dérivent avec les courants, et qu'on appelle le phytoplancton. Pour être assimilables, les éléments nutritifs doivent d'abord remonter dans la colonne d'eau, car la plupart des plantes ont besoin de la lumière qui pénètre les 90 premiers mètres situés directement sous la surface de l'océan. La photosynthèse, qui signifie littéralement «réunion par la lumière», est essentielle à la croissance des plantes.

Ces plantes aquatiques flottantes croissent en fonction des phases lunaires. Certaines ne se reproduisent qu'à la pleine lune; d'autres se multiplient abondamment à ce moment. Cette croissance est provoquée, en partie, par l'influence lunaire sur les marées et par la fluctuation de l'intensité de la lumière polarisée. Dans de bonnes conditions, bien qu'un grand nombre de ces plantes soient microscopiques, elles peuvent être extrêmement abondantes. Un seul milligramme d'oxyde de phosphore, un des deux éléments nutritifs essentiels au plancton végétal, suffit pour alimenter 9 millions de diatomées.

La diatomée, algue unicellulaire vivant en colonies, est probablement l'élément nutritif le plus important de l'océan. Ces minuscules plantes «inférieures», tributaires de la photosynthèse, se composent d'une membrane entourée d'une coque siliceuse. La plupart dérivent en mer mais parfois elles s'accumulent sur les baleines. Les baleiniers appelaient les rorquals bleus «ventres de soufre». Ils avaient en effet remarqué les immenses colonies de diatomées qui donnaient une couleur jaune au ventre des baleines. Les copépodes — la nourriture préférée des baleines franches — sont très friands de diatomées. Ces petits crustacés peuvent dévorer leur poids en diatomées en une seule journée. Même les huîtres et les moules se nourrissent de diatomées. Les diatomées et les autres types de phytoplancton constituent la nourriture du zooplancton. Le zooplancton comprend de jeunes créatures minuscules d'espèces variées qui, à leur tour, servent de nourriture aux poissons, aux jeunes calmars, à certains autres crustacés ainsi qu'aux baleines.

Tout cela se passe dans les 90 premiers mètres sous la surface de l'océan. Ces plantes, et la majorité de ces animaux, passent la plus grande partie de leur vie dans cette couche d'eau. C'est une fine pellicule en surface d'un océan qui peut atteindre 180 mètres de profondeur dans le chenal Great South, à quelque 60 milles au sud-est de Cape Cod. Dans certaines parties, l'océan fait plus de 10 000 mètres; la profondeur moyenne est de 3 000 mètres.

Cette pyramide de vie complexe — où chaque espèce dépend de la prochaine — assure la subsistance des baleines, les plus grosses de toutes les créatures. Un incident peut rompre la chaîne et faire écrouler la pyramide entière, comme cela se produit dans certaines régions. Les baleines, voyageurs habiles, se déplacent beaucoup, mais elles aboutissent quelquefois dans des aires nourricières aux ressources médiocres. Parfois, elles doivent chasser des proies moins savoureuses, moins nourrissantes, et qui peuvent même être contaminées.

LE 20 AVRIL, À L'AUBE, UNE MARIE-SALOPE QUITTE NEW YORK EN DIRECTION du site de décharge 106-mile, situé précisément à 106 milles à l'est de Cape May, au New Jersey. Un mois plus tôt, la marie-salope n'avait que quelque 12 milles à faire jusqu'à la baie de New York pour vidanger. Mais la pollution dans la baie avait atteint de telles proportions — ses effets s'étendant jusque sur les magnifiques plages de Long Island — qu'on a dû situer la décharge plus loin en mer. Plus d'un tiers des déchets proviennent de la ville de New York. Ce sont principalement des

Page 25 :
Les fous de Bassan s'attroupent au cap Sainte-Marie, sur la côte sud-ouest de la presqu'île Avalon, à Terre-Neuve.
PHOTOGRAPHIE : DOTTE LARSEN

vidanges résultant du traitement des déchets. Mais une certaine quantité est composée de déchets toxiques, en provenance essentiellement des usines et des industries chimiques des alentours, et contenant des métaux toxiques comme du cadmium et du plomb. Cette région reçoit chaque année quelque 328 200 tonnes de vidanges sèches. On a récemment implanté des lois au niveau fédéral et au niveau des états pour interdire la vidange de déchets dans la mer après 1991. Mais, la ville de New York affirme qu'elle ne sera pas en mesure de s'y conformer avant la fin de la décennie. Entre-temps, la vidange de déchets continue.

Au milieu de la houle, le capitaine de la marie-salope et son équipage sont tout à leur travail. Ils ne remarquent pas Comet, Beltane et les autres rorquals à bosse, qui font peu de cas du bateau. On déverse les déchets par-dessus bord et, quelques instants après, la mer les recouvre. Mais ils n'ont pas disparu. Il y en a peu qui se perdent dans les océans. La plus grande partie de ce qu'on y jette est diluée, charriée plus loin ou finit par être recyclée à l'intérieur du système.

L'atmosphère terrestre constitue une autre source de pollution. Le tritium radioactif produit par les essais nucléaires dans l'atmosphère supérieure en est un bon exemple. Après les explosions qui eurent lieu à la fin des années 50 et au début des années 60 — jusqu'au traité de 1963 interdisant les essais nucléaires — le tritium retombait au-dessus de la Sibérie et de l'Alaska, mélangé à la pluie et à la neige. De là, il s'infiltrait dans les diverses rivières qui coulent dans l'Arctique et était transporté dans la profondeur de l'océan au large du Labrador et du Groenland. Ces eaux contaminées par le tritium se trouvent actuellement au large des Bermudes et lèchent le fond marin comme une langue géante. Désormais, l'environnement n'est pas en cause car le degré de concentration s'est de beaucoup affaibli. Cependant, ceci démontre comment un contaminant peut envahir l'ensemble du système, depuis plusieurs kilomètres dans les airs jusqu'aux profondeur de l'océan et ce, en trente ans seulement.

La vidange des boues en plein océan, les déversements de pétrole, les fréquents écoulements d'huile et les pesticides répandus dans les rivières, qui finissent toujours par aboutir en mer, entraînent déjà des conséquences alarmantes. Chaque année, des milliers d'oiseaux côtiers sont piégés par la marée noire. La

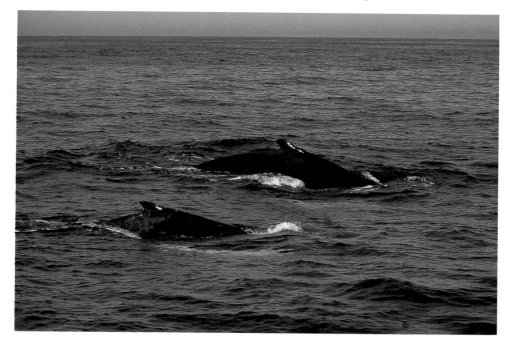

Après une longue migration, un rorqual à bosse et son baleineau arrivent dans les zones nourricières septentrionales du golfe du Maine.

PHOTOGRAPHIE : DOTTE LARSEN

coquille de leurs œufs s'est amincie sous l'action des pesticides, notamment du DDT, interdit depuis longtemps aux États-Unis et au Canada, mais dont des traces subsistent dans le milieu marin. Nombre de frayères ont été détruites. Les poissons et les crustacés récoltés dans les ports nord-américains sont actuellement impropres à la consommation. La visite sous-marine du site de la décharge 12-mile dans la baie de New York, révèle une vision digne d'un film d'horreur : des œufs de poisson et des larves couverts de tumeurs cancéreuses, des crabes aux ouïes déformées et noircies. Le seul organisme à être florissant de santé dans ces fonds est le *capitella*, un ver réputé pour son attirance pour les déchets, qu'ils contiennent des biphényles polychlorés (BPC), des métaux lourds ou des pathogènes viraux et bactériens. La baie de New York en est pleine et le nouveau site 106-mile connaîtra un sort semblable dans quelques années.

En passant par la décharge, les rorquals refusent d'ajourner leur repas. Près de Long Island, ils sentent que l'eau devient plus froide. Alors qu'ils contournent Cape Cod, le sable des côtes et du fond marin laisse bientôt la place aux rochers. Les rorquals pénètrent dans la baie de Massachusetts, à l'extrémité méridionale du golfe du Maine, et Beltane, Talon et Rush, suivis de Comet, se dispersent. Ils inspectent tout d'abord Stellwagen Bank, un important dépôt glaciaire sous-marin de 18 milles de long, constitué de sable et de gravier, au nord de Cape Cod. Peu profond et sablonneux, à l'encontre du fond marin qui l'entoure, Stellwagen Bank a

Rorquals à bosse se nourrissant dans le golfe du Maine. À tour de rôle, ils remontent à la surface en engloutissant l'eau et les poissons. Puis, la bouche ouverte, les baleines laissent l'eau ruisseler par les côtés de leur mâchoire inférieure. Les rorquals à bosse préfèrent les poissons qui vivent en bancs, comme les lançons. Mais ils se nourrissent aussi de krill.

PHOTOGRAPHIE : WILLIAM ROSSITER

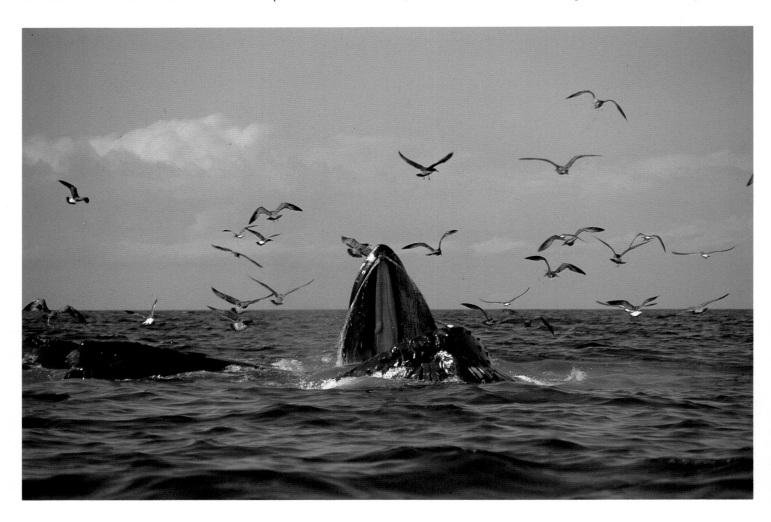

une profondeur comprise entre 18 et 37 mètres. C'est l'habitat des lançons, longs d'une vingtaine de centimètres, un des poissons favoris des rorquals à bosse, bien qu'en 1989 on a constaté une forte diminution de leur nombre dans cette région, probablement due à un événement cyclique naturel. Les rorquals à bosse durent aller dîner ailleurs. Cette année, les rorquals trouvent une population de lançons en voie de lente régénération.

Comet aperçoit un banc de lançons qui frétillent comme des anguilles. Dès qu'il s'approche, les lançons font demi-tour et plongent vers le fond où ils s'enterrent dans le sable. Comet remarque que les copépodes qui servent de nourriture aux lançons sont très nombreux mais ces derniers sont en nombre insuffisant pour assurer la nourriture d'un rorqual affamé. Comet retourne donc vers la mer. Il se dirige vers l'est, puis vers le sud-est, en direction de Georges Bank. Dans le chenal Great South, il tombe sur d'épais bancs de lançons et sur des centaines de rorquals à bosse en train de se nourrir, en compagnie de petits rorquals et de rorquals communs. À l'écart, des phalaropes hyperboréens, des puffins majeurs et fuligineux et des sternes pierregarin plongent pour attraper eux aussi des lançons; et, des douzaines de goélands argentés.

Comet plonge tout droit vers le fond, et sa large queue lui permet de traverser rapidement les eaux limpides dont la froideur lui brûle presque les lèvres. Puis, il fait demi-tour. À l'aide de ses longues nageoires, il se dresse à la verticale et s'élève à l'intérieur de la colonne d'eau. Arrivé à 12 ou 15 mètres de la surface, il ouvre la bouche et l'eau s'y engouffre avec tout son dîner. Les replis en accordéon de sa gorge se détendent. Plusieurs balanes tombent, victimes de l'expansion subite de leur logis. Comet émerge des flots, tête la première, et referme ses mâchoires. Un peu d'eau déborde de sa bouche et coule au-dessus de ses lèvres et le reste jaillit de ses fanons. Une fois l'eau rejetée, il avale sa récompense : une bouchée de quelques petits lançons.

À l'instar de la baleine franche, du rorqual commun, du petit rorqual et du rorqual bleu, le rorqual à bosse possède des fanons au lieu de dents. Incapables de mâcher leur nourriture, ils la déglutissent. Les fanons des baleines sont suspendus en rangs à l'arrière du palais et ressemblent à des lamelles de stores vénitiens. Le bord interne de chacune de ces lamelles flexibles est muni d'une frange de soies rudes qui retient les poissons et le krill pendant que l'eau d'échappe entre les fanons. La longueur, la largeur, la couleur des fanons (blanche, jaune, grise ou noire) varient selon les espèces. Le rorqual à bosse possède de 300 à 400 fanons de chaque côté de la mâchoire supérieure, et chaque fanon mesure de 60 à 90 cm. Le petit rorqual, qui ne fait qu'une dizaine de mètres, est la plus petite de ces baleines, et ses fanons ne dépassent pas 30 cm. C'est chez les baleines franches que l'on trouve les fanons les plus longs. Ils ont jusqu'à 2,5 mètres de longueur. Ces longs fanons leur permettent de filtrer de plus grandes quantités de minuscules organismes, leur proie préférée. Il est également indispensable que les baleines possèdent des bouches énormes car, n'ayant pas de sillons jugulaires, leur gorge est incapable de se détendre.

On surnomme parfois les rorquals à bosse les «brouteurs de l'océan», par opposition aux globicéphales noirs, aux marsouins communs et à divers dauphins qui se nourrissent de poissons et de calmars. Mais les rorquals à bosse sont loin d'être des «vaches marines» ou de gentils herbivores. Ce sont des prédateurs qui réussissent, avec beaucoup d'astuces, à attraper du poisson et du krill tout en demeurant constamment en mouvement.

Dans le chenal Great South, les bancs de lançons ne sont pas aussi denses que les rorquals à bosse le souhaiteraient. Le rorqual à bosse a la possibilité de produire un «rideau de bulles» qui, tel un grand filet, empêche un banc de poissons de se disperser. À 180 mètres de profondeur, Comet remarque que les lançons sont

Quelques secondes avant que sa mâchoire ne se referme, des goélands affamés fondent sur un rorqual à bosse pour lui dérober des lançons. Un rorqual à bosse peut engloutir jusqu'à 2 tonnes de nourriture par jour, soit 2 à 4 fois son propre poids.
PHOTOGRAPHIE : JANE GIBBS

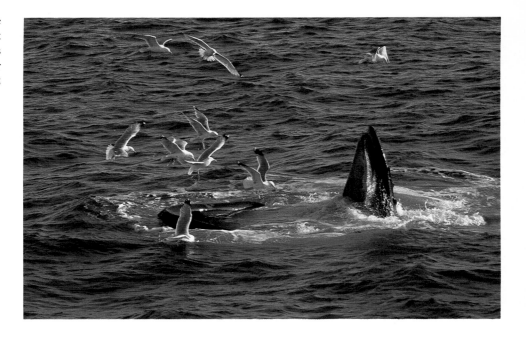

très dispersés. Il souffle donc un rideau de bulles qui, en remontant à la surface, se resserre et les encercle. Comet plonge et remonte, la bouche entrouverte. Il avale l'eau, et sa gorge s'élargit pour former une immense poche qui permet d'accroître les bouchées. Arrivé à la surface, il referme les mâchoires et pousse l'eau avec sa langue pour l'évacuer à travers les fanons. Cette fois, la pêche est meilleure : il y a plus de poissons et un peu de ce délicieux krill, des euphasiacés. Il recommence et s'aperçoit qu'autour de lui, on s'est donné le mot. Les rorquals à bosse suivent son exemple et bientôt, dans un espace grand comme un terrain de football, dix rideaux de bulles sont alignés. Maintenant, c'est au tour de Talon. Elle souffle, et Rush l'observe béatement.

Les goélands argentés surveillent la manœuvre avec convoitise; ils plongent pour attraper quelques lançons ou du krill avant que n'émergent les bouches béantes. Ils réussissent même à voler quelques harengs dans la bouche même des baleines. Comet a failli happer un oiseau en refermant ses mâchoires.

Après s'être restaurés tout l'après-midi, les rorquals à bosse exécutent des sauts de joie et bondissent hors de l'eau. Au-dessus d'eux, les goélands poussent des cris, et le soleil printanier rayonne sur la mer houleuse. Les rorquals à bosse se sentent bien après leur périple océanique. Ils ont six à huit mois de bonne nourriture devant eux et auront amplement le temps de s'amuser et de regarder les bateaux bondés d'observateurs qui ne tarderont pas à arriver.

Les balanes, les camarades de bord de Comet, qui ont survécu au voyage dans le nord et à l'arrivée mouvementée de la saison d'alimentation des rorquals, apprécient elles aussi cette abondance de nourriture. Quand Comet s'immerge, elles entrouvent leur coquille et agitent de minuscules plumeaux en forme de fouets pour attirer le plancton jusqu'à leur bouche. Aussitôt que Comet émerge à la surface pour se nourrir ou faire des cabrioles, elles referment leur coquille, ne gardant qu'un petit orifice ouvert pour respirer.

Les balanes qui se sont fixées sur Comet, comme celles qui ont trouvé refuge sur les autres rorquals à bosse, ont voyagé sur des milliers de kilomètres. Dans les eaux septentrionales riches en plancton, elles pourront se développer. Certaines sont très robustes et déjà presque adultes; quelques-unes mesurent de 3 à 5 cm de

diamètre. De leur côté, ces balanes, servent de point d'ancrage aux anatifes qui souvent débordent de 10 cm les replis de la gorge, les nageoires et la queue des rorquals. Un rorqual à bosse peut ainsi transporter plus de 500 kg de ces «auto-stoppeurs» marins. Presque tous en sont affublés, et bien que l'on trouve différentes espèces de balanes sur les autres baleines, le rorqual à bosse est le seul, avec la baleine grise, à en transporter une telle quantité.

QUAND LES PREMIERS RORQUALS À BOSSE ARRIVENT AU LARGE DE LA Nouvelle-Angleterre pour s'alimenter — et que leurs congénères apparaissent dans le golfe du Saint-Laurent et dans les régions septentrionales du détroit de Davis, au large du Groenland — les baleines franches, se déplaçant lourdement comme d'habitude, pénètrent dans le chenal Great South et dans la baie de Massachusetts pour vérifier l'abondance des copépodes. Certaines années, quelques baleines franches arrivent dès janvier; parfois, c'est en avril que la foule arrive. Après avoir traversé la baie de Massachusetts, Stripe et son nouveau-né se dirigent vers la baie de Cape Cod, endroit qu'affectionnent particulièrement les mères et leurs baleineaux, probablement parce que les eaux y sont plus calmes.

Les baleines franches se nourrissent différemment des rorquals à bosse. Ces derniers consomment toutes sortes de poissons vivant en bancs, du krill et d'autres mets délicats de petite taille. Les baleines franches sont plus difficiles. Elles préfèrent les copépodes, bien qu'elles puissent absorber également du jeune krill. Le copépode est un petit crustacé de forme arrondie qui possède une queue pointue et des pattes ressemblant à des avirons. Le copépode mesure moins de un centimètre et il en faut plus de 200 000 pour remplir un bol à café. Pour obtenir une telle quantité de copépodes, Stripe doit nager la bouche ouverte sur une distance de quelques centaines de mètres. Les recherches effectuées par le Center for Coastal Studies (Centre des études côtières) de Provincetown, dans le Massachusetts, ont démontré que les baleines franches affectionnent plus particulièrement les régions d'alimentation riches d'au moins 4 000 copépodes par mètre cube ainsi que du jeune krill. Cette quantité correspond à la moitié d'une cuillerée à café de nourriture qu'on aurait diluée dans une baignoire remplie à pleins bords. Les repas demandent donc beaucoup d'efforts !

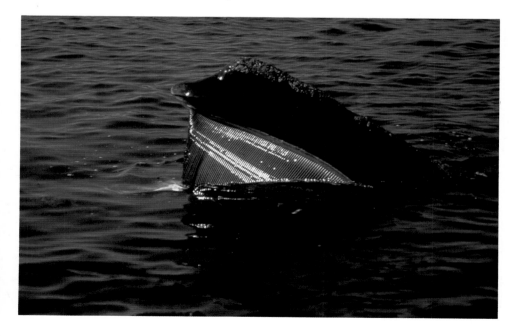

Fatiguée de nager et d'écumer l'eau pour se nourrir, une baleine franche sort la tête de l'eau, la bouche ouverte, exposant ainsi ses fanons. Mesurant jusqu'à 2,40 mètres de long, les fanons se prolongent longuement en dessous de la surface de l'eau.
PHOTOGRAPHIE : CENTER FOR COASTAL STUDIES

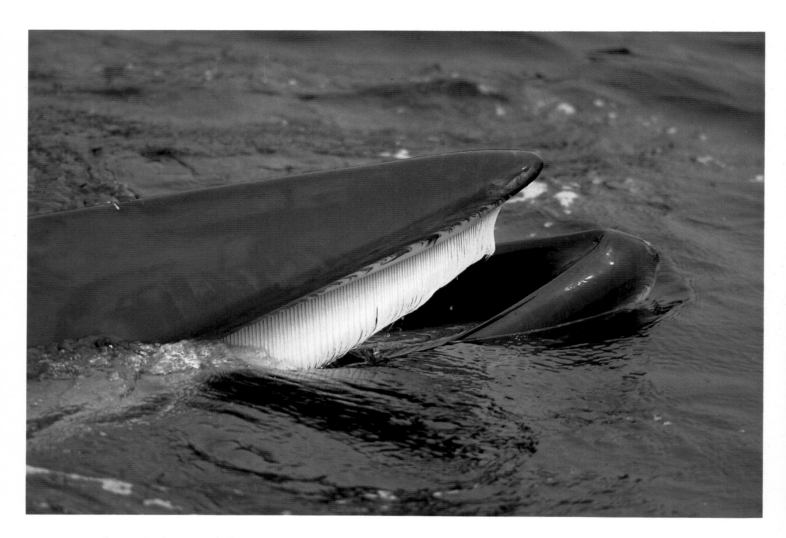

Le petit rorqual possède de 230 à 360 fanons de couleur jaunâtre, dont certains ne mesurent que 30 cm. Suspendus aux maxillaires supérieurs, les fanons sont constitués d'une matière flexible semblable aux ongles des humains.

PHOTOGRAPHIE : SCOTT KRAUS,
NEW ENGLAND AQUARIUM

Les lançons peuvent atteindre quelque 20 cm de longueur.
PHOTOGRAPHIE : CHARLES DOUCET

Ce calmar benthique vit à une profondeur de 450 mètres au large du Groenland. Cachalots, globicéphales noirs, dauphins à flancs blancs de l'Atlantique et baleines à bec consomment diverses espèces de calmars. Les jeune calmars se nourrissent de zooplancton et à l'âge adulte, de poissons tels le hareng, le capelan et le maquereau.

PHOTOGRAPHIE : NORBERT WU

Souvent, des anatifes pédonculés se fixent et vivent sur les balanes. Pour se procurer leur nourriture, ils agitent de petits plumeaux en forme de fouets et amènent le plancton à leur bouche. Les anatifes débordent parfois de quelque 10 cm les plis jugulaires du rorqual à bosse.

PHOTOGRAPHIE : ALEX KERSTITCH

En 1981, Stripe, une baleine franche, mit bas un baleineau prénommé Stars. On le voit ici quelques semaines après qu'il se fût empêtré dans des engins de pêche, probablement une ligne de casiers à homards. Après s'être enroulée autour de la mâchoire supérieure, la corde s'est resserrée. Malgré ce handicap, Stars continue à s'alimenter et à migrer annuellement Un grand nombre de baleines meurent par strangulation.
PHOTOGRAPHIE : RACHEL BUDELSKY,
NEW ENGLAND AQUARIUM

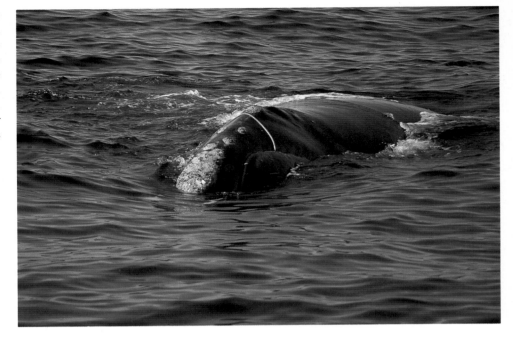

Les copépodes sont la nourriture favorite des baleines franches. Un copépode mesure moins de 60 mm de long, et il en faut plus de 200 000 pour remplir un bol à café.
PHOTOGRAPHIE : NORBERT WU

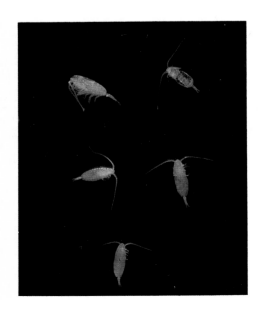

Stripe découvre des copépodes et du krill à l'extrémité de la colonne d'eau. Pour fuir, les copépodes nagent avec des mouvements saccadés, mais ils ne sont pas assez rapides pour échapper à Stripe. Abandonnant son nouveau-né pendant quelques instants, Stripe écume l'eau juste sous la surface et, bouche ouverte, filtre une quantité importante de nourriture en nageant. Alors que le rorqual à bosse bondit sur sa proie et l'avale, la baleine franche nage, la bouche ouverte, au sein des bancs de poissons et de krill. Rien ne lui échappe. L'eau qu'elle filtre sur son passage s'engouffre dans l'ouverture d'environ un mètre carré située à l'extrémité de son museau, et passe entre les fanons avant de ressortir par les côtés de la bouche. La nourriture, retenue par les soies des fanons, est ensuite déglutie.

Au début de la saison, les baleines peuvent parfois trouver un supplément de nourriture à l'intérieur de la colonne d'eau. Stripe, suivie de près par son petit, plonge en profondeur, la bouche ouverte pour attraper de jeunes copépodes et des copépodes en pleine migration.

Chaque printemps, lors de leur migration, les copépodes nagent vigoureusement pour remonter les quelque 90 mètres qui les rapprocheront de la surface. Les jeunes copépodes mâles et femelles ont passé presque tout l'hiver au fond de l'océan. Ils nagent maintenant vers la surface pour se nourrir du délicieux phytoplancton nouvellement éclos. En route, plusieurs succombent non seulement aux baleines franches mais aussi aux poissons, particulièrement aux requins pèlerins et aux oiseaux de mer comme les pétrels et les phalaropes. À deux mois, les copépodes atteignent leur maturité et se reproduisent. Les femelles pondent les œufs fertilisés dans l'eau. Trois générations peuvent ainsi naître et mourir au cours d'un été dans le Nord.

Après s'être nourrie pendant des heures, Stripe commence à ressentir la fatigue et le poids de son ventre plein. Avant de se reposer, elle nettoie ses fanons en forçant de l'eau au travers des soies et en avalant les derniers morceaux de nourriture. Pour se reposer, Stripe, à l'instar de la plupart des baleines, ne fait qu'une petite sieste, souvent près de la surface, mais parfois en eau plus profonde. Les baleines franches ne peuvent retenir leur respiration plus de 25 minutes. Chez

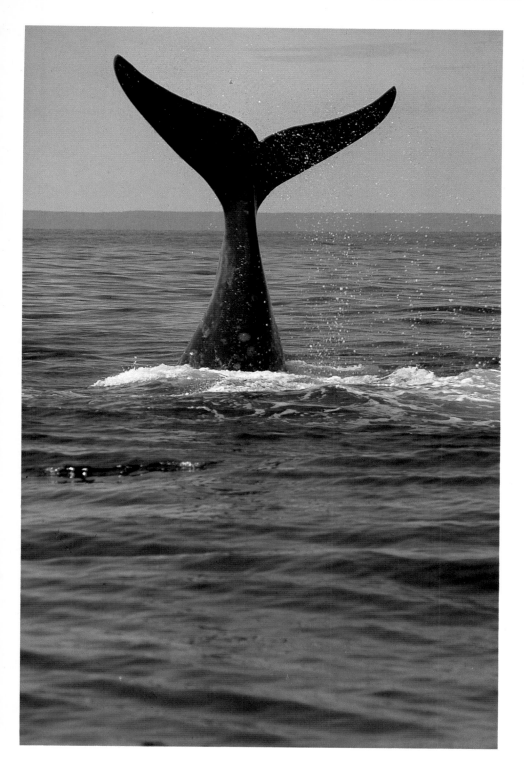

Une baleine franche dresse la queue carré-
ment hors de l'eau.
PHOTOGRAPHIE : GREGORY STONE,
NEW ENGLAND AQUARIUM

les baleines et les dauphins, contrairement aux humains et aux autres animaux terrestres qui respirent automatiquement pendant leur sommeil, la respiration est commandée par la volonté. Ils doivent se tenir éveillés pour venir respirer en surface.

Une baleine franche paressant en surface, et même Stripe malgré sa cicatrice blanche sur le nez, peut être prise pour un rocher noirâtre, incrusté de mollusques et assailli par les flots. Mais les yeux avertis du cétologue ne s'y laisseront pas prendre. Au début d'avril, au cours d'une journée pluvieuse et grise, les cétologues du Center for Coastal Studies aperçoivent Stripe et son baleineau dans les eaux étrangement calmes de la baie de Cape Cod. Ils s'approchent pour prendre les photos d'identité d'usage. Impassible comme un rocher, Stripe se repose; elle semble ne rien entendre. Plus tard dans la journée, les cétologues transmettent la nouvelle à Scott Kraus, du New England Aquarium, qui avait aperçu Stripe et son nouveau baleineau en janvier, au large de la Floride. Enchanté par cette nouvelle, M. Kraus envoie un navire-aquarium, le 2 avril, pour repérer les baleines franches. Les cétologues ne trouvent aucune trace de Stripe et de son petit mais ils découvrent Stars, l'un des plus vieux baleineaux de Stripe, maintenant parvenu à l'âge adulte.

Stars est une baleine femelle longue de 12 mètres et pesant 40 tonnes. Elle laboure les mers et écume l'eau pour se nourrir. Mais cette année, elle est seule. L'année précédente, elle avait été identifiée comme la plus jeune mère de toutes les baleines franches. Née en 1981, elle s'est probablement accouplée en 1985, à l'âge de quatre ans. Jusque-là, on croyait que les baleines franches n'atteignaient pas la maturité sexuelle avant l'âge de sept ans. Avec la naissance du petit de Stars, Stripe est devenue l'une des premières grands-mères que l'on ait répertoriées. Quand le petit naquit, M. Kraus et les autres cétologues portèrent un toast à sa santé mais n'ébruitèrent pas l'événement. En effet, le baleineau était si chétif que peu de chercheurs crurent à sa survie et Stars elle-même l'abandonna pendant de longs moments pour aller se nourrir. Un accident vint par la suite gâcher la fête. En effet, alors que Stripe avait commencé le sevrage du baleineau et que, chaque jour, elle lui montrait comment écumer la mer pour se nourrir, elle s'empêtra dans de vieux filets, probablement destinés à la pêche au homard. Le cordage vint enserrer sa mâchoire supérieure et la boucle se resserra quand elle voulut s'éloigner. Puis, un autre morceau de cordage s'enroula autour de sa queue. Elle réussit à se libérer, mais elle demeura avec le morceau de corde dans la bouche. Étroitement encerclé autour de sa mâchoire supérieure, il entaille ses joues comme le feraient la bride et le mors à un cheval. Elle a eu beau se débattre, elle n'a jamais réussi à le déloger. Heureusement que son petit était resté loin des cordages.

En 1986, au cours de l'été et pendant les premiers jours de l'automne, Stars demeura dans la baie de Massachusetts, et des centaines d'observateurs purent apercevoir la corde. Comment l'en débarrasser ? Les bateaux de recherche et d'observation du Center for Coastal Studies l'aperçurent 9 fois en septembre et 15 fois au cours du mois d'octobre, toujours dans la baie de Massachusetts. Cette année-là, les rorquals à bosse, qui avaient coutume de venir divertir les observateurs, étaient peu nombreux dans les parages. La majorité des chercheurs en ont déduit que population de lançons avait probablement régressé aux alentours de Stellwagen Banks, point de ralliement des baleines et des observateurs dans la baie. Comme les lançons ne se nourrissent pas de copépodes, ces derniers abondaient à l'arrivée du petit groupe de baleines franches. Les chercheurs du Centre purent observer Stars, Stripe et les autres baleines franches tout à loisir car, cet été-là, les baleines les plus rares évoluèrent presque sur le pas de leur porte.

L'alimentation dans les eaux côtières où pullulent les filets de pêche est parfois une activité dangereuse pour les baleines. Trois baleines franches sont

mortes après être entrées en collision avec des engins de pêche : la première dans une trappe à morue, la seconde dans un chalut à panneaux et la troisième dans des attirails de pêche au homard installés au large. Le nombre des autres baleines et des dauphins qui se sont empêtrés dans des cordages et qui sont morts noyés est beaucoup plus élevé. De 1976 à 1985, par exemple, plus de 300 rorquals à bosse dans l'Atlantique Nord se sont pris dans des engins de pêche, notamment des trappes à morue et des filets maillants, presque toujours au large des côtes de Terre-Neuve. Finalement, 75 d'entre eux sont morts. Et les filets maillants constituent un danger encore plus grand pour les autres espèces marines. Les partisans de la défense de l'environnement les appellent les «murs de la mort» parce qu'ils retiennent tout ce qui y passe, sans restriction. Ceux qui pratiquent la pêche aux filets maillants visent des espèces rentables comme la morue ou le maquereau. Toutes les autres prises — poissons «de pacotille», marsouins, phoques morts noyés après s'être pris par les ouïes ou les ailerons — sont rejetées à la mer. Au cours des dernières années, des centaines de marsouins communs, le cétacé le plus petit de l'Atlantique Nord, ont péri noyés après s'être empêtrés dans des filets maillants dans le golfe du Maine, dans la baie de Fundy et aux environs de Terre-Neuve. Personne ne connaît le nombre exact d'animaux qui périssent ainsi chaque année car, dans la plupart des régions et en dépit des règlements, les pêcheurs signalent rarement ces prises accidentelles. Certains chercheurs craignent que les filets maillants mettent la vie du marsouin commun en danger dans l'Atlantique Nord, et même dans son territoire privilégié, la baie de Fundy. Certains pays ont interdit la pêche aux filets maillants et les partisans de la défense de l'environnement réclament aussi son interdiction au large des Provinces Maritimes et de la Nouvelle-Angleterre. Même si on interdit cette pêche, il restera un grand nombre de filets abandonnés ou perdus au fond des mers et ces filets «fantômes» continueront à tuer les animaux marins pendant encore des années. Les filets maillants en surface qui ne sont relevés que le lendemain ou après plusieurs jours par mauvais temps sont les plus meurtriers pour les baleines et les dauphins.

Certaines années, selon l'abondance du poisson et le nombre de pêcheurs, Jon Lien, chercheur de l'université Memorial, à Saint John's, passe la plupart de son temps au large de Terre-Neuve, dans les villages de pêche éloignés, à dégager les baleines empêtrées dans les filets de pêche. La majorité sont des rorquals à bosse,

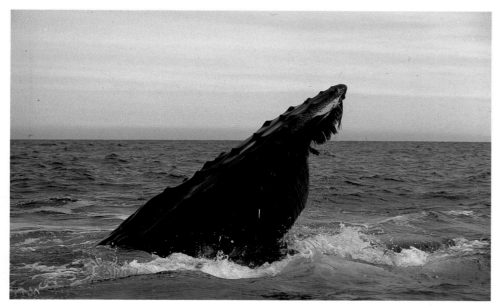

Bislash, un rorqual à bosse, ouvre la bouche pour attraper des lançons, laissant voir les ravages subis lors de rencontres précédentes avec les pêcheurs. Une corde qui s'était prise dans ses mâchoires a tordu et déchiré une partie des fanons. L'accident n'empêche pas Bislash de se nourrir, mais il doit prendre un plus grand nombre de bouchées pour obtenir la même quantité de nourriture.

PHOTOGRAPHIE : WILLIAM ROSSITER

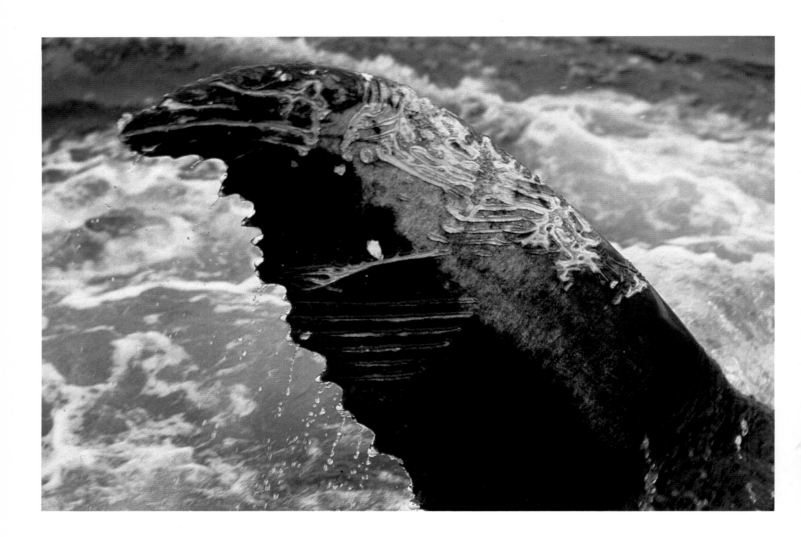

Les nageoires des rorquals à bosse sont souvent tailladées et balafrées. Certaines marques viennent d'empêtrements dans des filets de pêche. Les cicatrices parallèles proviennent de morsures d'épaulards, prédateurs de baleines et de dauphins. Malgré les morsures infligées à leurs ailerons et à leur queue, la plupart des rorquals à bosse survivent à ces attaques.

PHOTOGRAPHIE : WAYNE BARRETT

mais il y a aussi des petits rorquals et des rorquals communs, des globicéphales noirs, des bélugas et des narvals. M. Lien a pu sauver plusieurs baleines mais il arrive parfois trop tard. Un cachalot qu'il a examiné avait 23 sortes d'engins de pêche dans l'estomac. De toutes les espèces de baleines, c'est la baleine franche qu'il faut surveiller de plus près à cause de sa population réduite. Les nombreuses cicatrices striées, que l'on remarque habituellement sur la queue, indiquent que l'animal s'est empêtré dans des engins de pêche. Dans l'Atlantique Nord, presque 60 pour cent des baleines franches portent de telles cicatrices. Outre Stars, trois autres baleines franches transportent des morceaux d'engins de pêche, notamment, des filets maillants.

Forever, le plus jeune frère de Stars, né en 1984, s'est retrouvé prisonnier dans des engins pour la pêche au homard alors qu'il avait presque un an et demi, juste après avoir quitté Stripe, sa mère. Un pêcheur de homards remarqua cette baleine de 90 mètres qui se débattait près de l'île Monhegan, au large du Maine, et la signala à la garde côtière américaine. Mais, lorsque les hommes s'approchèrent de Forever, pour essayer de couper le cordage entortillé autour de sa queue, il donna un violent coup de queue qui faillit renverser le bateau. Ils eurent ensuite recours à une perche longue de 3,50 mètres, habituellement utilisée pour l'élagage des arbres. Après plusieurs tentatives, leurs efforts furent finalement couronnés de succès. Forever était libre. Cet incident l'incitera probablement désormais à la

Jon Lien, cétologue de l'université Memorial, à Terre-Neuve, libère un rorqual à bosse empêtré dans un filet de pêche. Chaque année, des douzaines de baleines se prennent dans des filets, surtout autour de Terre-Neuve. Quelques-unes en meurent. En secourant rapidement les baleines et en éduquant les pêcheurs, M. Lien a pu sauver bon nombre de rorquals ainsi que des millions de dollars de matériel de pêche.
Photographie : Bryan et Cherry Alexander

Point, un rorqual à bosse, montre sa queue aux observateurs dans la baie de Massachusetts.

PHOTOGRAPHIE : JANE GIBBS

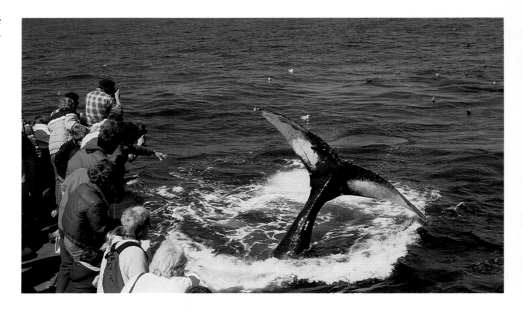

prudence. Quant à Stars, elle est toujours enchaînée à son cordage qui, chaque année, fait avec elle le voyage aller-retour jusqu'en Floride, et l'accompagne quand elle se nourrit ou lorsqu'elle se laisse courtiser.

Stars continue à aller et venir dans la baie et à écumer la mer pour se nourrir. La plupart du temps, elle reste bien en dessous de la surface, mais il lui arrive de se produire devant les bateaux d'observation. Elle reste seule, loin de sa mère et du dernier baleineau né l'année dernière, et qui est maintenant autonome. La corde frotte contre les commissures des lèvres et le nœud à l'intérieur de sa bouche la bâillonne parfois. Jusqu'ici, elle a réussi à s'alimenter. Mais les cétologues se demandent si la corde ne diminuera pas ses chances de s'accoupler et de procréer, et si elle réussira jamais à s'en débarrasser.

PLUS QUE TOUTES LES AUTRES ESPÈCES, LE RORQUAL À BOSSE A SUSCITÉ l'engouement pour l'observation des baleines dans l'Atlantique Nord. La population des baleines franches est très restreinte, mais même si elles étaient plus nombreuses, elles sont trop craintives pour se donner en spectacle. Les rorquals à bosse, eux, savent se donner en spectacle; ils exécutent des sauts, engouffrent leurs proies, battent des nageoires, frappent l'eau de leur queue, et exhibent leur profil reptilien. De toutes les baleines, ce sont les plus extravagantes, et c'est le succès assuré avec les touristes. Les rorquals à bosse nagent près du rivage et à proximité des grandes concentrations urbaines. Ils s'approchent aussi des bateaux d'observation et des embarcations scientifiques et ont du flair pour le spectaculaire et l'inattendu. Situé à 30 milles à l'est de Boston et à 7 milles au nord de Princetown, à Cape Cod, Stellwagen Bank est le lieu de rendez-vous des baleines, des chercheurs et des observateurs. C'est sur ce banc, long d'une trentaine de kilomètres, que converge la presque-totalité des entreprises d'observation de baleines installées le long de la côte du Massachusetts et du New Hampshire. Les croisières d'observation débutent à la mi-avril, mais la foule n'arrive qu'en mai. À cette époque, on peut compter une douzaine d'entreprises qui, pendant tout l'été, organisent chacune jusqu'à trois croisières par jour. Sur la plupart des bateaux, un naturaliste décrit le spectacle aux observateurs et répond à leurs questions pendant qu'un scientifique poursuit ses recherches, note les faits observés et prend des photos. Le tourisme profite ainsi à la science. Un grand nombre de cétologues de la Nouvelle-Angleterre

et des Provinces Maritimes se sont entendus avec les organisateurs des croisières d'observation pour troquer leurs compétences contre du temps précieux, à bord des bateaux. D'autres chercheurs ont mis sur pied leur propre entreprise d'observation dont les bénéfices servent à leurs études.

Mais, au cours de 1990 et de l'année précédente, les rorquals à bosse ont abandonné Stellwagen Bank. Comet, qui part pour la deuxième fois en éclaireur, remonte à la surface pour voir ce qui se passe. Les lançons reviendront peut-être l'an prochain... Les lançons, le krill ainsi que d'autres bancs de poissons sont plus dispersés dans le chenal Great South que sur le banc et il semble que chaque repas est plus long à rassembler. Le chenal Great South est situé plus au large et offre une protection moindre pour les baleines et pour les bateaux d'observation. Les femelles, Beltane et Talon, accompagnées de Rush, le petit de Talon, continuent à s'activer et à se nourrir, et le mois d'avril laisse bientôt la place au mois de mai. Ils ne peuvent s'empêcher de remarquer que les bateaux d'observation se font rares cette année.

Dans la mer froide et houleuse, au début de mai, un des bateaux de la flotte des *Dolphins*, utilisé pour la recherche et les excursions par le Center for Coastal Studies, avance en haletant dans les eaux libres du chenal Great South. Beltane est la première à percevoir le bruit du moteur, un ronronnement qu'elle a déjà entendu à maintes occasions. C'est avec cette flotte, qui comprend les *Dolphin III, IV et V,*

Éclaboussant avec sa queue, un rorqual à bosse s'exhibe au large de Cape Cod, au Massachusetts. Les rorquals à bosse sont toujours au rendez-vous dans l'Atlantique Nord. Leurs cabrioles ont fait naître une industrie qui, chaque année, génère un million de dollars de revenus.
PHOTOGRAPHIE : DAVID WILEY

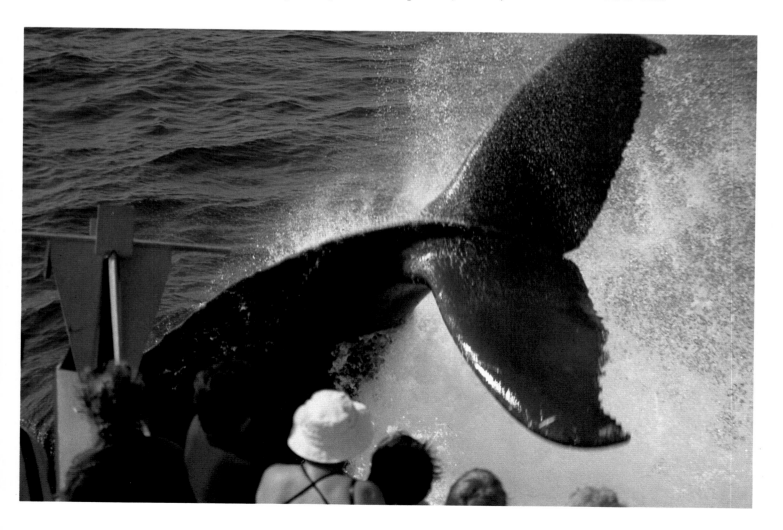

qu'on organisa en avril 1975 les premières excursions pour observer les baleines dans l'Atlantique Nord. Le bateau se rapproche, puis s'immobilise, et Beltane laisse le clapotis résonner agréablement dans sa tête pendant qu'elle continue à produire des rideaux de bulles et à engloutir son déjeuner. Les observateurs, guidés sur le pont arrière par une jeune fille portant des nattes, s'amusent à regarder les bulles d'air et à deviner le moment et l'endroit précis où Beltane émergera des flots. À chaque remontée de Beltane, le public l'acclame. La marée fait avancer doucement le bateau. Il s'approche d'un groupe de cinq baleines qui s'est détaché et qui comprend Crow's Nest, Shark et New Moon. Comet, Talon et Rush, son petit, nagent à proximité, mais les chercheurs ne peuvent pas les voir. À 13 h, Beltane crève la surface tout près du bateau. Elle arque son dos et entend une voix familière qui l'appelle : «Beltane !». S'apprêtant à plonger en profondeur, elle donne un coup de queue juste au moment où Carole Carlson, une chercheuse américaine qui travaille depuis longtemps au Centre, prend une photo. Elle a enregistré religieusement chacun des déplacements effectués par Beltane depuis sa naissance. Plus tard dans la soirée, et plusieurs fois au cours de la fin de semaine, Beltane apercevra Carole ainsi que le chercheur britannique, Phil Clapham qui, il y a plusieurs années, avait quitté la Cornouaille pour venir étudier les baleines au Centre et était devenu le directeur du programme de recherche sur les cétacés.

Beltane ne craint pas la flotte des *Dolphins* ni les autres bateaux d'observation. En 1985, elle s'était approchée d'un des bateaux, suivie de Cat Eyes, son fils, probablement pour montrer son nouveau-né. Accompagnée ou non d'un baleineau, Beltane demeure toujours sociable.

Le 2 mai, Beltane refait surface et les observateurs la photographient à plusieurs reprises durant cette longue journée de croisière. Le 3 mai, Beltane fait son apparition en compagnie de Crow's Nest et de Pump. Cette fois, elles se dirigent vers le bateau. Beltane est curieuse et sociable. En longeant le fond du bateau, les cris des observateurs lui parviennent à travers la coque. Juste sous la surface, l'eau reflète l'image fantomatique des longues nageoires blanches de Beltane. Elle relève alors la tête pour respirer, et l'image se brise. M. Clapham observe le museau rugueux et le regard curieux. Il peut presque apercevoir sur les nodules du museau les vibrisses qui font penser aux poils d'un grain de beauté. Une fois encore, il est fasciné par les cabrioles qu'exécute sa vieille amie.

Toujours postée au premier rang sur le pont arrière, la jeune fille aux nattes reste en extase après l'apparition de Beltane. Elle attendait ce moment depuis deux ans, alors qu'elle avait vu un documentaire sur les baleines à la télévision. Elle était tombée amoureuse de leur gracieuse beauté et s'était dit : «Si je pouvais un jour observer des baleines !» Celles qu'elle avait vues à la télévision étaient d'élégants rorquals bleus, à la peau luisante. Les rorquals à bosse, Beltane y compris, en étaient, à première vue, des cousins plutôt disgracieux. Et pourtant, ils l'ont conquise. Ils sont si gros et si vifs; bien qu'ils soient sauvages, ils s'approchent de très près. Ils peuvent même chanter. Beltane émerge sa tête oblongue et regarde les observateurs avant de s'en retourner à la préoccupation du moment : se nourrir. La jeune fille, ainsi que Phil Clapham, se souviendront longtemps de ce contact exceptionnel. Humains et baleines ont partagé un moment d'émerveillement réciproque.

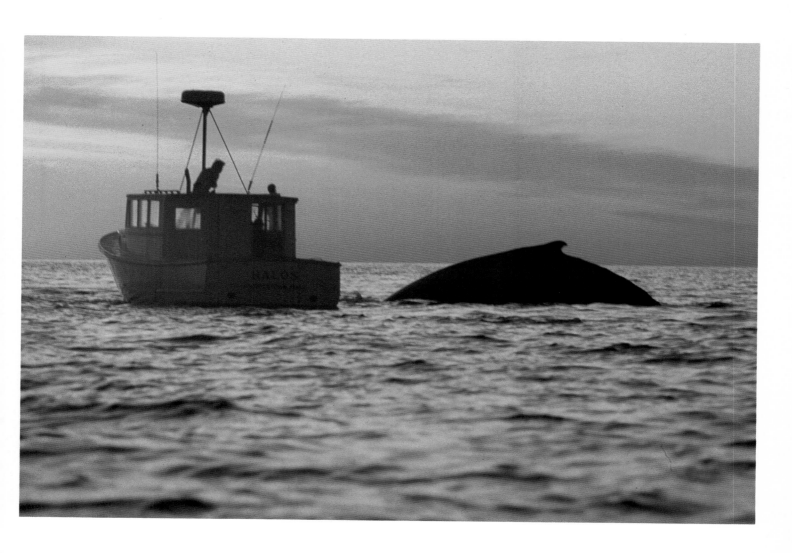

À l'aube, un rorqual à bosse émerge à la surface près du *Halos,* un bateau de recherche du Center for Coastal Studies. Après une nuit entière consacrée à la recherche, une nouvelle journée va commencer pour les cétologues et les observateurs.

PHOTOGRAPHIE : WILLIAM ROSSITER

VOICI UN ANIMAL

qui, dans toute sa puissance et sa grandeur,
est le produit lisse et musclé
du génie de l'évolution à son stade ultime.

ÉTÉ

 ÉTÉ ARRIVE TARD dans presque tout le golfe du Saint-Laurent. Comparé à la Nouvelle-Angleterre, le Saint-Laurent ne connaît qu'une courte saison printanière détrempée qui correspond à la grande débâcle. Quand l'été fait enfin son apparition, stimulé par l'allongement des jours dans les latitudes septentrionales du Québec, il chevauche presque avec l'hiver. La couverture de glace, qui perdure parfois jusqu'en juin, se fendille, crépite et gémit en fondant. Au nord-est du golfe, le détroit de Belle-Isle forme un passage de 10 milles de large, entre le Labrador et Terre-Neuve, souvent entravé par les glaces. Ici à minuit, au cours du jour le plus long de l'année, le phoque du Groenland qui prolonge sa migration vers le nord peut se reposer à la lisière des glaces pour contempler l'Atlantique Nord et les icebergs à la dérive.

Lorsque les glaces fondent, les poissons commencent à frayer et à déposer leurs œufs au fond de la mer, loin sous la surface gelée. Les poissons choisissent le moment du frai pour que les jeunes puissent avoir leur plancton favori juste de la bonne taille au moment de leur naissance. Le premier à frayer, en avril, est la plie qui a passé les longs mois d'hiver dans les eaux profondes du golfe. Le mois de mai voit l'arrivée printanière du hareng, qui revient

des aires d'hivernage, au sud de Terre-Neuve et aux alentours du plateau écossais. Fin mai, le capelan, variante du hareng des mers froides, mais plus petit et plus effilé, arrive de l'Atlantique Nord en bancs importants. Le capelan fraye pendant presque tout l'été, profitant de l'abondance des copépodes et du krill le long des côtes septentrionales de l'estuaire et du golfe du Saint-Laurent.

La luxuriance du plancton de la rive nord prend naissance dans une remontée d'eau en provenance d'un profond fossé, le chenal Laurentien, qui commence à 150 milles au large, longe la pente continentale sud de Terre-Neuve et s'étend vers le nord-ouest jusqu'au golfe. Le chenal attire un immense courant d'eau de mer de l'Atlantique Nord dans le golfe. Cette «rivière sous-marine» salée serpente à l'intérieur du détroit de Cabot, traverse le golfe et rejaillit sur la rive nord. Dans cette région, les remontées d'eau profonde se forment sous l'action combinée des marées, des courants du Saint-Laurent et des accidents topographiques sous-marins qui forcent l'eau à remonter en surface. Elles sont porteuses d'éléments nutritifs qui stimulent la croissance du plancton. Parmi les zones les plus riches de l'Atlantique Nord, la rive nord, grâce à ses remontées d'eau profonde, se caractérise par le fait qu'elle est l'hôte chaque année du plus gros consommateur de la Terre, le grand rorqual bleu (*Balænoptera musculus*).

Battant l'eau de sa queue, June, un rorqual bleu femelle de 24 mètres, s'engouffre dans le golfe. Le sang parcourt son système circulatoire à une vitesse incroyable et son estomac crie famine. La taille de cet estomac correspond à celle d'un petit dirigeable. Voici un animal qui, dans toute sa puissance et sa grandeur, est le produit lisse et musclé du génie de l'évolution à son stade ultime. Or, cet animal, le plus colossal des êtres vivants que la Terre ait jamais connus — deux à trois fois la taille des plus grands dinosaures — dépend entièrement d'animaux minuscules, plusieurs espèces de zooplancton ne dépassant pas 3,5 cm de long qu'on appelle «krill».

Traversant le détroit de Cabot, June contourne la pointe sud-ouest de Terre-Neuve. Elle goûte au krill, avalant ici et là de petites bouchées, mais elle continue sa route car elle sait que lorsqu'elle atteindra la terre promise, sur la rive nord du golfe du Saint-Laurent, là où pullulent les remontées d'eau profonde, les bancs de krill seront très denses, et elle sera récompensée de ce long voyage. Inlassablement, ses nageoires battent l'eau.

Et pourtant, comme elle est fatiguée ! L'hiver dernier, June a donné naissance à un baleineau qu'elle a allaité jusqu'au moment de la migration. À sa naissance en janvier, Junior mesurait presque 7 mètres de long et pesait 2 500 kg. June était encore dodue à cette époque, vivant de sa couche de graisse, mais l'allaitement l'a affaiblie. Chaque jour, Junior a besoin de plus de 225 litres de lait. Il croît à un rythme effarant. Il a pris environ 90 kg par jour ou 3,6 kg à l'heure. June a l'impression qu'elle perd du poids plus vite qu'elle n'en gagne ! Le poids du baleineau, maintenant âgé de 5 mois, est cinq ou six fois plus élevé qu'à la naissance. Quand il quittera sa mère à la fin de l'été, il aura huit mois, mesurera 15 mètres de long et pèsera 22,5 tonnes. Sa taille dépassera celle d'un rorqual à bosse ou d'une baleine franche adultes et il pèsera presque autant que chacun d'eux. Quand le baleineau atteindra l'âge de se reproduire, à 10 ans, il fera plus de 22,5 mètres de long et pèsera peut-être une centaine de tonnes. Mais il ne sera jamais aussi gros que sa mère car chez le rorqual bleu, la femelle est toujours plus forte que le mâle. Le plus gros rorqual bleu femelle pêchée dans l'Antarctique il y a quelques dizaines d'années mesurait 30,5 mètres de long et pesait 150 tonnes.

June accélère la nage, escortée de son gros baleineau, qui nage de toutes ses forces et redouble d'ardeur quand approche l'heure de la tétée. Collant sa bouche sur le ventre de sa mère, sans que celle-ci s'arrête de nager, il fait jaillir des jets d'un lait extrêmement riche. Mais June a commencé le sevrage. Le baleineau doit se

Page 45 :
Une éclaircie fait suite à l'orage.
PHOTOGRAPHIE : RICHARD SEARS,
STATION DE RECHERCHE DES ÎLES MINGAN

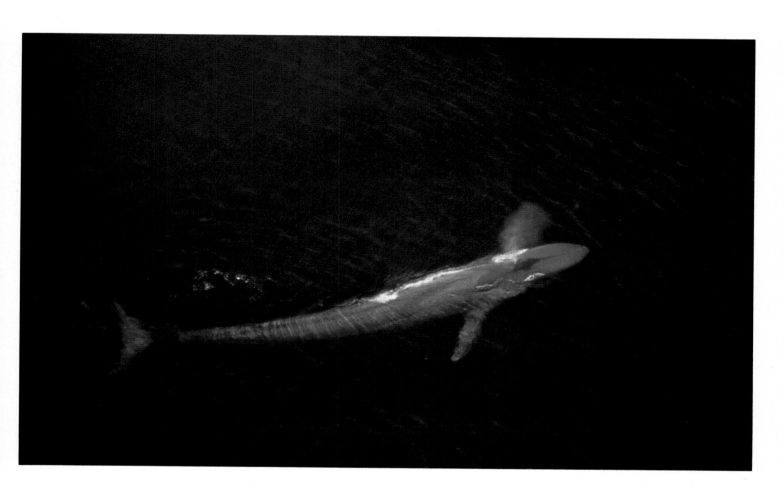

Un rorqual bleu souffle en émergeant à la surface. Sur les clichés aériens, les rorquals bleus semblent de petite taille, mais cet adulte peut mesurer plus de 25 mètres de long. À cause des marbrures de leur dos, les rorquals bleus prennent la teinte gris bleuâtre du ciel et de la mer.

PHOTOGRAPHIE : RICHARD SEARS,
STATION DE RECHERCHE DES ÎLES MINGAN.

restaurer en cours de route ou se passer de repas. Junior doit donc s'exécuter. June, forcée à ralentir, sans toutefois s'arrêter, montrera à son petit comment consommer de la nourriture solide dès leur arrivée dans les aires d'alimentation. Le baleineau apprendra l'art d'attraper le krill frétillant.

Le krill est semblable à une minuscule crevette, sauf pour sa queue bordée de soies. Très vifs, ces animaux sont dotés d'une bonne vision. Excellents nageurs, ils évitent les baleines et les poissons moins rapides. La plupart des baleines à fanons se nourrissent de krill, mais aucune n'en dépend autant que le rorqual bleu. La vélocité du rorqual bleu augmente son habileté pour l'attraper. Quand le krill rencontre une baleine bleue, la première mais aussi la dernière chose qu'il voit est une mâchoire caverneuse qui se referme sur lui et sur des milliers d'infortunées larves planctoniques qui se bousculent au milieu d'un torrent d'eau tumultueuse.

Alors que June, Junior et d'autres rorquals bleus quittent la haute mer pour pénétrer dans le golfe, le krill, constitué de plusieurs espèces de minuscules crustacés, dévore les floraisons printanières de phytoplancton, nées avec la débâcle. La majorité d'entre eux ont un an, mais certains ont réussi à survivre une deuxième année. En juillet dernier ou il y a deux ans, les parents avaient déposé leurs œufs après l'accouplement. Les larves ont grossi rapidement durant l'été, et pendant l'hiver, avec la prise des glaces, elles ont profité d'un moment de répit. Dès que le soleil a fait fondre la glace et que le phytoplancton a commencé à s'épanouir dans les couches supérieures de l'océan, le krill est arrivé pour se nourrir. À la fin du printemps, ils ont atteint leur maturité et, avec un peu de chance, ils s'accoupleront avant l'arrivée des rorquals bleus.

Le 20 juin, June et son baleineau nagent majestueusement. Dépassant l'île d'Anticosti, ils se lancent dans la dernière étape du voyage. Le krill devient de plus en plus abondant. Les bancs les plus denses se trouvent à près de 90 mètres de profondeur. À la surface, des vents de 20 nœuds fouettent la houle noire qui se hérisse en écume. Brusquement, June plonge en profondeur, abandonnant dans sa

Le krill vit dans tous les océans du monde, particulièrement dans les eaux froides. Il est constitué de plusieurs espèces de crustacés dont la taille varie entre 60 mm et 6 cm de long. Le plus gros, *Euphausia superba*, prolifère dans l'hémisphère sud. Sur la photo ci-dessous, on voit également le *Stylocheiron maximum*.

PHOTOGRAPHIE : NORBERT WU

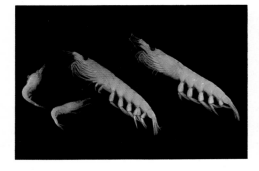

Les euphausides ou krill, ressemblent à des crevettes; ce sont des crustacés appartenant à l'ordre des Euphausiacés. Le rorqual à bosse, le rorqual commun, le petit rorqual et la baleine franche en consomment, mais le rorqual bleu, qui se nourrit exclusivement de krill, peut en ingérer au moins 4 tonnes par jour. Le krill arctique, qui comprend deux espèces faisant chacune 3,5 cm de long, constitue la base de la nourriture du rorqual bleu et des autres baleines de l'Atlantique Nord.

PHOTOGRAPHIE : DOTTE LARSEN

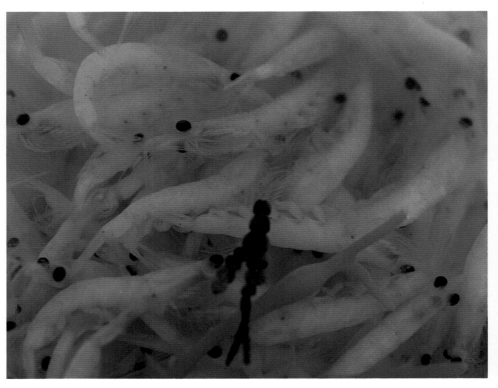

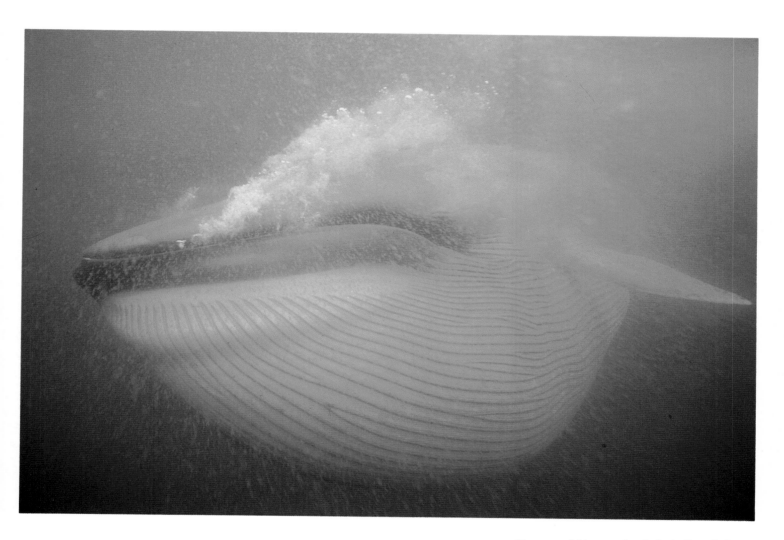

Un rorqual bleu engloutit du krill et de l'eau, des bouchées de quelque 40 à 50 tonnes, l'équivalent du contenu d'une grande salle de séjour. Pendant quelques minutes, c'est-à-dire jusqu'à ce qu'il ait expulsé l'eau, le rorqual bleu pèse deux fois son poids.

PHOTOGRAPHIE : DOC WHITE

traînée de bulles son petit qui la regarde avec émerveillement. Tout en se retournant, elle augmente sa vitesse en battant de la queue. Puis, remontant vers la surface, elle ouvre la bouche aussi grande qu'elle peut, et ses sillons jugulaires déployés se remplissent d'eau et de krill; sa «poche» s'alourdit en augmentant plusieurs fois de volume. Cette poche extensible caractérise presque toutes les baleines à fanons, y compris le rorqual à bosse, chez qui la poche est un peu plus petite. La poche du rorqual bleu peut contenir de 40 à 50 tonnes d'eau et de krill, et parfois plus. Avec une seule bouchée, June peut peser deux fois son poids, pendant au moins quelques minutes. Toutefois, le contenu de la poche est constitué presque entièrement d'eau. Maintenant, June doit effectuer une manœuvre délicate qui consiste à avaler la nourriture tout en expulsant l'eau.

Les mâchoires et le dos étirés au maximum par le poids du fardeau, June se laisse remonter à la surface sous l'élan de sa charge. Pendant la remontée, elle se retourne et arque le dos pour que sa poche émerge en premier. Elle entrouvre la bouche, et l'eau ressort par les fanons. L'effet de la gravité lui permet de se retourner sur le côté pour continuer à chasser l'eau. Nageant à nouveau à l'horizontale, elle crache un énorme et épais panache d'eau avant de prendre une profonde respiration. Elle demeure en surface encore pendant quelques minutes pour rejeter l'eau entre ses fanons jusqu'à ce qu'il ne reste plus que de la nourriture. Encore une ou deux gorgées et la récompense sera emmagasinée en lieu sûr. Elle jette un coup d'œil à son petit et redescend à la quête d'une autre bouchée. Sans relâche, elle répète la manœuvre. June est obsédée par la nourriture. Une fois son rythme acquis, elle se détend un peu, mais elle gardera cette cadence pendant presque tout l'été. June consommera au moins quatre tonnes de krill par jour. Elle doit servir de modèle à son fils et sa leçon se résume ainsi : mange, et mange vite, car demain ce sera déjà l'hiver.

LOIN AU SUD DU SAINT-LAURENT, DANS LE GOLFE DU MAINE, QUI S'ÉTEND de la Nouvelle-Écosse à la baie de Cape Cod, règne généralement un été plus serein. Les rorquals à bosse, Comet, Beltane, Talon et Rush, qui n'ont pas à lutter avec les glaces, peuvent s'arrêter, manger à leur guise, tout en ayant assez de temps pour se divertir et admirer le paysage. Stripe son petit, Stars, comme, d'ailleurs, la majorité des baleines franches, viennent aussi dans ces zones libres de glace pour s'alimenter, mais elles se déplacent beaucoup plus lentement et se montrent plus difficiles quant au choix de leur nourriture.

Cependant, beaucoup de rorquals à bosse, et parfois, quelques baleines franches, se nourrissent dans le golfe du Saint-Laurent. Avant l'époque de la pêche à la baleine, ces deux espèces y étaient abondantes. Dans les aires de reproduction des Caraïbes, les rorquals à bosse du golfe du Maine, comme Comet et Torch, se mêlent aux rorquals à bosse du Saint-Laurent. Pour se nourrir, les baleines du Saint-Laurent voyagent quelque 2 000 milles de plus chaque année. Elles sont moins nombreuses et profitent de plus d'espace et de plus de nourriture.

Les baleines choisissent leurs aires d'alimentation probablement par habitude ou sous l'influence de leur mère. Les baleines franches observées dans le Saint-Laurent en septembre 1976 — les seules baleines franches à avoir été vues sur la rive nord du golfe depuis le début du siècle — cherchaient peut-être des aires d'alimentation depuis longtemps disparues. De temps à autre, bien sûr, les baleines adoptent une aire nourricière pendant un an ou deux ou en visitent de nouvelles. Elles sont généralement poussées par la faim, comme dans le cas de Comet et de ses compagnons, qui ont récemment abandonné Stellwagen Bank pour le chenal Great South, bien que parfois il ne s'agisse que d'un simple caprice.

Pour les cétologues, spécialistes des baleines franches et des rorquals à bosse, l'événement de l'été 1987 fut l'apparition d'un rorqual bleu dans les parages

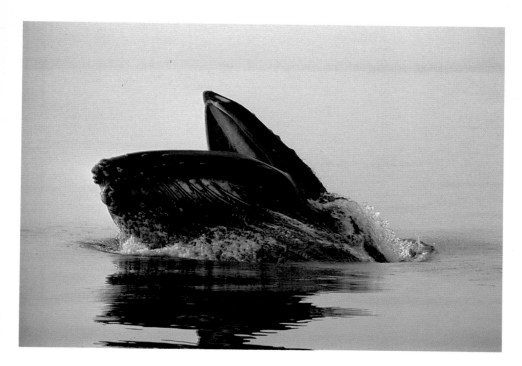

Rorqual à bosse émergeant à la surface des eaux du golfe du Saint-Laurent. Suivant probablement l'exemple de leur mère, les rorquals à bosse de l'Atlantique Nord reviennent régulièrement s'alimenter dans leurs zones nourricières favorites, qui s'étendent de Cape Cod jusqu'au Groenland. Cependant, certains font exception à la règle en changeant de zone nourricière chaque année, voire même, au cours d'une saison.
PHOTOGRAPHIE : RICHARD SEARS,
STATION DE RECHERCHE DES ÎLES MINGAN

de Cape Cod. Au mois d'août des deux années précédentes, ce rorqual adulte, nommé Cosmo, avait été aperçu dans la partie septentrionale du golfe du Saint-Laurent. Cependant, au milieu de l'été 1987, il décide de visiter les eaux au large de Gloucester, au Massachusetts. De son côté, Beltane, le rorqual à bosse, explore Jeffreys Ledge. Dès qu'elle aperçoit Cosmo, elle reste tout interdite et s'arrête de manger. Plusieurs jours plus tard, Stars, une baleine franche, rencontre Cosmo. Ce grand rorqual bleu constitue un spectacle extraordinaire, même pour une autre baleine qui n'a jamais vu d'animal si rapide, si effilé et si long. Mais Cosmo est en difficulté. Une bouée verte et ronde, ce genre de bouées utilisées par les pêcheurs à filets maillants, s'est fichée dans sa nageoire gauche. Stars, la corde encerclant toujours sa mâchoire supérieure, fixe le grand rorqual, lui aussi, humilié par l'homme. Comet, Beltane et Talon sont un peu plus familiers avec l'important trafic maritime de cette région. En dépit de leur curiosité, ils font preuve de prudence pour éviter de s'empêtrer dans les engins de pêche. Quelques jours plus tard, dans la baie de Cape Cod, les chercheurs du Center for Coastal Studies aperçoivent le grand rorqual bleu; il a encore sa bouée. Cet événement rare est gâché par la mésaventure de l'animal.

LE MATIN DU 15 JUIN, SUR LA RIVE SUD DU NEW JERSEY, TROIS DAUPHINS À gros nez chevauchent les hautes vagues déferlantes qu'a fait naître hier le vent froid du nord-est. Ces dauphins qui, pendant l'hiver, font partie d'un banc beaucoup plus important, ont suivi la migration des rorquals à bosse, Beltane, Talon et Rush, et ont même rencontré Stripe et son baleineau, au large de la Caroline du Nord. Toutefois, les couloirs de migration ne se croisent que sur une courte distance. Ces dauphins préfèrent les eaux chaudes mais, en cette année de 1987, la température de l'eau, même au large du New Jersey où ils aiment passer l'été, semble presque tropicale. Ils communiquent entre eux en émettant des sifflements aigus et des cris perçants, et font des bonds prodigieux. Comme c'est *amusant* ! Pendant des jours, ils ont visité des bancs de plies, de merluches et d'autres poissons hauturiers. À présent rassasiés, ils sont prêts à tout !

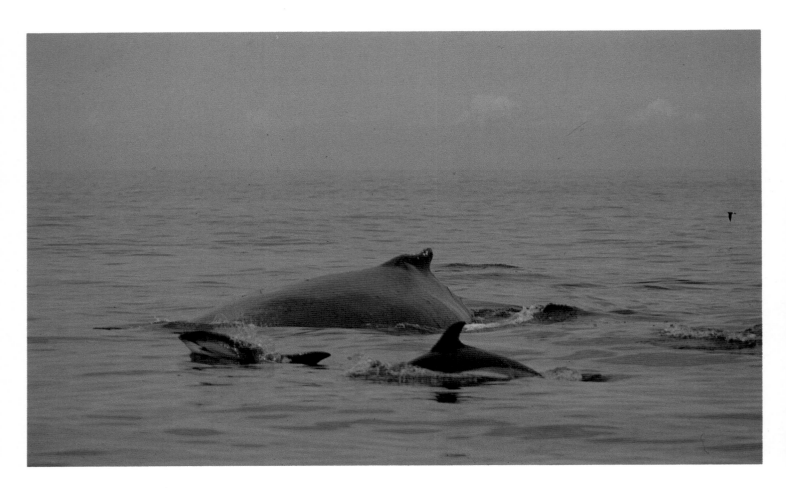

Des dauphins à flancs blancs de l'Atlantique escortent un rorqual à bosse. Les deux espèces, auxquelles se joignent parfois des rorquals communs et des petits rorquals, mangent souvent ensemble, se nourrissant de petits poissons qui vivent en bancs.
PHOTOGRAPHIE : WILLIAM ROSSITER

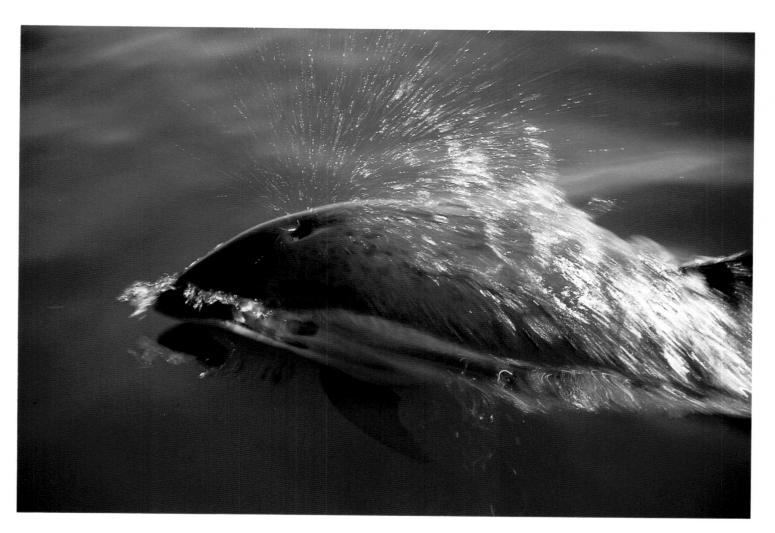

Émergeant près de la proue d'un bateau, un dauphin à flancs blancs de l'Atltantique souffle; un jet d'eau fuse de son évent. Ces dauphins de 2,10 à 2,70 mètres de long, ne vivent que dans l'Atlantique Nord. Comme beaucoup d'espèces de dauphins, ils sont intrépides; ils sautent, cabriolent, se propulsent hors de l'eau et chevauchent sur la lame d'étrave des bateaux.

PHOTOGRAPHIE : WILLIAM ROSSITER

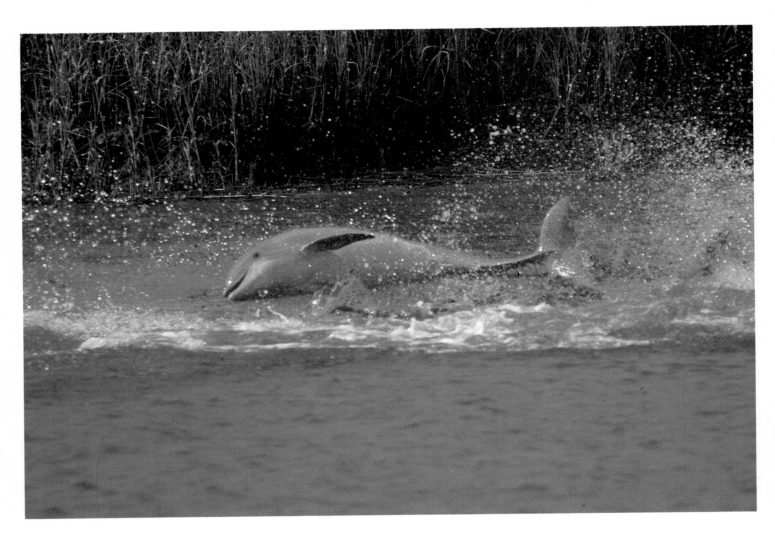

Les dauphins à gros nez pourchassent parfois
le poisson jusque sur le rivage et ils s'y
séchouent. Ils attrapent le poisson, puis
retournent à l'eau en se tortillant.
PHOTOGRAPHIE : LOUIS RIGLEY

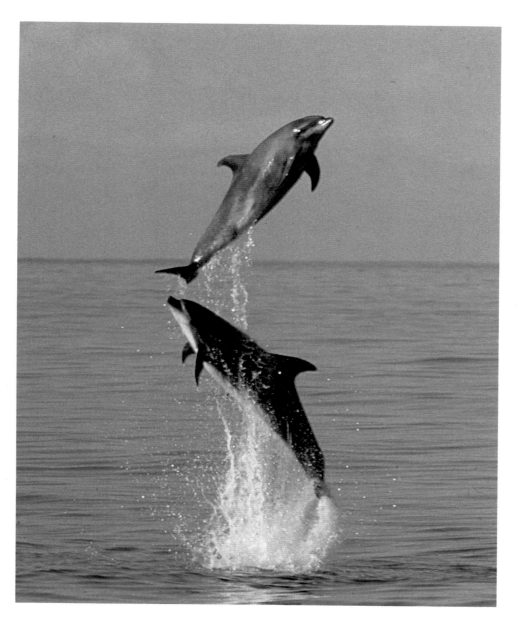

Des dauphins à gros nez s'amusent à faire des bonds acrobatiques. Fréquentant presque tous les océans, ils préfèrent néanmoins les eaux chaudes tempérées de l'Atlantique Nord. La population qui séjourne sur les côtes de la Floride en hiver se retrouve au New Jersey en été.

PHOTOGRAPHIE : FONDS INTERNATIONAL POUR LA DÉFENSE DES ANIMAUX

Le surf est pour eux une activité purement gratuite, comme lorsqu'ils chevauchent la lame d'étrave d'un navire de passage. Comme c'est agréable quand on a bien mangé et qu'on a du temps devant soi ! Mais aujourd'hui, les gros rouleaux déferlent le long de la côte du New Jersey et rendent le surf difficile. De nouveau, comme cela s'est produit les jours précédents, les dauphins éprouvent de la difficulté à respirer. Bientôt, un premier s'arrête, suivi d'un second. Ils flânent en surface pour se reposer. Le soleil, qui illumine leur dos, révèle des plaques de peau qui pèle sur deux des dauphins, une femelle et son baleineau, ainsi que des lésions à vif sur un troisième, un jeune mâle. Les trois animaux, éprouvant une fatigue inaccoutumée, essaient de se reposer pour tenir le coup. Une sieste sera peut-être salutaire. Pendant qu'ils dansent sur l'eau, la houle engendrée par la tempête qui a soufflé hier s'intensifie et les vagues se creusent. Ces mouvements ondulatoires font un effet d'hypnose sur les dauphins que le courant pousse vers les bas-fonds. Le petit se réveille et frotte son museau contre sa mère juste au moment où ils allaient s'échouer. Rassemblant toute leur énergie, ils filent vers les eaux plus profondes. Le jeune mâle est conscient de cette manœuvre, mais il n'a pas la force de les suivre. Les vagues le poussent sur le rivage. Il s'enfonce dans le sable, balayé par les flots de la marée descendante.

L'attente se prolonge une heure, deux heures, trois heures, jusqu'au début de l'après-midi. Sa peau pèle de plus en plus et les lésions sur son corps suppurent. Son dos est brûlant, ses entrailles en feu. Il délire presque tant il a mal. Tour à tour, il somnole, attend, et se tord de douleur. Sa bouche est desséchée. Il meurt de soif. C'est à peine s'il peut siffler. Une autre heure s'écoule. Puis il perçoit quelque chose sur son dos, une main qui le touche. Il entend une voix douce. Il ouvre les yeux et distingue un homme, l'ombre duquel protège momentanément son dos brûlant du soleil. Cet instant de soulagement est merveilleux. Puis, il exhale un soupir qui allège un peu la douleur mais, la vie l'a déjà quitté.

L'homme, Bob Schoelkopf, voulait aider le dauphin. Mais ayant constaté sa mort, il devra maintenant en déterminer les causes. Il le transporte au Marine Mammal Stranding Center (Centre des échouages des mammifères marins), situé pas très loin, à Brigantine, dans le New Jersey, pour qu'on effectue une autopsie. En tant que directeur du Centre, il demande aux chercheurs de préserver des spécimens d'organes et de tissus, qui seront congelés et utilisés pour des analyses ultérieures. Quelques jours plus tard, M. Schoelkopf ramasse les compagnons de l'infortuné mâle, la femelle et ensuite son petit, un peu plus loin sur la plage. Il en découvrira d'autres au cours des jours suivants, y compris un dauphin tacheté ainsi qu'un autre dauphin à gros nez malade qu'il ramène au Centre. Trois minutes après avoir été placé dans le bac de convalescence, le dauphin à gros nez malade meurt.

Lorsque M. Schoelkopf et son équipe pratiquent une autopsie sur les dauphins, ils trouvent une accumulation de liquides dans les poumons, «comme si les dauphins avaient inhalé un irritant toxique». Alarmé, M. Schoelkopf décide d'effectuer un relevé aérien au-dessus de la côte sud du New Jersey. Sur des kilomètres et des kilomètres, il survole des nuées de vacanciers qui se dorent au soleil sur une des plages les plus fréquentées au monde. Puis, il pique du nez, fait demi-tour et s'éloigne vers le large. À environ cinq milles de la côte, il aperçoit une traînée de déchets et vire pour la suivre. La traînée s'étend parallèlement à la plage, sur une longueur de 60 milles. Des requins se délectent des déchets; mais il y en a tellement qu'ils ne pourront vraiment disparaître. Certains sont des matières plastiques qui ne peuvent être mangées.

DANS LE GOLFE DU SAINT-LAURENT, DEUX RORQUALS BLEUS, JUNE ET JUNIOR, n'ont pas à craindre la pollution. On est le 22 juin, à midi, et les deux baleines se nourrissent dans une mer calme, sur la rive nord, à proximité des îles Mingan, au

Québec. Elles perçoivent le bruit plaintif d'un hors-bord qui se rapproche. De loin en mer, au milieu des brumes, leurs immenses rostres caractéristiques ont révélé leur présence. Le baleineau a peur, et June éprouve une crainte analogue. Mais le bateau reste à distance. Deux fois plus petit que Junior, le canot pneumatique des deux chercheuses, Martine Bérubé et Diane Gendron, flotte au ras de l'eau. Elles laissent tourner le moteur au ralenti et s'approchent à quelque 45 mètres des baleines pour pouvoir les observer. June juge que ces humains sont «amicaux» et elle reprend sa quête de nourriture.

Les chercheuses arrêtent le bateau près de l'endroit où elles pensent que June va émerger. Elles attendent. Junior remonte, lance de minces jets d'eau et exécute une nage rapide en surface, attirant sur elle l'attention des chercheuses pendant quelques secondes. Junior imite les mouvements de déglutition de sa mère. La présence de ces étrangères l'excite. Il se tourne en direction du bateau et, en quelques secondes, plonge, nage sous le bateau et examine sa forme angulaire. June le laisse nager à sa guise. Sa faim n'étant pas satisfaite, June disparaît et plonge en profondeur pour aller prélever du krill dans la colonne d'eau. Les chercheuses calculent que la plongée aura duré au moins 11 minutes. Soudain, *whooooooushh !* Elle souffle et dès qu'elle arque le dos, les chercheuses prennent des photos. D'habitude, il n'est possible de prendre qu'une ou deux photos à chaque remontée de l'animal, mais les rorquals bleus sont si colossaux, qu'ils n'en finissent plus de

Un rorqual bleu soulève sa nageoire caudale large de près de 6 mètres, avant de retourner sonder les profondeurs. Spectacle courant chez les rorquals à bosse, on ne l'a observé de façon régulière que chez 18 pour cent des rorquals bleus du Saint-Laurent. La durée de plongée pour un rorqual bleu peut s'étirer jusqu'à 20 minutes.

PHOTOGRAPHIE : RICHARD SEARS,
STATION DE RECHERCHE DES ÎLES MINGAN

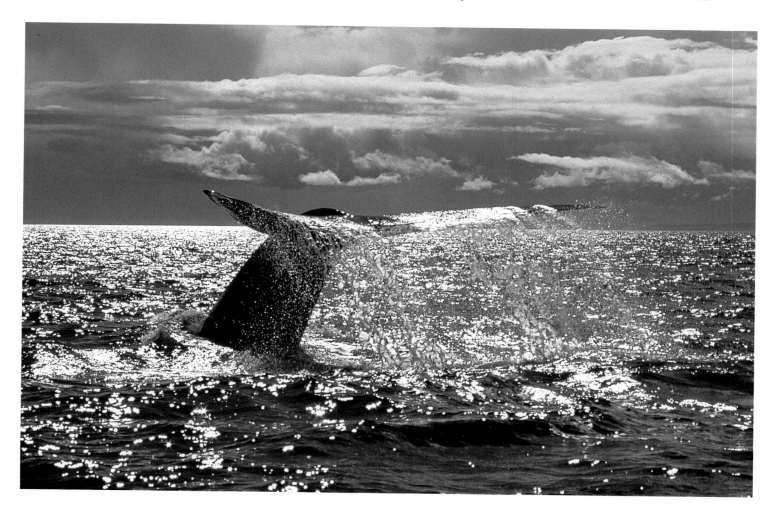

rouler sur eux-mêmes dans l'eau. Avec un appareil à moteur autonome, un photographe peut se permettre au moins une demi-douzaine de clichés. Voilà qu'apparaît enfin la minuscule nageoire sur le dos de June; la photo que prennent alors les chercheuses sera la plus importante. En effet, elle leur permettra, grâce à la nageoire dorsale qui sert de point de référence, de reproduire les motifs qui ornent le dos de l'animal. Si les rorquals à bosse sont identifiables aux motifs de la queue et les baleines franches à la disposition des callosités sur le dessus de la tête, le rorqual bleu, lui, peut se reconnaître à la pigmentation de son dos.

Les chercheuses photographient June de chaque côté, puis partent pour observer d'autres espèces qui évoluent dans les parages. Elles rencontrent 16 rorquals communs et, parmi eux, leur vieil ami Curley, ainsi que 5 petits rorquals, qui sont les moins grandes des baleines à fanons, et Jigsaw, un rorqual à bosse mâle des plus exubérants. Cette première apparition de Jigsaw sera suivie de beaucoup d'autres au cours de la saison. Comet et Torch connaissent Jigsaw pour avoir chanté et chahuté ensemble dans les aires de reproduction. Mais Jigsaw préfère fréquenter les aires d'alimentation avec lesquelles il est familier depuis sa naissance.

Le Saint-Laurent offre plusieurs aires d'alimentation, fréquentées selon l'abondance de la nourriture qui s'y trouve. Les rorquals bleus préfèrent les grandes profondeurs d'au moins 90 mètres, de 1 à 15 milles des côtes. Un certain nombre de rorquals à bosse, de rorquals communs et de petits rorquals se nourrissent dans ces parages. Ils consomment également du krill. Mais ces trois espèces s'alimentent généralement dans les eaux peu profondes. Les petits rorquals, en fait, viennent presque sur les plages, dans une aire que les chercheurs ont surnommée «Minke Way» (chemin petit rorqual). Ces trois espèces de baleines, de petite taille, préfèrent les bancs de petits poissons, comme les capelans, qui sont des poissons côtiers, et quand les capelans frayent près du rivage, c'est l'euphorie totale. Les énormes bancs de capelans arrivent généralement au cours d'une nuit d'été, après une année passée en mer. Épuisés, ils sont des proies faciles pour les baleines; ils ont à peine le temps de profiter du krill.

À la station de recherche, une maison pleine de coins et de recoins située dans un village de pêche du Québec, Martine Bérubé téléphone à Richard Sears,

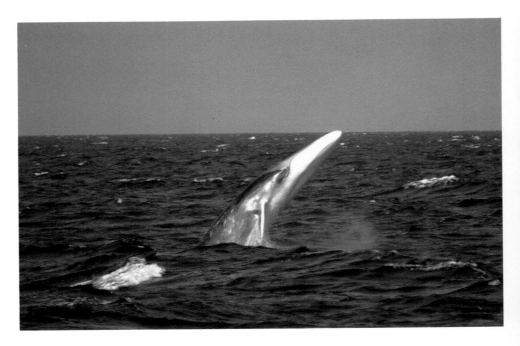

Un rorqual commun émerge des eaux écumeuses. Long de 18 à 21 mètres, le rorqual commun se classe au deuxième rang des baleines pour sa taille. Une caractéristique de tous les rorquals communs – seul, le côté droit de son rostre est blanc.

PHOTOGRAPHIE : CENTER FOR COASTAL STUDIES

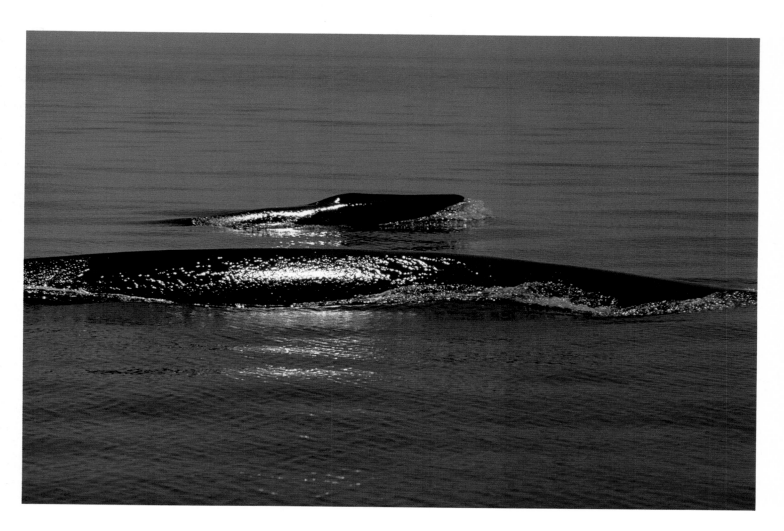

Deux rorquals communs parcourent les eaux septentrionales du golfe du Saint-Laurent. À l'heure des repas, ces rorquals se réunissent en groupes serrés d'une demi-douzaine d'individus. Leur régime est essentiellement composé de poissons qui vivent en bancs et de krill.

PHOTOGRAPHIE : RICHARD SEARS,
STATION DE RECHERCHE DES ÎLES MINGAN

directeur du programme de recherche. En 1979, M. Sears a mis sur pied la Station de recherche des îles Mingan pour étudier le rorqual bleu et les autres espèces de baleines du Saint-Laurent. Son arrivée n'étant prévue que pour la semaine suivante, M. Sears est déçu d'apprendre qu'il vient de rater une rare occasion d'observer un baleineau de rorqual bleu en compagnie de sa mère. En 1980, grâce à des photos, il avait identifié une mère nommée Bulleta, qui voyageait en compagnie de son baleineau. L'année suivante, il avait à nouveau rencontré Bulleta et, comme il s'y attendait, elle était seule. Il semblerait que les rorquals bleus ne s'occupent de leur progéniture que pendant huit mois. Après, les baleineaux doivent se débrouiller seuls.

M. Sears aperçut Bulleta très souvent au cours des années qui suivirent, mais toujours sans baleineau. Ce n'était pas bon signe pour une espèce dont la population avaient été réduite à un si maigre pourcentage. On estime qu'avant la chasse à la baleine, c'est-à-dire il y a cent ans, il existait 300 000 rorquals bleus dans le monde. À présent, il n'en reste que 5 000. D'après M. Sears, il n'y en aurait plus que quelques centaines dans l'Atlantique Nord. La rive nord du golfe du Saint-Laurent constitue le seul territoire que les baleines fréquentent sur une base régulière, quelle que soit la période de l'année, le seul endroit où l'on est sûr de les trouver. Avec son équipe, M. Sears a identifié 217 rorquals bleus à partir de photos. Mais seulement 20 pour cent d'entre eux sont des «habitués», ayant fait ce voyage au moins trois fois; les autres sont de grands bourlingueurs.

AU DÉBUT DE JUILLET, D'AUTRES DAUPHINS À GROS NEZ, AINSI QU'UN NOMBRE surprenant de tortues de mer, s'échouent sur les côtes du New Jersey, et les vacanciers commencent à s'inquiéter. Pour Bob Schoelkopf comme pour les autres chercheurs, les promenades sur la plage sont à présent dénuées d'agrément. Les dauphins avaient coutume de s'échouer sur les côtes du New Jersey, mais on n'en avait jamais trouvés plus que deux ou trois par an, jamais une demi-douzaine en un mois. Jusque-là, c'était habituellement l'âge, les maladies ou les attaques de requins qui avaient causé la mort. Le 14 juillet, alors que déjà sept cadavres s'étaient échoués sur la plage, M. Schoelkopf avertit le National Marine Fisheries Service (Service national des pêcheries maritimes), l'organisme gouvernemental américain responsable de la gestion des mammifères marins. Deux semaines plus tard, alors que les échouages de dauphins continuaient le long des côtes du New Jersey, s'étendaient jusqu'à Virginia Beach, en Virginie, et avaient même été rapportés dans plusieurs centres de villégiature, le ministère du Commerce des États-Unis décrète une enquête en règle et nomme Joseph R. Geraci directeur de l'enquête. Rattaché à l'université de Guelph, en Ontario, M. Geraci est un spécialiste de l'élevage des mammifères marins et de leurs maladies. Il met sur pied une équipe multidisciplinaire réunissant les pathologistes des plus grandes universités; ceux-ci travailleront de concert avec les biologistes et les techniciens du Gouvernement qui, par le biais de la pathologie, de la virologie, de la bactériologie, de la sérologie et de la toxicologie, tenteront de résoudre le problème.

Au New Jersey, à la fin de juillet, on comptait 33 échouages de dauphins et 33 autres se produisent en août. L'industrie du tourisme, génératrice de plusieurs millions de dollars, est en difficulté. La mer se mit à rejeter non seulement des dauphins mais des vidanges, puis des déchets biomédicaux, sous la forme de seringues et de sacs de perfusion intraveineuse. Les baigneurs se plaignaient de malaises et on put lire les manchettes suivantes dans les journaux : «BAIGNADE INTERDITE» et «ATTENTION : DAUPHINS ATTEINTS DU SIDA». Les plages de la côte est des États-Unis attirent chaque fin de semaine quelque 10 millions de touristes mais, à la mi-août, les voitures, au lieu de se diriger vers Atlantic City, rebroussaient chemin. Que se passe-t-il ? Une rumeur circulait selon laquelle une épidémie aurait frappé les dauphins. Est-ce le SIDA ? Les dauphins auraient-ils été contaminés par les déchets

Un dauphin à gros nez échoué sur une plage du New Jersey.

<small>PHOTOGRAPHIE : MICHAEL BAYTOFF</small>

biomédicaux répandus en mer ? Cette maladie est-elle contagieuse pour les humains ? Le New Jersey se devait de prendre des décisions immédiates.

Le ministère de la Santé du New Jersey établit que le nombre de cas de malaises signalés par les baigneurs au cours de l'été 1987 se situe dans la norme. Ces malaises peuvent s'expliquer par le fait que, où qu'ils aillent, les vacanciers éprouvent presque toujours des troubles de l'intestin. Le ministère de la Protection de l'environnement du New Jersey fait analyser l'eau, près du rivage et au large des côtes. On colore les effluents des collecteurs d'eaux d'égout de la ville en bordure du rivage et l'on constate qu'ils se dispersent loin des côtes. On en déduit que l'eau est sans danger pour les baigneurs. Par ailleurs, le gouverneur expose en détail un plan d'action en 14 points destiné à nettoyer les plages et la mer. Des projets de loi sur la vidange de déchets dans l'océan et sur le traitement des effluents sont mis à l'ordre du jour des législateurs provinciaux et fédéraux le long de la côte atlantique, depuis les provinces maritimes au Canada, jusqu'au sud des États-Unis.

Mais où en est-on avec les dauphins ? Alors que les pathologistes de l'équipe de M. Geruci commencent leurs premiers travaux dans leurs laboratoires aussi éloignés l'un de l'autre qu'à Miami en Floride et à Halifax en Nouvelle-Écosse, les carcasses continuent à s'empiler sur les plages. En août, au moins 125 dauphins s'échouent le long de la côte de la Virginie. On soumet 80 pour cent d'entre elles à des examens cliniques. On analyse les tissus pour détecter les traces de métaux lourds, les composés organochlorés comme les BPC, les autres résidus toxiques, les virus, et même les toxines biologiques. Le Center for Disease Control (Centre américain pour le contrôle des maladies) vérifie l'hypothèse du SIDA chez les dauphins. Les résultats des examens sont négatifs.

Les dauphins auraient-ils ingurgité de la nourriture contaminée ou respiré un gaz toxique ? Les décès étaient-ils reliés aux déchets de l'océan et à la pollution généralisée en mer ? Les vents persistants du nord-est et les courants chauds du Gulf Stream de 1987 qui ont poussé toutes ces vidanges vers les côtes auraient-ils aussi contaminé les dauphins ? Seuls les progrès de la science pourront nous apporter les réponses à ces questions.

RICHARD SEARS SORT DE LA BAIE DU VIEUX-FORT, AU QUÉBEC, PRÈS DU détroit de Belle-Isle, à 300 milles au nord-est de la station de recherche dans les îles Mingan. On est au début d'août et le temps est mauvais. Cependant, au cours de l'après-midi, la mer devient calme. Peu après avoir mis le cap sur l'ouest, M. Sears croise Backbar, un rorqual bleu adulte de 23 mètres de long, insouciant, probablement un mâle. La première apparition de Backbar remonte à 1980 et il a été vu à maintes occasions par la suite. Aujourd'hui, c'est la première de ses nombreuses apparitions de l'année. Au cours des deux semaines qui suivent, Richard Sears, de retour aux îles Mingan, aperçoit de nouveau Backbar. Un mois plus tard, on voit Backbar en train de se nourrir au large de Sept-Îles, à 100 milles à l'ouest des îles Mingan. Plus tard encore, Backbar revient aux îles Mingan en compagnie de deux amis de longue date, Pita et Hagar, deux voyageurs intrépides portant des cicatrices infligées par les glaces. Ces déplacements sont les seuls que les chercheurs peuvent enregistrer. Ils ne fournissent malheureusement que des données partielles. En fait, durant l'été et l'automne, Backbar et ses congénères sillonnent la rive nord du golfe du Saint-Laurent sur une base quasi hebdomadaire. Ils se sentent vraiment chez eux dans ce golfe.

Le rorqual bleu est la baleine qui voyage probablement le plus. Pour lui, l'Atlantique Nord est une bien petite étendue. Les rorquals bleus sont si rapides, si colossaux et si indifférents aux distances et aux grands espaces que le golfe du Saint-Laurent leur paraît à peine plus grand qu'un étang. Ils se déplacent seuls ou en couples et pourtant, chaque fois, c'est par douzaines, à intervalles réguliers, qu'ils arrivent dans une aire nourricière. À les voir ainsi, on pourrait croire que tout le groupe voyageait ensemble. Cependant, avancer une telle hypothèse, sans parler des expériences qu'il faut pour la documenter, représente tout un exploit. Toutefois, cette équipe de recherche composée de jeunes Canadiens et Américains a su s'adapter aux rorquals bleus et à leur nomadisme. M. Sears et les membres de son équipe doivent se maintenir en pleine forme pour suivre les rorquals bleus, et pour supporter les chocs qui leur paralysent la colonne vertébrale quand ils voyagent dans leur minuscule canot pneumatique sur une mer souvent déchaînée. Tous identiques dans leur combinaison de survie orange, ils guettent les rorquals, les photographient et les gardent scrupuleusement à vue dans des conditions si difficiles que des cascadeurs exigeraient eux-mêmes d'être doublés.

Mais durant l'été de 1987, même les risque-tout qui composent l'équipe de M. Sears sont incapables de suivre June et son baleineau. Les leçons de June sur la façon de manger le krill vont bon train, et les repas de Junior sont de plus en plus consistants. Cependant, après quelques jours passés dans une aire nourricière, June doit en trouver une autre, ce qui veut dire que pendant le voyage, Junior recommencera à téter, ce qui ralentira leur allure. Ces déplacements dureront encore deux mois. Mais le baleineau doit se familiariser avec les aires d'alimentation; il doit savoir où les trouver pour pouvoir se débrouiller quand arrivera le temps de se nourrir sans interruption.

Le baleineau, désormais plus rapide et plus vigoureux, nage et se demande où sa mère l'entraîne. Quand il refait surface, il se retrouve, pour la première fois de sa vie, entouré de terres. Ils remontent le fleuve Saint-Laurent. Le contre-courant est parfois très fort, mais June montre à Junior comment descendre en profondeur pour trouver les limpides courants d'eau froide qui circulent vers l'amont. La froideur de l'eau paralyse les muscles fatigués de leur nageoire caudale. Deux jours plus tard, ils empruntent les courants des remontées d'eau profonde pour revenir flotter en surface après avoir traversé un profond canyon à l'endroit où la rivière du Saguenay se jette dans le Saint-Laurent. Au-dessus d'eux, dans la colonne d'eau, flottent de gros nuages de krill brun rougeâtre si denses et si foncés que les rayons du soleil qui réussissent à percer la surface brillante et miroitante de l'eau, ne

ressemblent plus qu'à de lumineuses têtes d'épingles. June ouvre la bouche et bientôt, Junior l'imite. Ils refont surface, presque côte à côte, *whooooushh* ! Les oiseaux à la surface s'envolent en piaillant. Pour se nourrir, les baleines ont recours à une technique particulière qui consiste à arquer le dos, puis à rouler sur le côté avant d'avaler la nourriture. Arque le dos, arque-le bien, chasse l'eau, roule sur le côté, chasse le restant d'eau et avale le krill. Petit à petit, le baleineau commence à comprendre. Le krill n'a pas le même goût ici. L'eau est différente. Il y a toutes sortes d'aliments et certains ont un arrière-goût douteux. À l'occasion, le fleuve Saint-Laurent rappelle aux rorquals les zones polluées de la côte est de l'Amérique du Nord, les régions qui entourent les villes portuaires et les décharges, toutes ces régions qu'ils évitent normalement. Ils devraient aussi éviter le Saint-Laurent, mais la nourriture y est *si* abondante !

La pollution du Saint-Laurent provient des grandes villes comme Chicago, Détroit, Windsor, Cleveland, Buffalo, Toronto et Montréal, peuplées de millions de gens, ainsi que du trafic maritime sur les Grands Lacs. Quelques-uns des contaminants les plus toxiques viennent des usines d'aluminium situées le long du Saguenay, au Québec. Les remontées d'eau profonde de la rive nord diminuent toutefois l'impact de la pollution. Par sa grande pureté, l'eau qui surgit du fond de la mer nettoie le golfe et l'embouchure du Saint-Laurent, dilue ou chasse une partie de la pollution, et donne un espoir à la vie. Le Saint-Laurent est de loin la voie maritime la plus importante de la côte est de l'Amérique du Nord. Son débit est égal à celui de toutes les rivières de la côte est mises ensemble. Cependant, son avenir se trouve compromis par tout ce qu'on continue à y déverser, comme on le fait de plus en plus dans tous les cours d'eau douce du globe.

Les rorquals bleus, ces visiteurs toujours en mouvement et seulement de passage dans le fleuve, ont évité la plupart des conséquences désastreuses de la

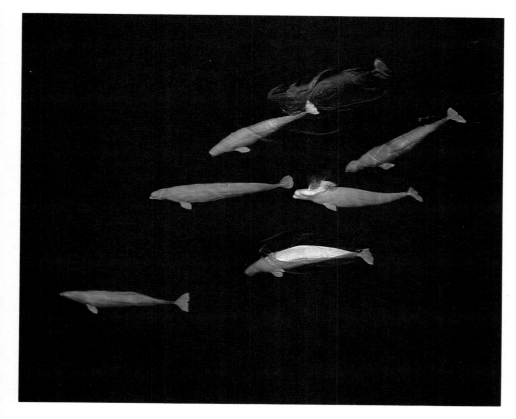

Les bélugas, ou marsouins blancs, sont des mammifères arctiques qui vivent presque toute l'année à proximité des glaces. En été, ils remontent les rivières sur des milliers de kilomètres. Moins de 500 d'entre eux séjournent à l'année longue dans le fleuve Saint-Laurent et dans l'estuaire. La population de bélugas dans le Saint-Laurent, déjà réduite par la surexploitation et la construction des barrages, continue à décliner sous l'effet de la pollution.

Photographie : Flip Nicklin

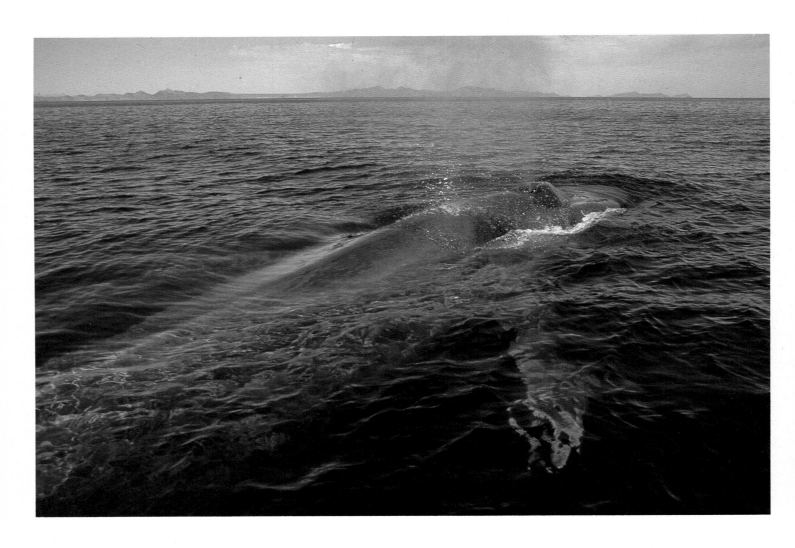

Les rorquals bleus, visiteurs occasionnels du
fleuve Saint-Laurent, ont évité les conséquen-
ces néfastes de la pollution.
PHOTOGRAPHIE : RICHARD SEARS,
STATION DE RECHERCHE DES ÎLES MINGAN

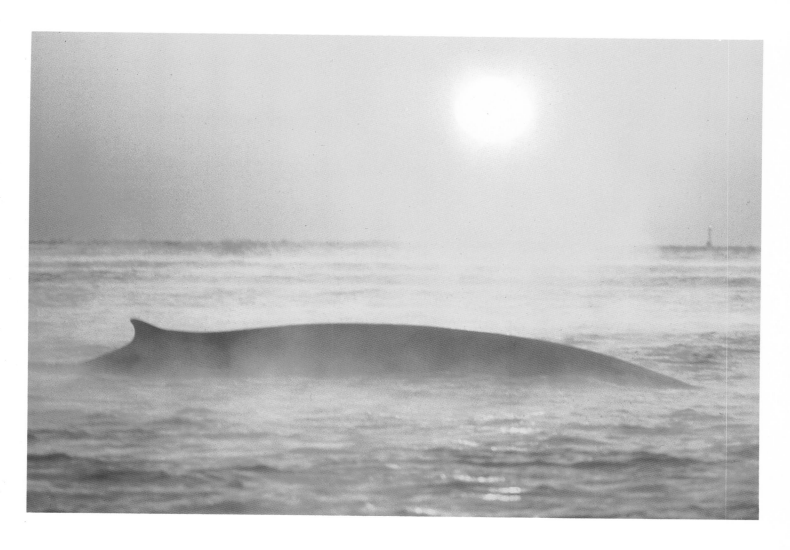

Un rorqual commun émerge dans le port de Halifax.
PHOTOGRAPHIE : HAL WHITEHEAD

pollution. Mais le béluga, baleine à dents connue aussi sous le nom de «marsouin blanc», n'a pas eu autant de chance. Ces baleines, originaires de l'Arctique, peuvent atteindre 4,5 m de long; elles vivent en permanence dans le fleuve. Elles sont les seules survivantes de l'époque où le bas du fleuve faisait partie de la glaciale mer de Champlain, il y a de cela quelque 10 000 à 12 000 ans. Des os de baleines boréales et de phoques de l'Arctique datant de cette époque furent découverts lors de travaux d'excavation pour la construction d'édifices au centre-ville d'Ottawa et de Montréal. Lorsque les glaciers de la dernière ère glaciaire ont reculé, ces bélugas furent coupés de l'Actique où vivaient leurs congénères. Ces baleines se sont bien adaptées à la vie dans le fleuve — jusqu'à l'arrivée des humains. Il y a à peine un siècle, on dénombrait quelque 5 000 bélugas dans le fleuve Saint-Laurent. Aujourd'hui, cette population n'est plus que de 450 ou 500 individus, résultat d'une chasse immodérée, de la réduction de leur habitat pour la construction de barrages et de la pollution.

Pierre Béland et Daniel Martineau, deux chercheurs québécois spécialisés en toxicologie et en pathologie, ont créé l'Institut national d'écotoxicologie du Saint-Laurent, qui se consacre à la recherche sur les bélugas. Depuis 1982, ils ont pu récupérer la plupart des 72 bélugas qui ont péri. Dès qu'ils reçoivent un appel à leur laboratoire de Rimouski, ils abandonnent leur travail pour se rendre sur les lieux en voiture et par bateau. Ils rapportent les carcasses au laboratoire pour effectuer une autopsie. Ils évaluent les taux de contaminants présents dans les tissus et dans les organes. Jusqu'à maintenant, tous les bélugas étaient «hautement contaminés». Ils ont trouvé jusqu'à 24 substances potentiellement toxiques, allant des BPC au DDT en passant par le plomb et le mercure. Ils ont découvert des bélugas affligés de tumeurs, de cancers de la vessie et de lésions cutanées qui semblaient provenir d'un herpès. Les tissus de quelques bélugas étaient si

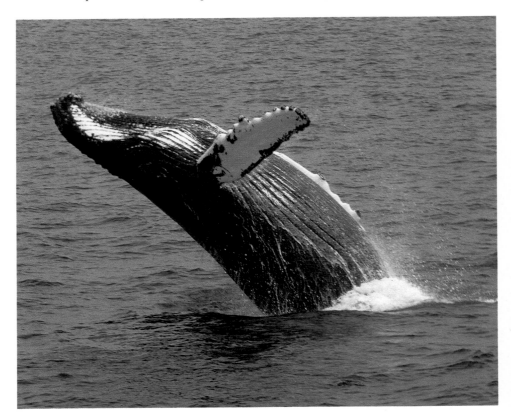

Aucun rorqual à bosse ne quitte les zones nourricières dans le golfe du Maine avant la fin du festin qui se prolonge depuis l'été jusqu'à l'automne.

contaminés que, selon certaines réglementations gouvernementales, ils auraient été considérés comme des déchets dangereux. Chaque année, on ne compte qu'environ 20 à 30 naissances de bébé béluga dans le Saint-Laurent, soit deux fois moins que dans l'Arctique. Pendant que la population décline lentement dans le Saint-Laurent, MM. Béland et Martineau, de concert avec Leone Pippard, un autre chercheur, se battent pour obtenir au nom du béluga la salubrité de l'eau. Au cours de ces dernières années, les industries se sont rendu compte de la situation critique dans laquelle se trouvait le béluga et certaines ont même accepté de commanditer des conférences. Pourtant, ce n'est pas quelques centaines de bélugas qui vont empêcher les industries de l'aluminium et les autres, génératrices de milliards de dollars, de déverser des tonnes de produits dans le fleuve. Même si demain elles cessaient leurs déversements, ce serait déjà trop tard.

Après avoir croisé pendant quelques jours des bélugas à l'aspect fantomatique, June et son petit se remettent à rôder dans le golfe. Junior reconnaît les endroits qu'il a visités plus tôt dans la saison et commence à se sentir chez lui dans ces aires d'alimentation. Au milieu d'un gros nuage de krill, quelque part dans le golfe, June et Junior se séparent. Ils ne se disent pas officiellement au revoir; ils s'en vont chacun de leur côté. Junior se souviendra de sa mère, mais il n'aura plus jamais besoin d'elle et ne la recherchera pas. Il a si faim ! Les bouchées de krill lui procurent une joie immense. Et June a besoin de tout son temps pour refaire sa couche de graisse en prévision de l'hiver. Sa tâche est à présent terminée. Grâce à elle, l'espèce a une chance supplémentaire de survivre.

Le 17 septembre, à 300 milles au large des îles Mingan, June rencontre de nouveau les cétologues, spécialistes du rorqual bleu. Elle est sérieuse et ne laisse pas voir qu'elle a abandonné son petit. M. Sears et son équipe passent la matinée à observer un troupeau d'environ 300 dauphins à flancs blancs qui, disposés en un cercle d'au moins 2,5 km de diamètre, exécutent des cabrioles, font la course, frappent l'eau de leur queue et font surgir les harengs hors de l'eau sur leur passage. Plus tard, les chercheurs rencontrent une troupe de rorquals communs. Puis, June apparaît seule et, comme elle n'est pas accompagnée de Junior, les membres de l'équipe ne la reconnaissent pas. Un jeune rorqual commun s'approche et la poursuit en remontant quatre fois pour respirer. June y regarde à deux fois. Junior serait-il revenu ? Non, ce rorqual commun est tout simplement seul, curieux ou peut-être désorienté. Le rorqual commun et le rorqual bleu sont deux espèces de baleines étroitement apparentées. Bien qu'il mesure à peine un mètre de moins, le rorqual commun est le deuxième plus grand animal sur Terre.

June plonge en profondeur pour échapper au rorqual commun. Ce n'est que plus tard, lorsque les photos auront été développées, que les chercheurs se rendront compte qu'il s'agissait de June et que Junior s'était probablement détaché d'elle. Huit mois s'étaient écoulés depuis sa naissance et cela correspondait à la date vers laquelle les jeunes rorquals bleus quittent leur mère. Les chercheurs espèrent revoir bientôt Junior. Peut-être deviendra-t-il un vieil ami, comme ces rorquals bleus qui reviennent régulièrement dans le golfe du Saint-Laurent.

LE PLEIN ÉTÉ N'ARRIVE PAS PARTOUT EN MÊME TEMPS DANS LES RÉGIONS DE l'Atlantique Nord qui s'étendent du golfe du Maine jusqu'à celui du Saint-Laurent. À la mi-août, cependant, l'été règne à peu près partout. La prolifération de phytoplancton, qui s'est manifestée dès le début de l'été, a fait naître des nuées de krill et de copépodes. La vie explose dans toutes les directions et remonte la chaîne alimentaire. Cette explosion de vie se prolonge jusqu'en octobre, et même en novembre, et pas une seule baleine — à bosse, franche ou bleue — ne s'en va avant la fin du banquet. Aucun des cétologues ne quitte les lieux, car le soleil, la mer et la multitude des baleines font de cette période la plus belle de l'année.

Cependant cette année, la mort inexpliquée des dauphins à gros nez sur la côte est des États-Unis, de la Virginie au New Jersey, préoccupe énormément les cétologues. Les rorquals à bosse comme Comet, Beltane, Talon et Rush se nourrissent presque tout l'été dans le chenal Great South, à quelque 300 milles du rivage. Ce sont donc eux qui sont les plus proches des sites d'échouage. Ils ignorent que certains des dauphins rencontrés brièvement au cours de leur migration printanière sont maintenant morts. Le nombre de dauphins morts augmente de semaine en semaine. On en compte bientôt plusieurs centaines. Les chercheurs se demandent dans leur for intérieur combien d'autres animaux — dauphins ou autres — succombent sans bruit en mer et échappent aux statistiques. Les baleines qu'ils étudient seront-elles les prochaines victimes ?

En septembre, le nombre des dauphins échoués est inférieur à celui du mois d'août mais il demeure élevé. Tous les chercheurs sont d'accord pour affirmer que, le long de la côte est de l'Amérique du Nord, l'effectif des dauphins à gros nez, estimé à 1 500, venait de subir un terrible contrecoup. On a fini par apprendre que certaines des carcasses étaient bourrées de BPC, notamment de composés synthétiques à base d'huile, utilisés comme lubrifiants par les industries de la réfrigération et de l'isolation. Ils sont interdits depuis 1979 mais, n'étant pas biodégradables, ils subsistent dans l'environnement. Chez les animaux, les BPC entravent la reproduction et inhibent le système immunitaire. Mais personne ne peut dire si la mort des dauphins est due à l'ingestion de BPC ou d'un autre contaminant, ou si c'est la pollution qui a provoqué cette hécatombe. Pendant que d'autres dauphins continuent à s'échouer, les chercheurs continuent à travailler pour trouver des réponses aux questions encore irrésolues.

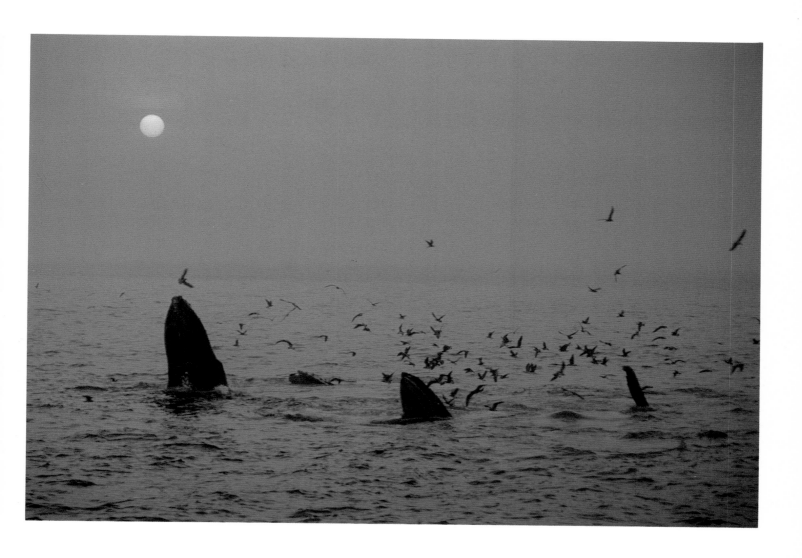

Des rorquals à bosse se nourrissent dans la lueur insolite d'un crépuscule brumeux au large de Boston, au Massachusetts.
PHOTOGRAPHIE : CENTER FOR COASTAL STUDIES

SOUFFLANT, RESPIRANT, PLONGEANT,
la colonne s'avance avec régularité
en une longue procession qui rend gloire à la vie.

AUTOMNE

LES MARÉES, LE FLUX ET LE REFLUX, ont le pouvoir de nous déconcerter et la capacité de nous surprendre. Les marées modifient tellement l'aspect de la côte que même des navigateurs expérimentés peuvent être désorientés jusqu'à en oublier les risques de la navigation. Les batteurs de grève, les pantalons retroussés, se retrouvent parfois dangereusement entourés par la mer.

Les marées sont un fait strictement local. Les horaires des marées, établis d'après les marées précédentes en des points prédéterminés, sont, pour une certaine heure à un endroit donné, moins fiables même que les observations d'une vieille grand-mère à l'œil vif qui observe la mer de sa fenêtre. Les marées rejettent sur le rivage toutes sortes de choses, matières plastiques ou organiques, mortes ou vivantes. Mais une carcasse de baleine constitue la trouvaille la plus surprenante. La plupart des baleines sont familières avec les marées; elles se nourrissent dans les courants d'arrachement et vivent au rythme des marées. Mais les espèces qui vivent en profondeur, n'étant pas habituées à l'inclinaison des grèves, se laissent parfois surprendre et sont rejetées sur la côte. C'est ainsi que les marées ont procuré aux chercheurs plusieurs espèces pélagiques de baleines à bec qui n'avaient jamais été vues auparavent. De

plus en plus souvent au cours de ces dernières années, les marées ont ramené des baleines que les chercheurs connaissaient; ces baleines sont décédées sans bruit en mer; certaines faisaient même partie de celles que les chercheurs avaient baptisées.

Les marées sont engendrées par l'attraction de la lune et du soleil. Étant plus rapprochée de la Terre, c'est la lune qui exerce sur elle la plus forte attraction. Le soleil a un effet à peu près nul; il ne fait qu'augmenter ou diminuer celui de la lune. Tout en effectuant ses révolutions autour de la Terre, la lune attire l'écorce terrestre. Elle n'a pas grande action sur la surface rigide des terres, mais elle provoque le gonflement des océans qui se trouvent directement en dessous. Comme la Terre oscille, cette gigantesque masse d'eau avance par saccades vers les terres, monte et redescend.

Rien d'aussi simple ne peut toutefois expliquer les marées que l'on rencontre dans la baie de Fundy, qui comptent parmi les plus traîtres du monde car capables d'engendrer des remous et des courants tourbillonnaires monstrueux. On a même donné des noms aux courants d'arrachement et aux remous de cette région. Le Old Sow Whirlpool (remous de la Vieille truie), au large de la frontière canado-américaine entre le Nouveau-Brunswick et le Maine, peut renverser un bateau de pêche de 18 mètres de long et le faire tournoyer dans son vortex de 1,20 mètre. Dans la partie la plus septentrionale de la baie, les marées peuvent atteindre une dénivellation de 16 mètres, en 12 heures. Par contre, à seulement quelques centaines de kilomètres au sud, dans l'île de Nantucket au large de Cape Cod, l'amplitude dépasse rarement 90 cm.

La géographie est grandement responsable des marées dans la baie de Fundy. Située au bord d'une cuvette, la baie est formée d'un long chenal étroit. Les marées d'eaux froides contournent l'île de Sable, au large de la pointe méridionale de la Nouvelle-Écosse, puis se déversent dans le chenal en se projetant contre les parois, ce qui a pour effet de faire monter les eaux très haut sur les plages. Il faut également mentionner les rochers déchiquetés et irréguliers qui recouvrent le fond du chenal — monts, falaises et canyons sous-marins — ainsi que les îles Grand Manan, Campobello et Les Loups. L'eau contourne les îles et circule parmi les rochers déchiquetés du fond. Puis, elle s'élance à la verticale et se diffuse dans un grand désordre, créant ainsi des courants inhabituels. Il en résulte des conditions atmosphériques imprévisibles, y compris du brouillard, qui perdure souvent pendant des jours.

La violence de ces marées a quand même un avantage : elle garde les éléments nutritifs à l'intérieur de la colonne d'eau, les rendant ainsi accessibles au phytoplancton et au zooplancton. Même si ces éléments nutritifs dans la colonne d'eau ne flottent pas aussi haut que dans les remontées d'eau profonde du golfe du Saint-Laurent, ils demeurent néanmoins assez haut pour alimenter des masses de copépodes pour les baleines qui ont l'audace de plonger en profondeur pour se nourrir.

À LA FIN DE L'ÉTÉ ET EN AUTOMNE, LA BAIE DE FUNDY CONSTITUE LE meilleur endroit au monde pour observer les baleines franches. C'est dans cette région que Scott Kraus et d'autres chercheurs du New England Aquarium redécouvrirent en 1980 les espèces de l'Atlantique Nord. La plupart des chercheurs avaient cru que la chasse à la baleine les avait acculées si près de l'extinction totale que l'espèce n'avait pas pu survivre.

Comment ces baleines franches avaient-elles pu échapper à l'œil des baleiniers ? Les fortes marées empêchaient peut-être les baleinières d'entrer dans la baie de Fundy qui devenait ainsi un refuge naturel pour les baleines franches. Ou peut-être qu'ayant erré pendant des années dans des coins perdus de l'Atlantique Nord, les toutes dernières baleines franches ont enfin découvert la baie de Fundy il

Page 71 :
Les marées, mystérieuses et redoutables, montent et descendent au gré de la lune et du soleil.

PHOTOGRAPHIE : WILLIAM ROSSITER

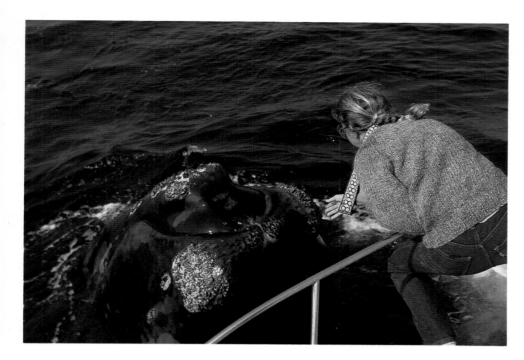

Les baleines franches et les cétologues se sentent chez eux dans la baie de Fundy. Un baleineau curieux s'éloigne de sa mère pour aller voir le bateau. Amy Knowlton, une chercheuse, se penche par-dessus la rambarde pour lui dire bonjour.
PHOTOGRAPHIE : GREGORY STONE,
NEW ENGLAND AQUARIUM

y a quelque dix ou vingt ans. Cependant, elles semblent bien avoir adopté la baie car elles y reviennent régulièrement chaque année. Les baleines franches en ont fait leur pouponnière, endroit très sécuritaire pour élever leur progéniture. Pour les cétologues qui se spécialisent dans l'étude de la baleine franche, comme M. Kraus, la baie de Fundy est également un lieu de vacances pour *leur* famille. Chaque année, monsieur Kraus, son épouse et leurs deux filles déménagent au centre de recherche, à Lubec, dans le Maine, pour observer «le jardin d'enfants de la baie de Fundy» pendant quelques mois.

Le 6 octobre, il y a du brouillard mais, à part les courants d'arrachement qui se manifestent à l'aube, la mer est calme. Stripe et son gros baleineau, qui mesure à présent presque 8,5 mètres de long, soit le double de sa taille à la naissance, chassent des copépodes à la base de la colonne d'eau, dans la partie sud-ouest de la baie de Fundy. Il y a là environ deux douzaines d'autres baleines franches avec leurs petits et, tous sont en train de se nourrir. Parfois, certaines baleines maladroites, ayant accidentellement touché le fond, émergent à la surface le museau maculé de boue.

Depuis des semaines, Stripe enseigne à son petit comment hyperventiler et prendre de grandes respirations pour pouvoir être en mesure de descendre en profondeur pour se nourrir. La respiration profonde est indispensable car, ici, la nourriture ne se trouve pas à proximité de la surface comme dans la baie de Massachusetts ou dans le chenal Great South. À présent, Stripe montre à son baleineau comment traverser les violents courants sous-marins créés par les marées de la baie de Fundy. Elle lui apprend ainsi à tirer parti des circonstances.

Nageant tête première le long des 90 mètres de la côte est de l'île Grand Manan, Stripe découvre une falaise rocheuse d'une trentaine de mètres, qui plonge à pic dans un canyon avec une ouverture en forme d'entonnoir. Flottant au-dessus du canyon, Stripe s'aperçoit qu'elle peut demeurer presque immobile dans le courant, bouche entrouverte, et ingérer ainsi les copépodes qui s'infiltrent dans l'entonnoir. Le baleineau s'essaie à cette technique. Puis, toutes deux se relaient au bord de la falaise pour recueillir la nourriture transportée par le courant. Après

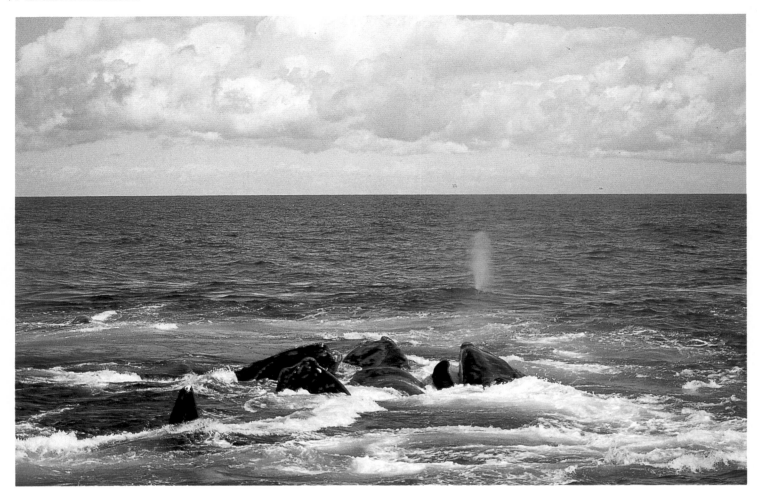

La plupart des baleines franches s'accouplent sur le banc Browns, que les chercheurs ont dénommé «le bar rencontre des célibataires». Cependant, des groupes actifs se forment parfois en surface dans la baie de Fundy, qui tient lieu de pouponnière pour les mères et leurs baleineaux.

PHOTOGRAPHIE : AMY KNOWLTON,
NEW ENGLAND AQUARIUM

avoir ingurgité leur repas, le ventre plein sous leur couche de graisse, elles remontent le courant jusqu'à la surface dans un pétillement de bulles qui leur chatouillent la peau. Émergeant des flots en même temps, elles soufflent, puis aspirent l'air frais et doux. Vingt-quatre fois de suite, elles vont répéter la même manœuvre, qui transforme chaque fois leur repas en une vraie partie de plaisir. À deux reprises, ayant mal évalué la direction du courant, Stripe vire de bord et va s'écraser, tête la première, dans une nappe de boue, en haut de la falaise. Son bonnet, la callosité située au-dessus de sa tête, est couvert de boue. Alors, son baleineau décide, lui aussi, de prendre un bain de boue. Le ciel s'éclaircit un peu plus à chaque remontée et le soleil finit par disperser le brouillard. Les chercheurs du New England Aquarium se propulsent lentement à bord du *Nereid*, un bateau en fibre de verre de près de 9 mètres de long, et se rapprochent pour prendre quelques gros plans. Cependant, ainsi maculées de boue, Stripe et son rejeton ne sont pas très photogéniques. Légèrement fatiguées, elles paressent à la surface en observant M. Kraus et son équipe.

Pendant la semaine qui suit, Stripe note que l'air se rafraîchit. Ses respirations sont teintées de brumes automnales et la température de l'eau se refroidit. Une nuit, Stripe, sans plus de cérémonie, abandonne son baleineau et traverse la baie. Une demi-lune se lève au-dessus de la baie de Fundy et, à part les courants d'arrachement qui résonnent comme des cascades déferlantes, la mer est calme. Le clair de

lune scintille sur la peau lisse de Stripe, et les callosités de son dos ressemblent à des rochers déchiquetés. Dans l'eau, le plancton est si épais que chaque mouvement de queue que donne Stripe produit un chatoiement verdâtre dû à la bioluminescence. Cette féerie de lumière, apportant un peu de magie à l'heure de minuit, est créée par certains organismes du phyloplancton des eaux rouges (marées rouges) qui s'allument comme des lucioles dès qu'on les dérange. Stripe dépasse des bancs de maquereaux porte-flambeau et un phoque commun grassouillet qui occupe le centre de la scène. Puis, un troupeau de marsouins communs l'encercle en crachant un nuage de vapeur. Leur déploiement d'activités fait penser à une douzaine d'enfants agitant des bougies scintillantes dans la nuit. Même l'eau qu'ils recrachent se teinte de vert comme des fontaines illuminées.

Peu après l'aube, Stripe parvient dans les parages du plateau écossais et décide d'aller voir ce qui se passe sur le banc Browns. Elle rencontre d'autres baleines franches à mi-chemin entre les bancs Browns et Baccaro, soit 150 milles au sud-est de la baie de Fundy. Cette mer houleuse est bien loin de la pouponnière de la baie de Fundy. M. Kraus a surnommé le banc Browns «le bar rencontre des célibataires» à cause des nombreux groupes actifs de surface, peut-être 25, composés de mâles qui viennent se battre pour obtenir les faveurs des quelques femelles présentes.

Comment la femelle réagit-elle ? Chez la baleine franche, lors d'un rituel d'accouplement typique, la femelle pousse des cris pour attirer les mâles. Elle se retourne ensuite sur le dos à la surface de l'eau, mais son vagin demeure inaccessible aux éventuels prétendants. Stripe observe une femelle retournée sur le dos, entourée de mâles qui se bousculent pour s'en approcher le plus près possible. Il ne peut y avoir d'accouplement tant que la femelle demeure dans cette position, mais ils se tiennent prêts à toute éventualité. Elle retient sa respiration et flotte sur le dos pendant une éternité, semble-t-il. Finalement, elle doit respirer. Elle revient alors sur le ventre et souffle. Avant même d'avoir eu le temps de respirer, un mâle qui se tenait à ses côtés se glisse sous elle et colle son ventre au sien. Les autres mâles continuent à se bousculer et au moins deux pénis, de plus de 2 mètres de

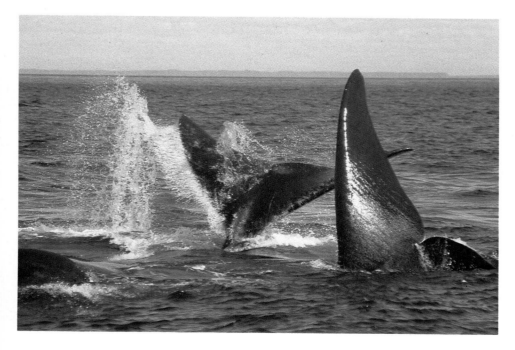

Chez les baleines franches les parades nuptiales constituent des mêlées générales, un enchevêtrement de nageoires caudales, d'ailerons et de corps qui tournoient. Pendant que les mâles manœuvrent pour se placer avantageusement, la femelle flotte sur le dos et se fait désirer.
PHOTOGRAPHIE : JANE HARRISON, NEW ENGLAND AQUARIUM

Une baleine franche ouvre la bouche pour se nourrir. À l'automne, le baleineau commence à consommer de la nourriture solide, des petits crustacés appelés «copépodes». Le jeune mesure presque 8,50 mètres, ayant presque doublé sa taille depuis la naissance. PHOTOGRAPHIE : SCOTT KRAUS, NEW ENGLAND AQUARIUM

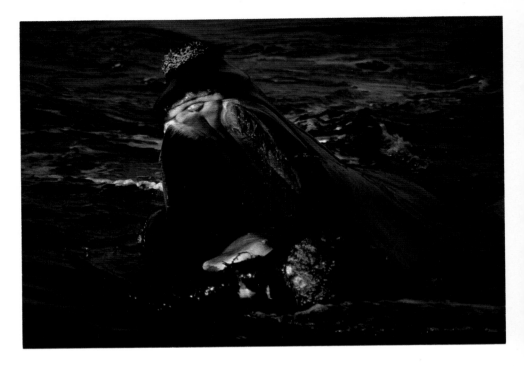

long, se déploient. Toutefois, seul le mâle le plus près pourra s'accoupler. Un autre mâle gagnera peut-être la victoire quand la baleine devra à nouveau respirer. Comparé au rituel d'accouplement du rorqual à bosse, qui se caractérise par des manifestations d'agressivité, celui de la baleine franche n'est qu'une mêlée générale. Néanmoins, le mâle le plus assidu aura le plus de chance de léguer ses gènes pour bâtir la génération future.

Tant de promiscuité chez une espèce en voie d'extinction est encourageante. De plus, ce comportement est apparemment "hors saison" et on est loin des aires de reproduction plus tempérées ! Mais chaque année, M. Kraus et son équipe découvrent de 7 à 13 nouveau-nés dans la pouponnière de la baie de Fundy. Cependant, en tenant compte des décès dus aux causes naturelles, aux filets de pêche et aux collisions avec les navires, la baleine franche ne fait que survivre, sans plus. Certains chercheurs se demandent même si le nombre des baleines franches n'est pas trop réduit pour assurer un redressement dynamique de l'espèce.

Stripe, qui continuait à observer les baleines, voit un mâle s'approcher. Épuisée par sa récente mise bas, elle veut qu'on la laisse tranquille. Elle fait demi-tour et s'esquive. Dans une année ou deux, elle sera de nouveau prête à s'accoupler. Elle se dirige vers le sud, traverse le banc Browns et pénètre dans le courant nord-est. Sur le banc Georges, elle trouve une épaisse nappe de copépodes. Puis, elle se laisse porter par la houle et flâne à la surface, comme un gros bouchon de liège qui monte et descend, se demandant ce que l'Atlantique Nord lui réserve dans un avenir immédiat, elle, une baleine franche.

Pendant ce temps, dans la baie de Fundy, Scott Kraus aperçoit la fille de Stripe. Chassée hors du giron maternel, elle va bien, elle plonge en profondeur et semble être en mesure de se nourrir. Âgée de neuf mois, elle est autonome, un peu précocement peut-être. La plupart des baleineaux de baleines franches sont laissés à eux-mêmes aux environs leur premier anniversaire. Elle mange sans arrêt pour prendre du poids en vue de sa première migration qu'elle devra entreprendre en solitaire dans quelques semaines. Elle suivra les autres cet hiver. Stripe sera peut-

être là, mais cela est sans importance. Les baleines qui demeureront dans la baie de Fundy — des baleineaux un peu plus âgés qu'elle et quelques adultes — voyageront en convoi, nageant probablement le long du plateau continental. Personne ne se perdra. Le voyage sera long, mais elle arrivera à destination.

LES RORQUALS À BOSSE QUI FRÉQUENTENT LE GOLFE DU MAINE — NOS AMIS Beltane, Talon, son petit, Rush, Comet, le chanteur, et d'autres — nagent vers le littoral. Ils débouchent du chenal Great South, dépassent Cape Cod et pénètrent dans la baie de Massachusetts. Ces deux dernières années furent assez chaotiques pour les rorquals à bosse en raison de l'absence de lançons autour de Stellwagen Bank, leur point de ralliement en été. Cette situation les a forcés à sillonner longuement le golfe en quête de concentrations massives de bancs de poissons. Même d'épaisses nappes de krill auraient fait l'affaire ! Ils aimeraient tant pouvoir compter sur une source de nourriture fiable. En traversant Stellwagen Bank, ils ne peuvent s'empêcher de remarquer la multitude de copépodes circulant dans l'eau. Habituellement, les lançons se nourrissent de copépodes mais, actuellement, les requins pèlerins et les rorquals boréaux, que l'on voit rarement, étant donné leur nature hauturière, sont arrivés jusqu'ici pour tirer parti du surplus de nourriture. Cependant, les copépodes n'intéressent nullement Comet et ses congénères. On est à la fin du mois d'octobre et ils savent que s'il y a une nourriture qui leur est assurée dans la partie occidentale de l'Atlantique Nord, ce sont les bancs de harengs qui viennent frayer à Jeffreys Ledge, au nord de Stellwagen Bank. Le matin du 16 octobre, les rorquals à bosse foncent dans les bancs de harengs; ils en ingurgitent des dizaines de milliers à raison d'environ une bouchée par minute. Le festin dure six heures puis, les bancs de harengs font preuve de ruse et disparaissent. La plupart de ces harengs sont des spécimens d'un an qui ne font que 8 à 13 cm de long, taille préférée des rorquals à bosse. Pendant cinq jours consécutifs, d'énormes bancs de harengs se cachent au fond de la colonne d'eau et attendent l'obscurité pour chasser le plancton — copépodes, krill et autres éléments de

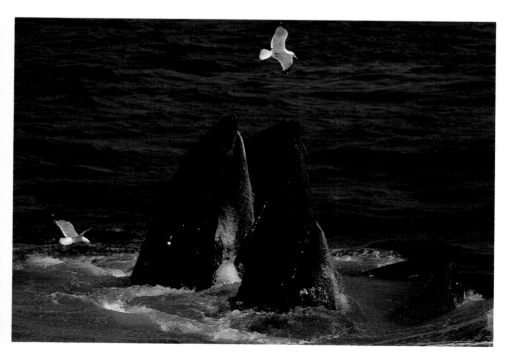

Les rorquals à bosse se nourrissant dans la lumière blafarde de l'automne. Les bancs de harengs qui frayent en automne constituent une nourriture assurée dans le golfe du Maine. Avec l'approche de l'hiver, grandit l'urgence de se nourrir.

PHOTOGRAPHIE : JANE GIBBS

zooplancton dont ils dépendent. Les harengs qui dépassent 25 cm sont des adultes de 3 ou 4 ans venus frayer ici. Chaque femelle pond des milliers d'œufs, qui se déposent au fond de l'océan. Avec de la chance, un certain nombre de ces œufs vont éclore au cours des deux semaines suivantes tandis que d'autres ne verront jamais le jour. C'est la faim qui finit par pousser les petits harengs vers la surface, et leurs écailles argentées sont maintenant visibles. Jour après jour, pendant presque deux semaines, les rorquals à bosse se délectent de harengs. Dans la douce lumière de l'automne, les rorquals bondissent et se hissent hors de l'eau, créant un tableau étrange. Debout à l'avant de leur bateau, des pêcheurs de Gloucester, au Massachusetts, admirent le spectacle. Dans un autre bateau, Mason Weinrich, un chercheur du groupe de recherche sur les cétacés du Fishermen's Museum de Gloucester, prend des photos pour identifier les motifs de la queue de chaque rorqual avant qu'il ne replonge. Pendant ces allées et venues pour se nourrir, Beltane, Talon, Rush, Comet, Point et quelque 15 autres rorquals à bosse, n'ont guère le temps de se donner en spectacle. Mais tout de même, le spectacle en vaut la peine. Les rorquals comme les cétologues sont temporairement rassasiés. Un grand nombre de baleines demeureront dans le nord aussi longtemps qu'elles le pourront de façon à pouvoir accumuler assez de nourriture avant leur migration vers la mer des Caraïbes.

L'HIVER ARRIVE TÔT SUR LA RIVE NORD DU GOLFE DU SAINT-LAURENT. TOUT d'abord, une fine pellicule apparaît, suivie de la glace en crêpe, qui flotte dans la bouillie marine. Finalement, une couche de glace se forme, composée d'une croûte de 0,6 cm, d'une plaque de 2,5 cm et enfin, d'un bloc solide de 30 cm d'épaisseur. Au fur et à mesure que le gel s'installe inexorablement au large des côtes et que les trous pour respirer se referment, June, le rorqual bleu, ayant retardé son départ pour se procurer quelques repas supplémentaires, se prépare à quitter les remontées d'eau profonde riches en krill, le long de la rive nord du golfe. Seulement quelques bouchées encore de ce délicieux krill du golfe. Elle se nourrit 24 heures sur 24 pour augmenter son poids et sa couche de graisse en vue du long voyage qu'elle devra très bientôt entreprendre. Il s'écoulera peut-être des mois avant qu'elle puisse faire telle bombance. Jour après jour, elle recule le moment du départ. Un vent glacé souffle par rafales en rabattant la neige à la lisière des glaces. Lorsqu'elle remonte à la surface, elle sent la morsure du vent, même à travers sa couche de graisse.

Ni la fine pellicule ni la glace en crêpe ne constituent un obstacle pour June. Il lui suffit d'éviter les plaques traîtresses qui pourraient durcir et l'emprisonner en lui barrant la route de la pleine mer. Elle est capable de casser la fine couche de glace pour respirer. C'est là l'origine des cicatrices que l'on voit sur certains rorquals bleus, et ces marques ont permis à Richard Sears et à son équipe de recherche d'identifier facilement les rorquals bleus du golfe. Certains des rorquals favoris de l'équipe, Pita, Patches et Hagar, portent sur le dos des traces de choc révélatrices qui, sur les photos, apparaissent comme des entailles verticales. Les cétologues ne sont jamais demeurés assez longtemps dans le golfe pour observer les rorquals prisonniers de la banquise. À la fin de novembre, il y a longtemps que les cétologues ont quitté les lieux et qu'ils ont remisé les canots pneumatiques, qui ne conviendraient pas aux surfaces gelées du nord du Québec. «Seul un brise-glace nous permettrait de travailler ici en hiver !» dit M. Sears. Certaines années, pourtant, il est revenu en avion compter le nombre de baleines restées en arrière, d'énormes rorquals bleus, soi-disant brise-glace.

Finalement, au début de décembre, June commence son voyage de retour. Elle dépasse d'autres baleines qui sortent du golfe avant que la couverture de glace ne se forme. Elle nage au milieu du chenal. Une nuit, elle émerge en surface à

quelques mètres seulement d'un cargo qui la heurte presque. Elle s'éloigne au milieu de la lame d'étrave. Le cargo, lui aussi, quittait le golfe. À l'instar du port de Montréal, tous les ports en amont du Saint-Laurent seront bientôt fermés.

En sortant du golfe à travers le détroit de Belle-Isle engorgé par les glaces, June longe la banquise au sud du Labrador et rencontre le premier vrai blizzard de la saison. Chose étonnante, l'eau est presque chaude à la surface, mais elle se refroidit rapidement sous la violence du vent qui souffle sur le Labrador. Dans la mer du Labrador, elle se retrouve au milieu d'une enceinte d'eau qui se déplace dans les grands fonds, un énorme courant vertical. La mer du Labrador, une des rares zones océaniques au monde où se forme l'eau froide en profondeur, est sujette à des conditions météorologiques imprévisibles. De nouvelles quantités d'eau doivent venir remplacer les énormes masses d'eau qui se refroidissent et qui coulent. Si elles proviennent du détroit de Davis, elles accentuent la baisse de température, mais quand elles arrivent du sud, plus tempéré, l'hiver est souvent plus doux. Une convection d'eau massive, suivie d'une énorme quantité d'eau chaude venant du sud, peut engendrer dans le nord des hivers doux pendant plusieurs années.

June n'a pas de temps à perdre. Jetant un coup d'œil sur les énormes plaques de glace qui dérivent en provenance du détroit de Davis, elle se dirige vers le sud et se prépare à longer la côte est de Terre-Neuve. Après six jours de voyage ininterrompu, elle contourne la presqu'île d'Avalon et, deux jours après, pénètre dans le détroit de Cabot où, au printemps dernier, elle avait pénétré dans le golfe avec Junior, son petit. Elle plonge en profondeur dans la «rivière» du chenal Laurentien, bien en dessous du détroit qui sépare Terre-Neuve de la Nouvelle-Écosse. L'eau, si froide en été, semble presque chaude à présent, comparée à l'eau en surface. Nageant vers la côte sud-ouest de Terre-Neuve, elle rencontre d'autres rorquals bleus de sa connaissance, en train de se nourrir. Mais, ici aussi, la glace commence à se former.

Plusieurs jours plus tard, une masse d'air glaciale, la plus froide qu'on ait jamais vue depuis longtemps, souffle du nord et presque toutes les baies situées sur la côte sud de Terre-Neuve se recouvrent de glace. La banquise s'étire de plus en plus vers la mer. Puis, du jour au lendemain, un vent violent du nord-est ramène avec lui des plaques de glace à la dérive et, en peu de temps, les aires d'alimentation des rorquals bleus se retrouvent complètement bloquées. June perçoit les mugissements sonores de plusieurs rorquals bleus pris au piège. Si le temps ne s'améliore pas, les trous pour respirer se fermeront rapidement.

Les chercheurs, sous la direction de Jon Lien, de l'université Memorial, à Terre-Neuve, ont essayé de sauver les rorquals en difficulté, ce qui arrive généralement à la fin de l'hiver ou au début du printemps. Depuis 1958, on a signalé quelque 35 rorquals bleus pris dans les glaces au large de Terre-Neuve et dans le golfe, et 23 d'entre eux sont morts. La plupart des rescapés se sont libérés par leurs propres moyens. Une fois, un garde-côte américain a réussi à remorquer un rorqual bleu surnommé Reckless Fred, mais il est rare que les rorquals survivent à de tels remorquages.

Trois jours plus tard, après un réchauffement inhabituel qui a duré 24 heures, la glace se fendille et s'écarte, libérant les rorquals bleus. Alors qu'ils prennent la direction de l'Atlantique Nord, June pousse du museau un jeune mâle qui lui rappelle Junior. Augmentant maintenant leur vitesse, les rorquals disparaissent dans la limpidité des flots bleutés. Dans quelques jours, June gagnera la chaleur des remous du Gulf Stream mais, personne ne sait où elle ira ensuite. M. Sears et les membres de son équipe aimeraient le savoir, mais la cachette hivernale des rorquals bleus de l'Atlantique Nord demeure l'un des secrets les mieux gardés. Personne ne sait même s'ils se réunissent sur un même territoire de reproduction.

June ira-t-elle vers le nord-est, en direction de la Norvège ou de Spitsbergen pour trouver encore un peu de nourriture ? Ira-t-elle fourrager aux alentours de la côte sud de Terre-Neuve, plus loin en haute mer ou préférera-t-elle descendre plus au sud ? Qu'importe, elle va disparaître pour l'hiver, emportant avec elle son secret.

LOIN AU SUD DU QUÉBEC, LE GOLFE DU MAINE EST LIBRE DE GLACE À LA FIN de l'automne. Les rorquals à bosse, qui ont quitté le chenal Great South pour la baie de Massachusetts, à la limite méridionale du golfe, ne sont pas pressés de partir. Comet, Beltane, Talon et Rush veulent se nourrir au maximum en prévision du long jeûne hivernal et des parties de plaisir qui les attendent dans les aires de reproduction.

Très différents des baleines franches, et notamment des rorquals bleus, les rorquals à bosse sont sociables et se nourrissent souvent en groupe. Rush, qui a presque un an, engouffre sa nourriture, ainsi qu'il a appris à le faire en regardant sa mère, Talon et ses amis. La présence de Rush ne semble pas déranger Talon, et il se joindra peut-être même au groupe quand ils entameront la migration. Ce sera plutôt par habitude que par nécessité car Rush est largement capable de se débrouiller seul à présent. Certains baleineaux de rorquals à bosse accompagnent leur mère lors des migrations vers le sud jusqu'aux aires de reproduction, puis retournent avec elles dans les aires d'alimentation le printemps suivant, passant ainsi jusqu'à un an et demi ensemble. Tatters, un autre baleineau de l'année, nage en solitaire. Scylla, sa mère, a déjà entamé sa migration mais, lui, est resté derrière pour se nourrir en compagnie de certains compagnons avec qui il a passé l'été.

La vie, semble-t-il, n'a jamais été aussi belle pour les rorquals à bosse, au moins depuis la fin de la chasse à la baleine au début des années 70. La population des rorquals à bosse est beaucoup plus prospère que celle des rorquals bleus et des baleines franches. Certains chercheurs croient que les rorquals à bosse pourraient revenir en masse repeupler les lieux qu'ils avaient l'habitude de fréquenter. En janvier et en février, ils chantent et ils s'accouplent dans la mer des Caraïbes. En mars et en avril, ils sillonnent la haute mer. Ils visitent les Bermudes. À la fin d'avril ou au début de mai, ils arrivent dans les stations estivales de Cape Cod, du Maine, du Nouveau-Brunswick, de la Nouvelle-Écosse, de Terre-Neuve et du Québec. Pendant tout l'été et l'automne, ils se gavent de nourriture. Mais la vie en mer n'est pas toujours aussi belle qu'elle le paraît.

PARTIS DU NORD, OMBRES NOIRES AU-DESSOUS DE L'EAU, EN IMMENSES bancs d'une densité incroyable, écumant la surface comme des milliers de minuscules missiles noirs, les maquereaux contournent rapidement la pointe méridionale de la Nouvelle-Écosse avant de pénétrer dans le golfe du Maine. Vagabonds invétérés, de nature parfois imprévisible, les maquereaux passent l'été dans le golfe du Saint-Laurent où ils frayent. Ils se nourrissent de grandes quantités de zooplancton. Ils ne sont pas difficiles : ils prennent ce qu'ils trouvent. Traversant le golfe du Maine, les maquereaux se dirigent vers les eaux hauturières plus chaudes de l'Atlantique Nord, leur lieu de prédilection en hiver. Ils espèrent seulement ne pas rencontrer pas de rorquals à bosse affamés en cours de route. Au moins, dans cette partie du monde, les rorquals ne mangent pas trop de maquereaux.

Mais cette année, un événement semble en entraîner un autre. Au cours des journées grises de cette fin de novembre, Beltane, Talon, Comet et Tatters font partie de ces rorquals à bosse qui décident de rester quelques semaines de plus dans les parages de Cape Cod avant d'émigrer vers le sud, dans les Caraïbes. Ils ont faim, Les maquereaux pénètrent dans la baie de Massachusetts, et les rorquals à bosse tenaillés par la faim foncent sur les énormes bancs, bouche entrouverte, et se gorgent de poissons. En quelques heures, Beltane, à la tête du groupe, engouffre

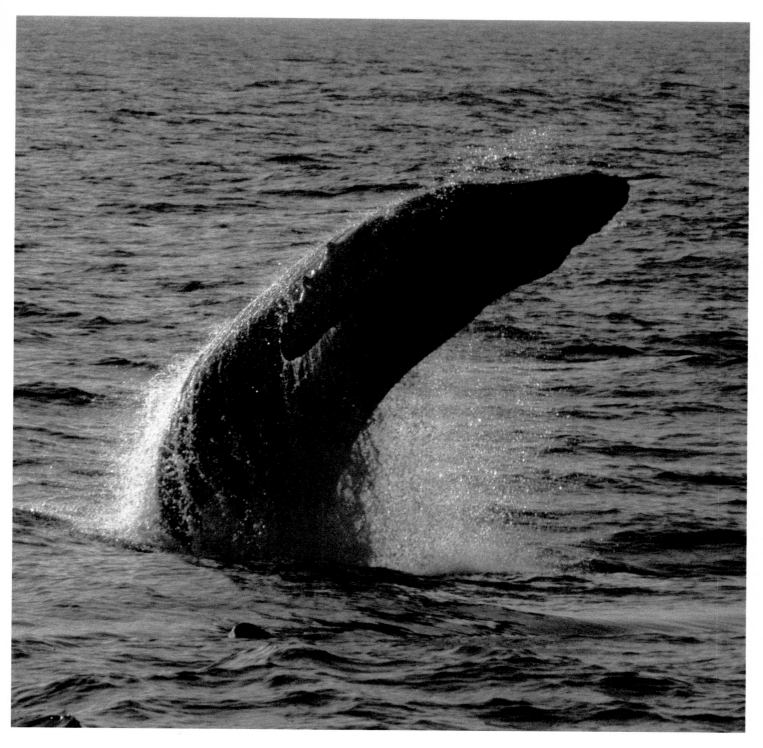

Un rorqual à bosse bondit hors de l'eau,
sombre silhouette au-dessus des eaux mena-
çantes.

des milliers de livres de maquereaux. Elle avale entre 3 000 et 4 000 tonnes de nourriture chaque jour. Ce soir-là, Beltane et plusieurs autres femelles adultes en consomment quelques milliers de plus. Le matin, le maquereau est de nouveau au menu, accompagné de plusieurs autres poissons et de krill. Vers le milieu de l'après-midi, Beltane et certaines de ses compagnes commencent à ressentir des malaises. Quelle peut bien en être la cause ? La nourriture ? Une substance chimique synthétique, une bactérie, un virus ? Qu'est-ce qui serait capable de rendre malade une baleine de 40 tonnes ?

Beltane ne cesse de tourner en rond; elle est épuisée. Elle a chaud, puis froid. Toutes les 10 minutes, elle ressent l'envie de nager à toute vitesse et de sauter hors de l'eau. Ce soir-là, aveuglée par la douleur, elle a du mal à respirer. Elle laisse les autres, certaines parmi elles ne se sentent pas très bien non plus, et nage vers la haute mer, comme pour rattraper les colonnes de migration.

Le matin du 28 novembre, le téléphone sonne dans la maison en bois de la rue Commercial, à Provincetown, dans le Massachusetts, siège permanent du Center for Coastal Studies. Au bout du fil, c'est un agent de la garde des côtes. Une baleine morte, «vraisemblablement un rorqual à bosse» flotte au large des côtes. Les chercheurs du Centre, Phil Clapham et Lisa Baraff, se rendent sur les lieux en bateau, accompagnés du garde-côte. Ils constatent que l'animal est un petit rorqual.

Trois heures plus tard, dans le courant de l'après-midi, un autre appel arrive. La marée a rejeté une baleine sur la plage de Thumpertown, à Eastham, dans la baie de Cape Cod. M. Clapham saute dans sa voiture et se rend sur les lieux pour enquêter.

Une fois sur la plage, il se rend compte que cette baleine est bel et bien un rorqual à bosse qui a d'ailleurs un air étrangement familier. M. Clapham examine immédiatement la queue, qui permet d'identifier les rorquals. On dirait Beltane, mais l'animal est énorme car il s'est boursouflé après la mort, qui remonte à au moins deux jours. Mais même mort, l'animal, une femelle de plus de 13 mètres dans la fleur de l'âge, semble robuste et en santé. Il espère que ce n'est pas Beltane, un rorqual femelle qu'il connaît depuis sa naissance, en 1980. C'est elle qui avait donné aux chercheurs le premier baleineau de la troisième génération. Avec Talon, elle lui avait fourni les données dont il avait besoin pour écrire un article où il déclarait que les rorquals à bosse femelles pouvaient atteindre leur maturité sexuelle dès l'âge de quatre ans.

M. Clapham retourne au laboratoire et examine le fichier contenant les photographies des queues des différents rorquals à bosse. La baleine morte est bel et bien Beltane. Qu'est-ce qui a bien pu se passer ? Les baleines qui s'échouent autour de Cape Cod sont habituellement des baleines à dents, en particulier des globicéphales noirs, et non pas des baleines à fanons comme les rorquals à bosse. En 10 ans, seulement trois rorquals à bosse se sont échoués à Cape Cod.

Le garde-côte accepte de remorquer Beltane jusqu'à Provincetown pour qu'on procède à des examens. L'autopsie révèle aux chercheurs du New England Aquarium et du Center for Coastal Studies que la mort de Beltane a été rapide et que son estomac était rempli de maquereaux, mais elle ne donne aucun indice sur la cause du décès.

Dix jours plus tard, le 8 décembre, un baleineau de rorqual à bosse échoue à Beach Point, à Truro, juste au sud de Provincetown. Il identifie Tatters, le petit de Scylla. Tatter a lui aussi l'estomac rempli de maquereaux. Cette découverte attriste M. Clapham, mais il sait pertinemment que les cas de baleineaux morts à la fin de leur première année sont fréquents. Ainsi, il y a trois ans, le petit de Binoc s'était échoué à Cape Cod.

Le 12 décembre, Carole Carlson arrive à Provincetown après avoir assisté à une conférence sur les mammifères marins à Miami, en Floride. Après avoir œuvré

au Centre pendant de longues années, cette chercheuse travaille à présent pour la International Wildlife Coalition de Falmouth, au Massachusetts. Elle aimerait bien aller en mer aujourd'hui car l'eau est très calme. Elle a entendu parler des deux rorquals échoués. Quand elle arrive au Centre, on vient tout juste de recevoir un autre bulletin. Quelques minutes plus tard, elle est déjà en mer à bord de son Zodiac pneumatique. Un énorme rorqual à bosse mâle flotte près de Long Point, au large de Provincetown. Le corps est boursouflé, et il flotte sur le dos. Les replis de sa peau sont remplis de petits cailloux, comme s'il avait d'abord échoué sur une autre grève d'où il aurait été reflué après avoir roulé plusieurs fois sur lui-même. Un des bateaux de recherche du Centre, le *Halos*, remorque le rorqual sur la plage. La raie blanche sous la queue noire identifie à coup sûr Comet. Fini les chants et les combats pour ce chanteur à l'affreux profil reptilien ! Face à l'animal qui gît là, immobile et si vulnérable, Carole Carlson sent monter en elle une énorme tristesse. Elle songe : «Le voilà échoué sur cette plage où je me suis si souvent promenée et au large de laquelle, pendant des années, je l'ai côtoyé, ce vieil ami que l'on s'apprête à dépecer.» Pendant des semaines, la carcasse de Comet restera là, à se décomposer sur la plage. Chaque fois que Mme Carlson jette un coup d'œil sur son «arrière-cour», elle croit revivre le même cauchemar.

Un rorqual à bosse mâle de 9 mètres de long près du rivage. Avant 1987, ces échouages étaient rares aux alentours de Cape Cod. Photographie : Center for Coastal Studies

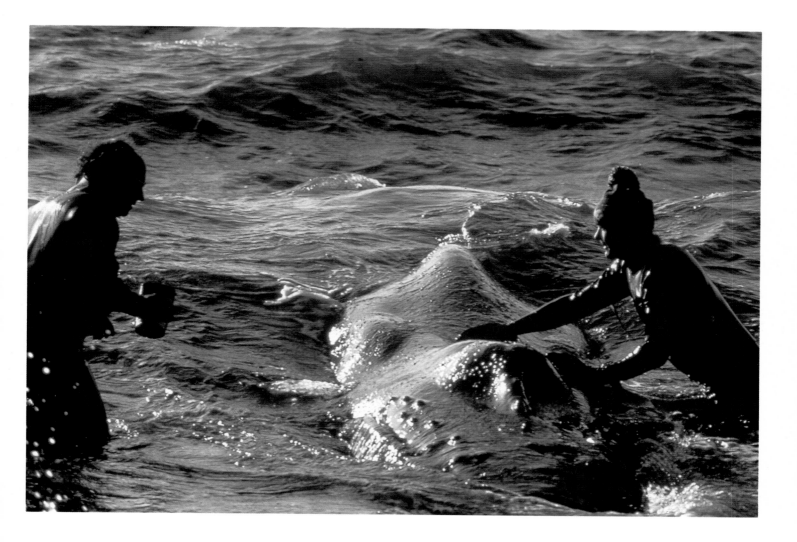

Un baleineau de rorqual à bosse que la marée a rejeté sur une plage de Cape Cod. Les rorquals à bosse adultes, eux, échouent rarement. Carole Carlson, une chercheuse, s'apitoye sur le sort du baleineau de Binoc. PHOTOGRAPHIE : CENTER FOR COASTAL STUDIES

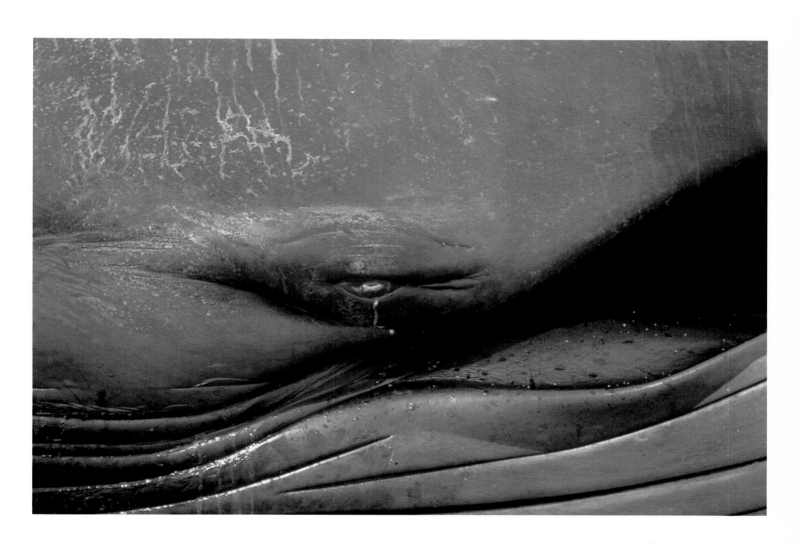

Une larme coule de l'œil d'un rorqual sur le point de s'éteindre.
PHOTOGRAHIE : CENTER FOR
COASTAL STUDIES

L'autopsie pratiquée sur la plage révèle que Comet était en bonne santé. Son estomac était rempli de maquereaux, et sa bouche contenait même un poisson de 35 cm. Pour la première fois, Phil Clapham réalise que la mort de ces rorquals, maintenant au nombre de trois, est plus qu'une simple coïncidence, et que «quelque chose ne tourne pas rond dans l'océan», comme si l'environnement des rorquals faisait face à de sérieuses difficultés, quelque tueur rapide et silencieux.

M. Clapham coordonne le travail à l'extérieur. Le maquereau trouvé dans la bouche de Comet est envoyé à la Woods Hole Oceanographic Institution pour analyse. Avec l'aide de Jeff Goodyear, un autre chercheur du Centre, Mme Carlson recueille des échantillons de plancton dans la baie de Cape Cod pour les envoyer eux-aussi à Woods Hole.

Le 14 décembre, à Truro, la marée montante rejette sur Fisher Beach un rorqual à bosse adulte, qui fait plus de 12 mètres de long. C'est Point. Chaque année depuis 1979, les chercheurs l'avaient aperçue au large de Cape Cod et elle avait mis bas à deux reprises, en 1985 puis en 1987. Impossible de retracer son dernier baleineau.

Le lendemain, Mme Carlson est témoin de la mort d'un autre rorqual. Le matin, alors qu'elle se trouvait sur la plage près du corps de Point, elle aperçoit au large un rorqual à bosse qui saute et patauge dans l'eau. Elle croit tout d'abord que c'est le petit de Point qui cherche sa mère, mais il s'agit en fait de Torch, un mâle de près de 10 mètres, qui se nourrit et saute au milieu des flots. Ses mouvements deviennent bientôt si frénétiques que Mme Carlson devine que ces sauts ne sont pas des sauts de joie. Au début de l'après-midi, alors qu'elle est à bord du Zodiac pour recueillir d'autres échantillons de plancton en compagnie de M. Goodyear, elle remarque que le jeune Torch est toujours là, en train de sauter et de se débattre. Elle aperçoit d'autres rorquals en plein repas. Les maquereaux sautent au-dessus de l'eau et donnent l'impression de danser en se tenant à la verticale sur leur queue. Les rorquals s'élancent à 45 degrés, la bouche ouverte et, hissant un tiers de leur corps hors de l'eau, engloutissent leurs proies.

Mme Carlson et M. Goodyear conduisent leur Zodiac plus au large. Une heure et demie plus tard, alors que le bateau du Centre, le *Halos*, approche de Truro, Torch roule sur le côté et meurt. Le bateau remorque le rorqual qui déjà commence à s'enfler jusque sur la plage de Provincetown où Comet repose en silence.

Le même jour, des membres de la International Wildlife Coalition prennent des photos aériennes. Horrifiés, les chercheurs apprennent qu'on a trouvé près du cap deux autres rorquals à bosse morts : Tuning Fork, une femelle de 12 mètres et un rorqual inconnu.

Le 17 décembre, une très forte marée rejette deux autres rorquals sur les plages de Cape Cod : à East Dennis, dans la baie, un mâle de petite taille, nommé Ionic, et du côté de l'océan, à North Beach, près de Chatham, une femelle inconnue, de près de 10 mètres, le premier rorqual à venir échouer sur une plage baignée par l'Atlantique Nord. La multiplication des sites d'échouage indique qu'il est loin de s'agir d'un événement local, comme on le présumait au début. La presse écrite, depuis le *New York Times* jusqu'au *Globe and Mail* de Toronto, comme les journaux télévisés commencent à couvrir les événements, certains donnant même quotidiennement le nombre de décès. Pendant plusieurs jours sans interruption, les nouvelles font la manchette du *Boston Globe*. En trois semaines, il y a eu neuf échouages de rorquals à bosse et les journalistes veulent savoir ce qui se passe. Quant aux chercheurs, Carole Carlson et Phil Clapham entre autres, ils se sentent talonnés car ils savent qu'on attend d'eux une explication.

Un chercheur émet l'hypothèse que la mort des rorquals serait due aux organismes des «eaux rouges» (ou marées rouges). Le nom «eaux rouges» vient de la

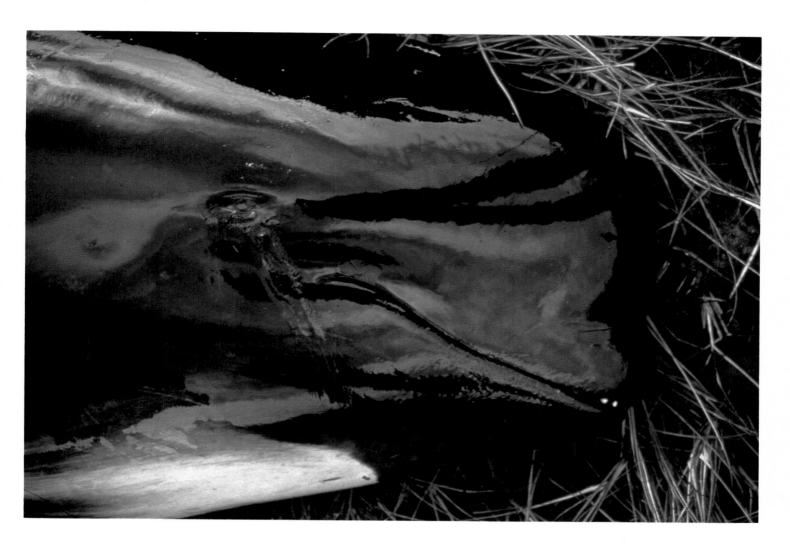

Un globicéphale noir échoué dans un marais côtier de Cape Cod. En décembre 1986, quelque 60 individus se sont ainsi échoués, dont plusieurs encore vivants. Certains furent reflués en mer mais la plupart sont morts sur les plages. Cependant, trois jeunes mâles, recueillis par le New England Aquarium, furent soignés, puis retournés à l'océan.
PHOTOGRAPHIE : CENTER FOR
COASTAL STUDIES

couleur rougeâtre de l'eau de mer, provoquée par la prolifération massive de certains organismes rouges du phytoplancton, appelés «dinoflagellés». Or, toutes les eaux rouges ne prennent pas forcément cette teinte rougeâtre, et ce phénomène n'a rien à voir avec les marées proprement dites. Ces «floraisons» massives de plancton apparaissent généralement en été et leur éclosion est régie par un certain nombre de facteurs : l'augmentation subite de la quantité d'éléments nutritifs dans l'eau, le débordement d'une rivière dans la mer à la suite de pluies torrentielles, la remontée soudaine des températures, ou même la proximité des effluents urbains. Sous l'action des bactéries, les dinoflagellés sécrètent une toxine. Certains poissons meurent lorsqu'ils en ingèrent de fortes quantités. D'autres poissons, ainsi que les mollusques, les crustacés et le zooplancton ne sont pas trop affectés mais, lorsqu'ils sont consommés, la toxine remonte la chaîne alimentaire jusqu'aux humains, et probablement même jusqu'aux cétacés.

Mais le chercheur souligne qu'il ne s'agit là que d'une hypothèse émise à tout hasard. Il y a très longtemps que les eaux rouges se manifestent avec plus ou moins de régularité et les baleines ont sûrement eu le temps de s'y adapter. En fait, on n'a jamais rapporté d'incidents causés par ces toxines chez les baleines. Qui plus est, les échantillons de plancton recueillis par Mme Carlson et M. Goodyear, au large de Provincetown, ne contenaient aucune toxine des eaux rouges.

Le mystère entourant ces décès s'étend de jour en jour, alors que les rorquals continuent toujours à s'échouer. Tous les cétologues de la côte est parlent de cette tragédie et tous sont anxieux de faire quelque chose pour aider.

Dès son retour à Boston après avoir effectué son travail de recherche sur les baleines franches dans la baie de Fundy, Scott Kraus saute dans un avion et s'envole vers la haute mer. Il espère pouvoir croiser des convois de baleines pour les observer. Les cétologues craignent qu'il y ait d'autres cadavres en mer. M. Kraus s'inquiète aussi pour ses baleines franches. Certaines ne sont pas encore parties pour le sud. Si une telle hécatombe devait frapper les baleines franches, déjà en nombre si restreint, l'avenir de l'espèce serait sérieusement compromis. M. Kraus se promet de vérifier le degré de contaminant dans les tissus des baleines franches de façon à établir des données fondamentales au cas où les baleines franches subiraient plus tard le même sort désastreux que les rorquals à bosse.

Même Richard Sears, qui se trouve à plus de 800 km dans sa station de recherche sur la côte nord du golfe du Saint-Laurent, commence à se demander si les rorquals bleus n'ont pas, eux aussi, été affectés. Au cours de la saison, deux rorquals bleus se sont échoués dans le golfe, l'un en mai sur l'île d'Anticosti, non loin de la station de M. Sears, et l'autre en octobre, sur l'Île-du-Prince-Édouard. M. Sears et son équipe ne connaissaient ni l'un ni l'autre de ces rorquals, et la cause du décès était aussi inconnue.

M. Sears se souvient maintenant des eaux rouges survenues au cours de l'été dans le golfe du Saint-Laurent. On avait alors décelé la toxine dans des mollusques, notamment dans les moules. Au Canada, on rapporta 37 cas d'empoisonnement chez les humains. Pourrait-il y avoir un lien avec ce qui se passe dans la baie de Massachusetts ? Que dire des dauphins à gros nez qui, depuis le milieu de l'été, meurent plus loin au sud ? Nous arrivons à la fin de l'année et les décès continuent, mais le nombre diminue chaque semaine. La principale zone d'échouage se situe le long de la côte de la Virginie, à presque 500 milles au sud de Cape Cod. Par contre, aucun échouage ne s'est produit au nord du New Jersey. Au début, aucun cétologues n'a cru que les nombreuses morts des rorquals à bosse et des dauphins pouvaient avoir un lien commun mais, certains commencent à se questionner sur ce qui se passe dans l'Atlantique Nord. Néanmoins, Joseph Geraci, spécialiste chargé d'enquêter sur la mort des dauphins, prend quelques jours pour étudier les rorquals à bosse décédés. La réalisation de ces travaux scientifiques, demande la

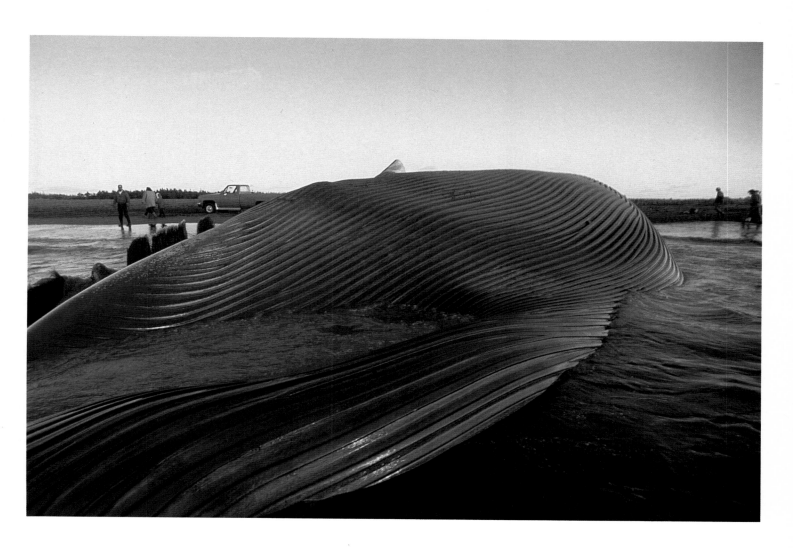

En 1987, un rorqual bleu s'échoue sur la plage de l'Île-du-Prince-Édouard. On ne put trouver d'explication à cette mort. Au cours de la même année, un autre rorqual bleu s'est échoué sur l'île d'Anticosti, dans le nord du golfe du Saint-Laurent.

PHOTOGRAPHIE : WAYNE BARRETT

coopération du plus grand nombre possible de pathologistes spécialisés dans les mammifères marins.

Le 18 décembre, les agents du ministère de la Santé publique du Massachusetts annoncent que l'on venait de découvrir une toxine des eaux rouges dans le foie des maquereaux que les rorquals avaient ingurgités. Cependant deux questions demeurent sans réponse : Est-ce que les maquereaux seraient porteurs d'une toxine des eaux rouges produite par certaines plantes microscopiques sans être eux-mêmes affectés ? Est-ce qu'une telle toxine serait assez puissante pour terrasser un rorqual ? Cela semble improbable. Entre-temps, les agents du ministère de la Santé publique avisent la population de ne pas consommer de maquereau jusqu'à ce que d'autres analyses soient faites. Dans le golfe du Maine, il n'y a eu aucune poussée d'eaux rouges cette année-là. Les maquereaux auraient-ils mangé quelque chose de nocif en haute mer ou plus au nord ?

La recherche se poursuit. Les chercheurs essaient d'établir la route éventuelle que pourrait parcourir une toxine au sein de l'écosystème, depuis le phytoplancton jusqu'aux grandes baleines. Ils essaient de découvrir d'autres facteurs. Tandis que Noël approche, les échouages continuent. Le 22 décembre, on découvre deux autres rorquals à bosse, Rune et K, ainsi qu'une baleine inconnue, au large de l'île de Nantucket,. Le 29 décembre, un treizième rorqual s'échoue sur la plage. Son décès remonte à deux semaines. Alors que s'achève cette année difficile, les cétologues de la côte est célèbrent le Nouvel An, en espérant que les échouages sont définitivement terminés et que les marées ne leur réserveront plus de mauvaises surprises.

Jour après jour, durant les journées courtes et grises de décembre, Talon avance péniblement dans l'océan, se nourrissant encore un peu pour rattraper le temps perdu l'année dernière, après sa première mise bas. Au cours de ces dernières semaines, elle a vu plusieurs de ses compagnons mourir mais, elle ne sait pas pourquoi. Rush, son petit, reste avec elle; depuis plusieurs semaines, il est fatigué de se nourrir et il attend que sa mère ait aussi fini pour pour qu'ils puissent enfin se joindre aux convois de migration, qui passent ici chaque jour en provenance des aires d'alimentation boréales, au large du Groenland et de Terre-Neuve.

Mais Talon est nonchalante. Les attaques agressives qu'elle livre aux bancs de maquereaux, la bouche grande ouverte, perdent peu à peu de leur ardeur. Elle arrête de se nourrir. Rush pense que sa mère est en train de se reposer. Il nage autour d'elle. Alors, Talon fait un bond en avant et nage précipitamment comme pour jouer. Elle se déplace à toute vitesse, comme si son corps était en feu. Elle saute sans arrêt en agitant ses battoirs de 4,50 mètres de long. Elle frappe la surface de l'eau avec sa queue, comme pour signaler à tout le monde que l'heure de la mort est arrivée. Rush se souvient du comportement de Comet et de Beltane.

La toxine continue à envahir le corps de Talon, qui crie de douleur. Elle ne peut plus respirer. La pression qui s'exerce sur son cerveau, ses muscles et ses poumons est intense et envahit bientôt chaque parcelle de son corps. Finalement, elle cesse de lutter, et se laisse couler. Rush essaie de la soutenir. Mais Talon s'enfonce : 100, 300, 600 mètres; ses ailerons blancs si révélateurs tournoient en s'enfonçant lentement dans l'abîme noirâtre. Rush accompagne sa mère dans les profondeurs aussi longtemps qu'il peut retenir sa respiration. Quand il remonte à la surface, Talon a disparu.

Pendant quelques heures, qui lui semblent des jours, Rush demeure indécis au milieu de la houle à l'endroit même où sa mère a disparu. Cependant, il faut partir. Pendant quelques jours, il éprouve des nausées, mais, il tient bon à force de prendre de grandes respirations.

Le 3 janvier, le cadavre de Talon, déjà affreusement gonflé par les gaz de la putréfaction, remonte à la surface. La marée montante le dépose en douceur sur

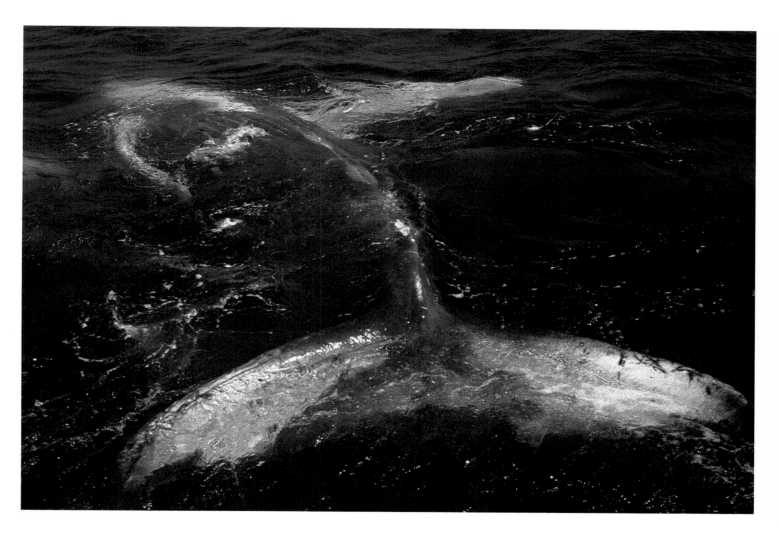

Flottant sur le dos juste en dessous de la surface, un rorqual à bosse sombre dans l'océan obscur.

PHOTOGRAPHIE : JANE GIBBS

une plage près de Provincetown où quelques heures plus tard, quelqu'un l'aperçoit et appelle le Center for Coastal studies. Phil Clapham, qui a examiné la plupart des rorquals morts, se rend en voiture à Race Point, la poitrine serrée par l'angoisse. Marchant sur la plage en direction du corps, il se demande : «Lequel vais-je trouver cette fois ? »

À première vue, la queue ressemble à celle de la sœur de Talon, un des petits de Sinestra, plus jeune que Talon de quelques années. Mais Mason Weinrich, un autre chercheur, fait remarquer la marque en L sur la queue — la «serre» de Talon. «C'est certainement Talon» dit-il. M. Clapham demeure là sans bouger, abasourdi. Il mesure à quel point il est devenu apathique, face à cette tragédie. Pendant sept semaines, son activité s'est limitée à «chercher les rorquals morts, trouver les rorquals morts, remorquer les rorquals morts, disséquer les rorquals morts, essayer de se débarasser des rorquals morts, recevoir les journalistes qui écrivent au sujet des rorquals morts, répondre aux illuminés qui écrivent pour dire qu'ils connaissent la raison pour laquelle les rorquals meurent, soutenant que cela fait partie des désastres naturels.»

M. Clapham ne se préoccupe désormais presque plus de savoir lequel des rorquals s'est échoué. Il s'est résigné à perdre «une partie importante de la population». Avec Talon, cependant, il craque. Sa mort lui a fait l'effet d'un coup d'assommoir. M. Clapham regarde Talon, figée dans la mort. Après avoir connu tant de moments heureux avec elle, une multitude de souvenirs se bousculent dans sa tête. Pendant les sept premières années de sa vie, Talon a été observée dans ses allées et venues tant dans les aires d'alimentation de Stellwagen Bank, que dans les

Le souvenir des rorquals à bosse disparus au cours de la migration hivernale de 1987-1988, demeurera dans la mémoire de ceux qui ont admiré leurs bonds et leurs sauts vrillés au-dessus de l'Atlantique Nord.
Photographie : Center for
Coastal Studies

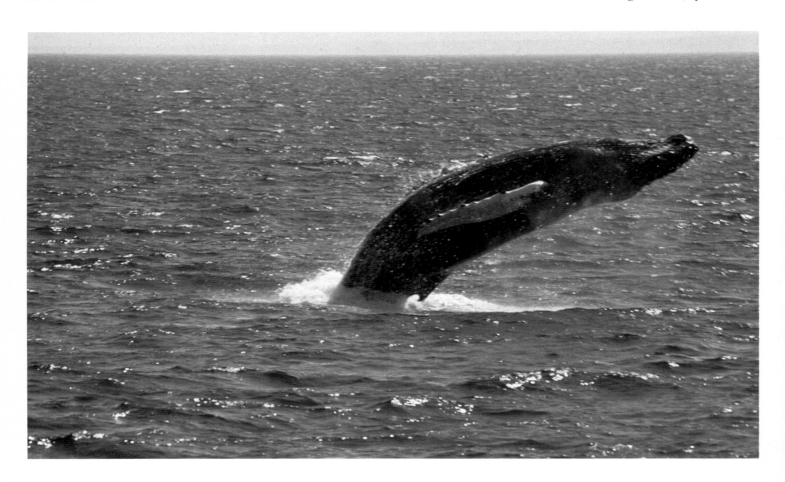

aires de reproduction de la mer des Caraïbes. Il se souvient d'elle quand elle n'était encore qu'un baleineau et qu'elle s'amusait autour du bateau de recherche; il se remémore le jour où elle avait diverti une famille de Portugais qui se trouvait à bord d'une petite embarcation, tandis que Sinestra, sa mère, qui adoptait souvent une attitude plus dédaigneuse, était demeurée à l'écart. Il se rappelle la fois où, en compagnie d'autres chercheurs, il avait lancé par-dessus bord une bouée avec laquelle Talon s'était mise à jouer. Jamais, il n'oubliera cet animal plein de curiosité qui, il y a quelques mois à peine, semblait si fière de venir leur présenter Rush, son dernier-né.

Peu après son retour de l'université Dalhousie, à Halifax, en Nouvelle-Écosse, où elle travaille à la rédaction de sa thèse de doctorat, Carole Carlson reçoit un coup de de téléphone d'un ami du Centre qui lui dit de se préparer à une mauvaise nouvelle. Elle avait fait sa thèse de maîtrise sur Talon et sur les changements survenus dans les motifs de la queue depuis sa naissance. Sa thèse de doctorat porterait sur le comportement des baleines, en particulier celui de Talon. En outre, elle en était venue à développer un rapport personnel avec Talon, sa baleine favorite. À l'annonce de la mort de Talon, sa ligne téléphonique demeure silencieuse pendant quelques instants. Quand Mme Carlson saisit enfin la portée de la nouvelle, elle reste écrasée sous le choc. Elle ne reverra plus jamais Talon.

Quelques jours plus tard, au sud-est de Cape Cod, Rush se joint à un groupe de survivants qui descendent vers le sud. La longue saison d'alimentation est terminée. Mais, beaucoup de découvertes l'attendent encore dans les aires de reproduction et d'élevage que fréquentent les rorquals à bosse dans la mer des Caraïbes. D'une façon ou d'une autre, ils comprennent que la vie est un éternel renouveau. La baleine, le plus colossal des animaux que la Terre ait jamais portés, semble lutter stoïquement contre ce tout dernier fléau. En cours de route, alors qu'ils se dirigent vers le rebord du plateau continental, Rush et ses camarades rencontrent d'autres rorquals à bosse qui viennent de quitter Terre-Neuve, la Nouvelle-Écosse et le golfe du Saint-Laurent pour le sud. Soufflant, respirant, plongeant, la colonne s'avance avec régularité en une longue procession qui rend gloire à la vie. Cette année, Comet, Beltane et Point seront absentes du cortège migratoire qui se dirige vers la mer des Caraïbes. Par contre, leur souvenir demeurera dans le cœur de tous ceux qui ont entendu leurs chants ou qui les ont admirées quand elles exécutaient leurs bonds et leurs sauts vrillés au-dessus des eaux froides de l'Atlantique Nord.

Sinestra, la mère de Talon, fut photographiée quelques mois après les échouages des rorquals pendant leur migration hivernale de 1987-1988. Depuis, on l'a revue, accompagnée d'un nouveau baleineau.
PHOTOGRAPHIE : WILLIAM ROSSITER

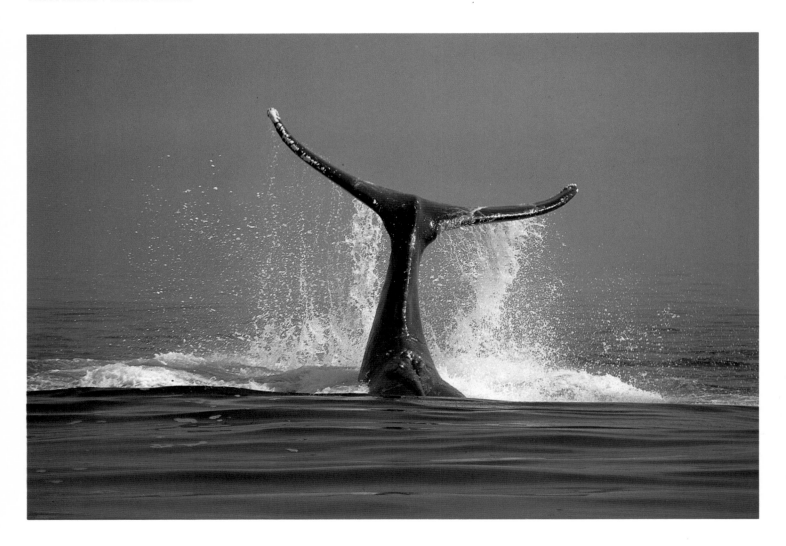

ÉPILOGUE
Avril 1990

EN DEUX OU TROIS DÉCENNIES, les hommes ont abandonné la chasse à la baleine pour se consacrer à sa sauvegarde. Aujourd'hui, alors que de plus en plus d'adeptes viennent grossir les rangs des observateurs, la survie de ces animaux est devenue une préoccupation personnelle qui vise chacun de ces animaux.

Depuis 1987, on a revu nombre de rorquals bleus, notamment June, Kits, Pita, Backbar et Hagar et ils semblent bien se porter. Junior est demeuré invisible, mais il se peut qu'il ait trouvé de nouvelles aires d'alimentation au large de l'Islande ou du Groenland.

Stripe, la baleine franche maladroite, et sa progéniture ont été répertoriées au complet. Sa fille, Stars, a toujours le cordage enroulé autour de la mâchoire mais elle ne semble pas trop en souffrir. Les autres baleines franches semblent également en bonne santé. Après avoir atteint le seuil de l'extinction, elles poursuivent leur lente recrudescence.

Parmi les rorquals à bosse, le petit de Talon, Rush, n'a pas été aperçu depuis 1987 mais, lui aussi, peut avoir choisi de nouvelles aires d'alimentation dans l'Atlantique Nord, peut-être au large du Groenland, une région rarement visitée par les chercheurs. Dans l'ensemble, on peut dire que la vie des rorquals à bosse est redevenue normale dans les aires d'alimentation du golfe du Maine. La plupart de ceux qui avaient déserté Stellwagen Bank après la disparition des lançons en 1986 et en 1987 y sont revenus par la suite. Sinestra, la mère de Talon, est toujours vivante et on l'a aperçue en 1988 en compagnie d'un nouveau-né. Cat Eyes, le fils de Beltane, va bien de même que Silver, la mère de Beltane qui nous a présenté un autre nouveau-né en 1989. On croit avoir aperçu le petit de Point, né en 1987, mais les cétologues ne disposent que d'une photo de nageoire dorsale.

Entre la fin novembre 1987 et le début janvier 1988, on a retrouvé en tout 14 cadavres aux alentours de Cape Cod — 7 mâles et 7 femelles, y compris un baleineau. Au cours de la même période, 2 rorquals communs et 3 petits rorquals se sont également échoués dans ces parages. Les chercheurs ne savent pas combien d'autres cadavres ont été emportés au large ou ont échoué dans un endroit isolé. Ils ne le sauront peut-être pas avant des années, quand ils remarqueront la disparition des baleines qui leur étaient familières. Environ 5 pour cent d'une population du golfe du Maine, une espèce en danger de disparition, a été décimée; cependant, les chercheurs situent le nombre réel de décès à près de 10 pour cent.

La toxine que l'on a retrouvée dans le maquereau serait-elle responsable de la mort des 14 rorquals à bosse ? Des recherches très fouillées furent menées sous la direction de Joseph Geraci, Donald Anderson et d'autres chercheurs du Center for Coastal Studies, du Woods Hole Oceanographic Institution, du New England Aquarium et de l'université de Guelph, en Ontario. Cette recherche apporta de bons arguments qui laissèrent supposer que le coupable était une toxine que l'on retrouve dans les eaux rouges, la «saxitoxine». Cette toxine n'a jamais été trouvée dans les baleines elles-mêmes, mais des tissus de l'estomac et de différents organes prélevés sur plusieurs rorquals se révélèrent toxiques. Cependant, certaines questions continuent à harceler l'esprit des chercheurs : Pourquoi certaines baleines qui avaient consommé les maquereaux étaient-elles mortes, alors que d'autres, n'ont apparemment pas été affectées ? Était-ce une simple question de quantité ?

La meilleure explication que l'on puisse donner pour expliquer la mort des rorquals est la suivante : Les maquereaux ont été contaminés par une toxine que l'on retrouve dans les eaux rouges dans le golfe du Saint-Laurent au cours de l'été

ou au début de l'automne, et la toxine est demeurée logée dans le foie de ces poissons pendant toute la durée de leur migration annuelle vers le golfe du Maine. Là, probablement affaiblis par l'effet de la toxine, ils sont devenus des proies faciles pour les rorquals à bosse affamés. À l'automne, dans la baie de Massachusetts, faute de lançons, leur nourriture habituelle, les rorquals se sont jetés voracement sur les maquereaux. Une infime quantité de toxine est peut-être suffisante pour tuer un rorqual. Les rorquals à bosse sont constitués de 30 pour cent de graisse. Étant soluble dans l'eau, la saxitoxine passerait outre la graisse pour se concentrer dans les tissus d'organes délicats comme le cœur et le cerveau. Une dose, susceptible de provoquer chez les humains une fatigue musculaire temporaire ou même une hypothermie, *pourrait* tuer une baleine. Les humains respirent de façon automatique et sont dotés de systèmes qui peuvent «prendre la relève»; ils bénéficient aussi de soins médicaux. Mais une baleine doit être consciente et en pleine forme de manière à préserver sa température corporelle et pouvoir remonter en surface pour respirer.

Après avoir rendu son diagnostic pour les rorquals à bosse, Joseph Geraci s'est penché sur la mort des dauphins à gros nez, qu'il voyait à présent sous un éclairage nouveau. En mars 1988, neuf mois après l'échouage du premier dauphin à gros nez sur la côte du New Jersey, les échouages massifs cessèrent. Du New Jersey jusqu'en Floride, on dénombra plus de 740 dauphins à gros nez mourants ou déjà morts, soit la moitié de la population côtière. La mort des rorquals à bosse mena M. Geraci à la recherche d'un organisme présent dans les eaux rouges pour expliquer la mort des dauphins à gros nez, bien que l'état de santé des animaux, l'époque, l'endroit et les espèces fussent très différents.

Le 1er février 1989, après 17 mois de recherches, M. Geraci tint une conférence de presse dans les locaux de la National Oceanic and Atmospheric Administration, l'organisme gouvernemental américain qui commanditait la recherche. En tant qu'enquêteur principal, M. Geraci annonça que la mort des dauphins à gros nez était due à une intoxication alimentaire causée par l'ingestion de poissons contenant une toxine des eaux rouges. Les poissons, l'alose tyran, auraient absorbé la toxine dans le golfe du Mexique, l'auraient transportée sur la côte est des États-Unis et, en mangeant ces poissons, les dauphins à gros nez auraient été affectés. La toxine en cause était la brevetoxine, une toxine des eaux rouges différente de celle qui a causé la mort des rorquals à bosse. Mais, dans un cas comme dans l'autre, il s'agissait d'une toxine que l'on trouve dans les eaux rouges, toxine issue d'un phénomène naturel de l'environnement.

Les résultats de la recherche surprirent un grand nombre de journalistes, de cétologues et de partisans de la défense de l'environnement qui assistaient à la conférence de presse. «Selon vous, la pollution ne serait pas en cause ?» demanda un journaliste. «Absolument pas !» répondit M. Geraci. Il était difficile de poser des questions pertinentes sans avoir entre les mains une copie du rapport ou des données de base. M. Geraci admit que des travaux supplémentaires étaient nécessaires, mais certains cétologues, notamment Carole Carlson, Bob Schoelkopf, directeur du Marine Mammal Stranding Center, et Bruce McKay, consultant auprès de Greenpeace, exprimèrent leur déception en apprenant qu'on avait si facilement écarté le rôle éventuel de la pollution «à une époque où il convenait justement de s'en préoccuper».

Quelques semaines après la publication du rapport, le Congrès décida de tenir une audience parlementaire extraordinaire à Washington, D.C. Le 9 mai 1989, M. Geraci, plutôt nerveux sous le feu des projecteurs, rencontrait ses détracteurs, un groupe d'autres chercheurs sur les mammifères marins. Parmi eux, se trouvaient Pierre Béland et Daniel Martineau de l'Institut national de l'écotoxicologie du Saint-Laurent, au Québec. En résumé, ces chercheurs déclarèrent que les conclusions

apportées par M. Geruci ne se fondaient pas sur un nombre assez grand d'échantillons de toxines et qu'en plus, M. Geruci avait omis de faire entrer en ligne de compte une foule de renseignements sur les polluants synthétiques. Selon M. Geruci, on avait décelé la brevetoxine dans 8 des 17 carcasses de dauphins à gros nez, dans 1 poisson trouvé dans l'estomac d'un dauphin et dans 3 poissons pêchés au large de la Floride. S'appuyant sur les travaux qu'ils avaient réalisés sur les bélugas, MM. Béland et Martineau suggérèrent que des composés organochlorés, comme les BPC, auraient pu jouer un rôle important dans la mort des animaux. Contrairement aux 14 rorquals à bosse échoués, tous des animaux robustes et apparemment en bonne santé, les dauphins à gros nez, eux, étaient couverts de lésions — typiques chez les animaux contaminés par les BPC — et ils ont connu une mort lente. De plus, ils avaient souffert de septicémie grave, accompagnée de bactéries, traduisant une inhibition du système immunitaire — autre conséquence des BPC.

M. Geraci avait trouvé des taux anormalement élevés de composés organochlorés dans les tissus des dauphins à gros nez. Ces taux comptaient parmi les plus hauts jamais rencontrés chez des mammifères marins. Cependant, il avait sous-estimé leur importance. M. Béland déclara que les traces de BPC, qui se retrouvaient essentiellement dans le foie plutôt que dans la graisse, étaient inquiétantes. Très probablement, dit-il, les dauphins à gros nez avaient récemment avalé des poissons contaminés par des BPC. Bien que bannies par les États-Unis depuis 1979, ces substances sont encore présentes dans l'environnement. Affaiblis par les BPC et peut-être par l'action combinée de la brevetoxine et d'autres contaminants, les dauphins à gros nez étaient morts en masse.

Mais certaines autres éventualités restaient inexplorées. Dans la version initiale de son rapport, M. Geruci déclarait qu'un nombre extraordinairement élevé d'animaux qui s'étaient échoués souffraient de difficultés respiratoires, sous l'effet de l'inhalation d'un irritant toxique. Or, cette information était absente du rapport final, et aucune explication ne fut donnée. La brevetoxine est tout à fait capable de générer des embruns toxiques mais seulement à partir des floraisons de plancton. Les poissons qui transportent cette toxine demeurent donc hors de cause. Les retombées de ces embruns ne pourraient probablement se disperser au-delà de la Floride pour atteindre le New Jersey ou même les Carolines et la Virginie, où la majorité des échouages s'étaient produits. Lorsqu'on découvrit dans les poumons des premiers dauphins à gros nez échoués sur la plage du New Jersey une accumulation de fluides produite par un gaz toxique, Bob Schoelkopf avertit immédiatement le gouvernement fédéral par le biais du National Marine Fisheries Service (Service national des pêcheries). Par ailleurs, nombreux ont été les baigneurs sur la côte du New Jersey qui, au milieu de l'été de 1987, se sont plaints de difficultés respiratoires. Pourtant, le gouvernement fédéral ne décréta aucune enquête ou analyse pour vérifier la qualité de l'air au large des côtes.

Toutefois, M. Schoelkopf rencontra plus tard, dans le Maryland, les membres du détachement de l'armée américaine responsable de l'armement chimique. Ils étaient préoccupés par la sécurité des contenants qu'ils utilisaient pour se débarrasser du gaz moutarde et des autres produits chimiques au large des côtes. On avait déversé des gaz au large de la Floride et deux bateaux transportant des substances chimiques avaient coulé au nord-est, dont l'un à environ 200 milles d'Atlantic City, au New Jersey. Les produits chimiques avaient été entassés dans des tonnelets recouverts d'acier qui n'avaient pas été conçus pour une immersion prolongée en mer.

Après l'audience parlementaire, plusieurs membres du Congrès de même que Greenpeace exigèrent la réouverture de l'enquête. Aujourd'hui, presque six ans après les premiers échouages des dauphins à gros nez, la requête est toujours en

suspens, et personne ne connaît vraiment ce qui a causé leur mort. Il existe tout de même un côté positif aux échouages des rorquals et des dauphins à gros nez et à toutes les controverses qu'ils ont soulevées. Le public, les gouvernements et les scientifiques sont à présent sur le qui-vive. Le New Jersey, par exemple, a récemment mis sur pied une escouade d'enquêteurs, la «police verte», chargée d'intercepter les pollueurs et les déchargeurs illégaux. Cette équipe, composée de 29 policiers en civil et de 13 avocats, bénéficie d'un budget de 2 millions de dollars américains. Il faudra du temps aux scientifiques pour qu'ils soient en mesure de juguler les effets de la pollution côtière. Mais on devra bientôt arrêter de prendre l'océan pour une poubelle où l'on peut déverser facilement et sans trop de frais les déchets industriels et des boues d'épuration, et cesser de le considérer comme l'immense dépotoir de la planète.

Quel est l'avenir de l'océan, cet écosystème dont dépendent les dauphins et leurs proies, poissons, krill et copépodes, de même que les humains ? Si les baleines et les dauphins sont les animaux les plus visibles des océans, ils sont aussi les plus exposés à la pollution. Ils parcourent chaque année de grandes distances; ils longent les rivages industrialisés, sondent les abysses, sillonnent les baies et vont même jusqu'à remonter certaines rivières. Se nourrissant près du dernier échelon de la chaîne alimentaire, ils peuvent absorber les toxines ou contaminants contenus dans leurs proies ou dans les proies de leurs proies, et ces toxines ont tendance à se concentrer et à demeurer dans leurs organes et tissus. Les baleines et les dauphins présentent donc, pour les humains, des avantages considérables car ils constituent l'indice de santé des océans. En 1987, le long chapelet de carcasses échouées sur la côte est constitua un avertissement éloquent, mais parfois cruel, qui nous a fait réaliser avec quelle rapidité une toxine ou un agent contaminant peut s'infiltrer dans la chaîne alimentaire et la remonter. À quoi servent les prédictions si nous n'en tenons pas compte ? Les baleines peuvent seulement espérer que nous demeurions aux écoutes.

PHOTOGRAHIE : FONDS INTERNATIONAL POUR LA DÉFENSE DES ANIMAUX

BIBLIOGRAPHIE

Anderson, Donald M. et Alan W. White (Éd.). Toxic dinoflagellates and marine mammal mortalities. Réunion d'experts conseils tenue au Woods Hole Oceanographic Institution. Woods Hole Oceanographic Institution Technical Report, WHOI-89-36 (CRC-89-6), Nov. 1989 : 1–65.

Carson, Rachel. *The edge of the sea*. Boston: Houghton Mifflin, 1955 : 1–276.

Clapham, Phillip J. et Charle A. Mayo. Reproduction and recruitment of individually identified humpback whales, *Megaptera novæangliæ*, observed in Massachusetts Bay, 1979–1985. *Canadian Journal of Zoology*, vol. 65 : 2853–2863.

Geraci, Joseph R. Clinical investigation of the 1987-1988 mass mortality of bottlenose dolphins along the U.S. central and south Atlantic Coast. Compte rendu final au National Marine Fisheries Service, au U.S. Navy, Office of Naval Research et au Marine Mammal Commission, Avril 1989 : i–ii, 1–63.

Geraci, Joseph R., Donald M. Anderson, Ralph J. Timperi, David J. St. Aubin, Gregory A. Early, John H. Prescott et Charles A. Mayo. Humpback whales fatally poisoned by dinoflagellate toxin. *Canadian Journal of Fisheries and Aquatic Sciences*, vol. 46, 1989.

Hoyt, Erich. *The whale watcher's handbook*. Garden City, New York; Doubleday; Toronto: Penguin/Madison Press, 1984 : 1–208.

Hoyt, Erich. Masters of the Gulf. Life among the whales of the St. Lawrence. *Equinox*, vol. 4, no 3, Mai–Juin 1985 : 52–65.

Hoyt, Erich. New England's harried harbor porpoise: scientists are studying a little known marine mammal threatened by commercial fishing gillnets. *Defenders*, vol. 64, no 1 Jan.–Fév. 1989 : 10–17.

Katona, Steven K., Valerie Rough et David T. Richardson. *A field guide to the whales, porpoises and seals of the Gulf of Maine and Eastern Canada: Cape Cod to Newfoundland*. New York: Charles Scribner's Sons, 1983 : i–xvi, 1–256.

Kraus, Scott D., John H. Prescott, Amy R. Knowlton et Gregory S. Stone. Migration and calving of Western North Atlantic right whales *(Eubalæna glacialis)*. In Best, Peter B., Robert Brownell et John H. Prescott (Éd.). *Report of the workshop on the status of right whales*. Reports, International Whaling Commission, Special Issue no 10, 1986.

Leatherwood, Stephen, Randall R. Reeves et Larry Foster. *The Sierra Club handbook of whales and dolphins*. San Francisco: Sierra Club Books, 1983 : 1–302.

Lien, Jon. Problems of Newfoundland fishermen with large whales and sharks during 1987 and a review of incidental entrapment in inshore fishing gear during the past decade. *The Osprey*, vol. 19 nos 1 et 2, 1988 : 30–38, 65–71.

McKay, Bruce. Fish story: the government says 750 dolphins died of food poisoning. But no one's biting. *Greenpeace*, vol. 14, no 4 Juil.–août 1989 : 12–13.

O'Hara, Kathryn, Natasha Atkins et Suzanne Iudicello. *Marine wildlife entanglement in North America*. Washington, D.C.: Center for Environmental Education, 1986 : i–iv, 1–219.

Orlean, Susan. On the right track: counting whales in the Bay of Fundy. *The Boston Globe Magazine*, Nov. 27, 1983 : 10–11, 30–36.

Payne, Roger et Scott McVay. Songs of humpback whales. *Science*, vol. 173, 1971 : 585–597.

Robbins, Sarah R. et Clarice M. Yentsch. *The sea is all about us*. Salem, Massachusetts: The Peabody Museum of Salem et The Cape Ann Society for Marine

Science, Inc., 1973 : 1–162.

Rowntree, Victoria. Cyamids: the louse that moored. *Whalewatcher*, vol. 17, no 4, Winter 1983 : 14–17.

Sears, Richard. Photo-identification of individual blue whales. *Whalewatcher*, vol. 18, no 3, Fall 1984 : 10–12.

Sears, Richard., Frederick W. Wenzel et J. Michael Williamson. *The blue whale: a catalogue of individuals from the Western North Atlantic (Gulf of St. Lawrence).* St. Lambert, Qc: Mingan Island Cetacean Study (MICS Inc.), 1987 : 1–27, P1–P56.

Stone, Gregory S., Steven K. Katona et Edward B. Tucker. History, migration and present status of humpback whales *Megaptera novæangliæ* at Bermuda. Biological Conservation, vol. 42, 1987 : 133–145.

Stutz, Bruce. Last summer at the Jersey shore: a plague of problems — and a rash of answers. *Oceans*, Juil.–Août 1988 : 8–14, 65.

INDEX